미니 캐릭터 다양하게 그리기

미야츠키 모소코 / 카도마루 츠부라 지음
문성호 옮김

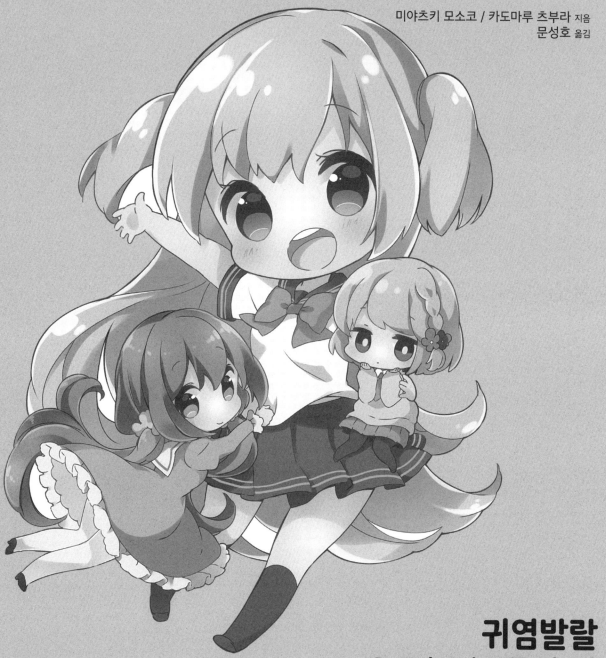

귀염발랄
2.5 / 2 / 3등신 편

미니 캐릭터 다양하게 그리기
귀염발랄 2.5/2/3등신 편

목 차

제 1 장
미니 캐릭터의 기본부터 시작하자
——5

제 2 장
기본인 2.5등신부터 마스터하자
——21

제 3 장
등신이 다른 미니 캐릭터를 그려보자
——53

시작하기
전에

「구별해 그리기」를 의식하면
미니 캐릭터는
더욱 귀여워진다!

만화나 애니메이션의 캐릭터를 그릴 때 여러분은 어떤 것들을 생각하십니까.

대부분의 작법서에서는 「등신」을 결정하는 것이 중요하다고 합니다. 일반적인 인물은 신장이 머리 길이의 6배 정도 되는 6등신입니다. 이상적인 체형의 인물은 7~8 등신 정도로 설정됩니다. 처음에 이러한 등신을 결정함으로써, 머리가 커지거나 작아지는 등 밸런스가 무너지는 것을 막을 수 있습니다. 「표준 체형인 6등신 정도로 그리자」「스마트한 8 등신 모델 체형으로 하자!」등, 등신을 고려해 그리는 사람이 많을 것입니다.

하지만 데포르메화한 미니 캐릭터를 그릴 때는 '일단 그리고 보는' 사람이 많은 것 같습니다. 그 결과, 「왠지 밸런스가 이상해」「자꾸 거부감이 생겨」「그릴 때마다 인상이 다르게 보여」… 이런 고민을 품게 되는 경우가 있는 것 같습니다.

미니 캐릭터 역시 등신을 의식해 구별해 그리는 것이 무척이나 중요합니다. 이 책에서는 미니 캐릭터를 2.5등신, 2등신, 3등신 3종류로 나누어 그리는 방법을 해설합니다.

머리가 크고 앙증맞은 2등신. 손발이 길고 다양한 포즈에 적합한 3등신. 밸런스가 잘 잡힌 2.5등신…. 미니 캐릭터는 등신별로 서로 다른 매력을 지녔습니다. 이것들을 구별해 그릴 수 있게 되면, 당신의 미니 캐릭터는 훨씬 더 활기차게 움직이게 될 것입니다.

자, 지금 바로 펜과 종이를 준비합시다. 이 책을 읽으면서 실제로 손을 움직여 그려봐 주십시오. 자신만의 미니 캐릭터가 살아 움직이는 즐거운 그림 그리기 시간이 시작됩니다!

미니 캐릭터의 기본부터 시작하자

미니 캐릭터에는 어떤 종류가 있고, 각각 어떤 특징이 있는 걸까. 리얼한 캐릭터와의 차이점은 무엇일까. 어떤 요령을 파악해야 하는 걸까…. 이 장에서는 미니 캐릭터를 그리기 위한 기초에 대해 생각해 봅시다.

보고 있으면 편안해지는 귀여운 미니 캐릭터를 그리자!

　귀여워서 보고 있기만 해도 즐거워진다. 편안하고 행복한 기분이 든다…. 미니 캐릭터는 귀엽고 매력 듬뿍! 하지만 잘 그려지지 않아서 고민하는 사람이 많은 것 같습니다. 미니 캐릭터를 귀엽게 그리려면 어떻게 해야 하는 걸까요.

요령을 익히면 멋지게 변한다!

미니 캐릭터를 그릴 때 자주 생기는 「밸런스가 이상해서 귀여워 보이지 않는다」「왠지 자꾸 뻣뻣해 보인다」 등등의 고민. 이 책에서는 전체적인 밸런스를 잡는 요령과, 선에서부터 아주 부드러운 느낌이 나게 그리는 요령을 소개합니다.

▶▶▶요령을 익혀 그린 예

Before

높은 등신의 캐릭터를 그리는 방법 그대로 미니 캐릭터를 그린 예. 밸런스가 안 맞고, 몸도 뻣뻣해보입니다….

After

낮은 등신의 캐릭터에 어울리는 체형 밸런스로 맞추고 데포르메 요령을 써서 그리면 전체적 인상이 보드라워지고, 귀엽게 느껴집니다!

Before

After

이 책에서 소개하는 요령을 익히면 머리카락이나 옷이 없는 소체 단계부터 귀엽게 그릴 수 있게 됩니다.

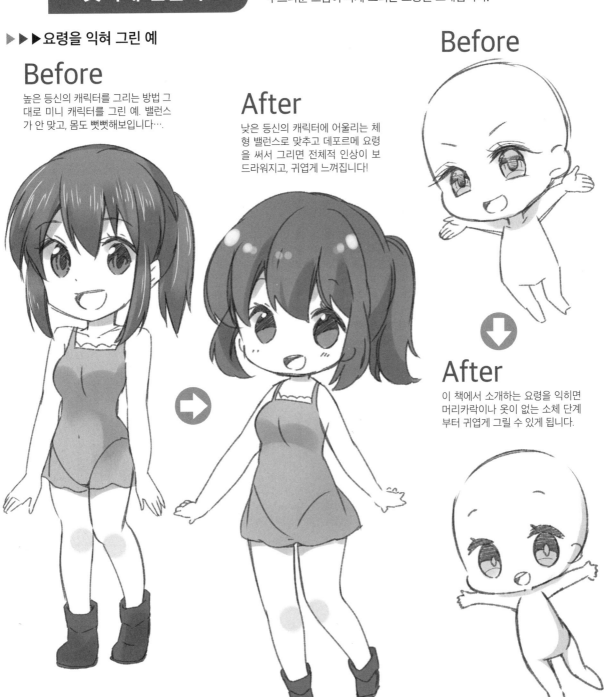

등신별로 구별해 그리기

미니 캐릭터에는 다양한 등신이 있으며, 각기 다른 매력을 지니고 있습니다. 이 책에서는 2.5등신을 중심으로 2등신, 3등신을 포함해 3종류로 구별해 소개하겠습니다.

▶▶▶ 이 책에서 소개할 등신

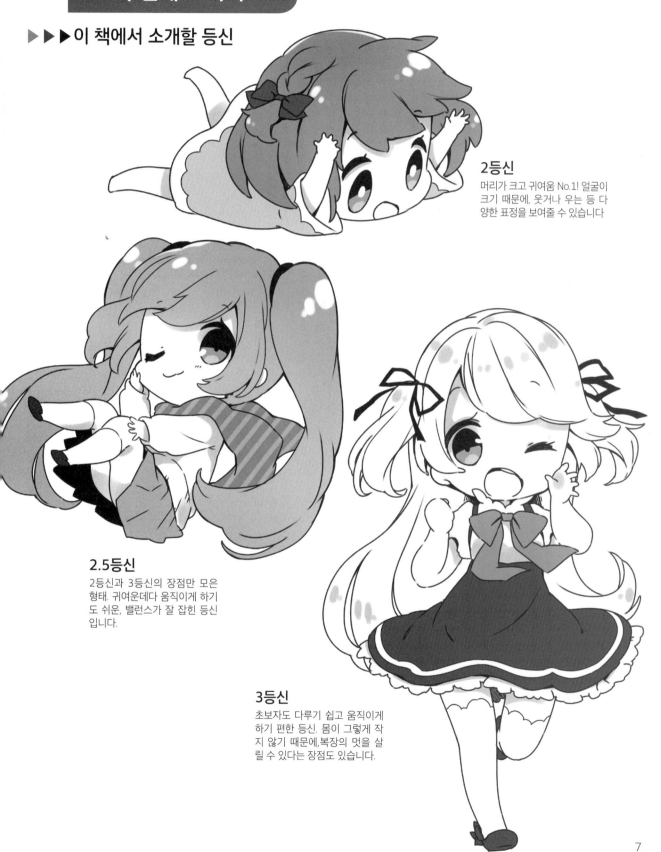

2등신
머리가 크고 귀여움 No.1! 얼굴이 크기 때문에, 웃거나 우는 등 다양한 표정을 보여줄 수 있습니다

2.5등신
2등신과 3등신의 장점만 모은 형태. 귀여운데다 움직이게 하기도 쉬운, 밸런스가 잘 잡힌 등신입니다.

3등신
초보자도 다루기 쉽고 움직이게 하기 편한 등신. 몸이 그렇게 작지 않기 때문에, 복장의 멋을 살릴 수 있다는 장점도 있습니다.

부드러운 선을 그리기 위해… 선도 개성입니다

부드러운 선으로 미니 캐릭터를 그리면 지켜주고 싶다는 생각이 절로 드는 그런 귀여움을 표현할 수 있습니다. 부드러운 선을 예쁘게 그리는 방법을 마스터합시다.

그리고 싶은 선을 이미지한 후 그리기

선을 예쁘게 그리는 요령은 그리기 전에 그리고 싶은 선을 이미지해 보는 것입니다. 이미지한 선을 종이 위에 재현할 수 있도록, 손의 힘을 조절해야 합니다.

여기에 그리고 싶다

▶▶▶ 선을 그리기 쉬운 방향

오른손잡이냐 왼손잡이냐에 따라 선을 그리기 쉬운 방향이 달라집니다. 실제로 펜을 들고 선을 그리는 연습을 해 봅시다.

왼손잡이
왼쪽 위에서 오른쪽 아래, 오른쪽에서 왼쪽, 위에서 아래가 선을 그리기 쉬운 방향입니다.

오른손잡이
오른쪽 위에서 왼쪽 아래, 왼쪽에서 오른쪽, 위에서 아래가 선을 그리기 쉬운 방향입니다.

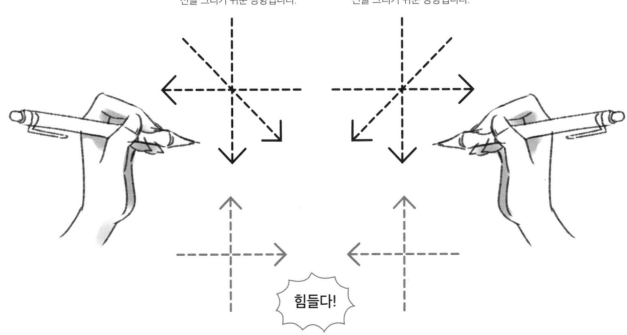

힘들다!

왼손잡이의 경우는 왼쪽에서 오른쪽, 오른손잡이의 경우는 오른쪽에서 왼쪽이 그리기 어려운 방향입니다. 아래에서 위로 펜을 옮기는 것은 양쪽 모두가 힘든 편입니다.

▶▶▶손을 움직이는 법

받침점을 정하고, 손을 진자처럼 움직여 선을 그립니다.
받침점은 그리는 선의 길이에 따라 달라집니다.

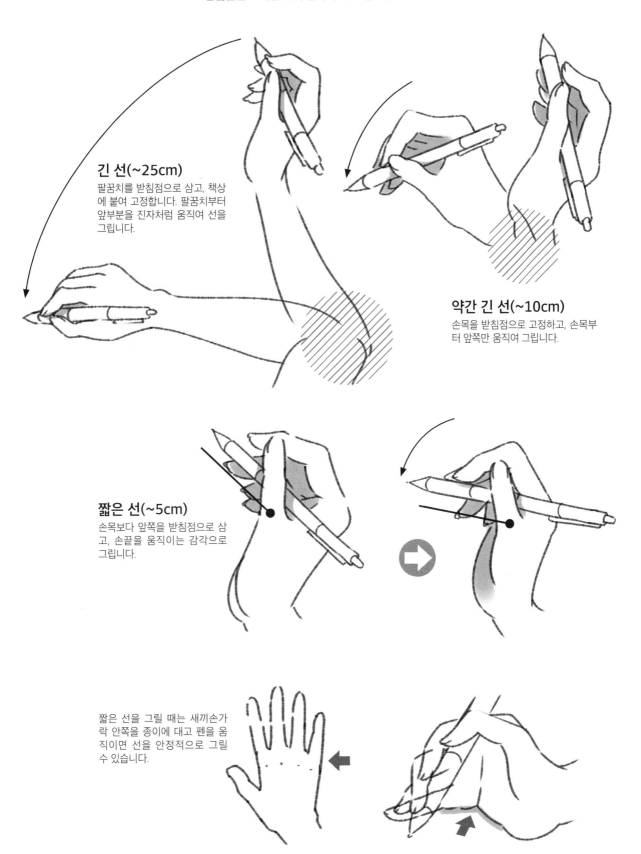

긴 선(~25cm)

팔꿈치를 받침점으로 삼고, 책상에 붙여 고정합니다. 팔꿈치부터 앞부분을 진자처럼 움직여 선을 그립니다.

약간 긴 선(~10cm)

손목을 받침점으로 고정하고, 손목부터 앞쪽만 움직여 그립니다.

짧은 선(~5cm)

손목보다 앞쪽을 받침점으로 삼고, 손끝을 움직이는 감각으로 그립니다.

짧은 선을 그릴 때는 새끼손가락 안쪽을 종이에 대고 펜을 움직이면 선을 안정적으로 그릴 수 있습니다.

펜 끝을 보는 것이 아니라 「움직일 곳」을 보고 그리기

그림에 익숙해지기 전에는 아무래도 펜 끝을 보기 일쑤입니다. 펜 끝이 아니라 앞으로 펜을 「움직일 곳」을 보고 전체를 파악하며 그리는 연습을 해 봅시다. 샤프펜슬이든 태블릿이든, 연습 방법은 같습니다.

▶▶▶펜을 움직이는 순서

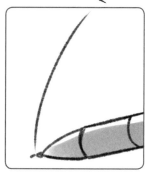

1
아무것도 없는 종이에 갑자기 그리는 것이 아니라, 어떤 선을 그리고 싶은지를 상상해 봅니다.

2
여기서는 부드럽고 짧은 곡선을 상상해 봅시다. 선을 그리기 쉬운 방향을 생각합니다(여기서는 오른쪽 위→왼쪽 아래).

3
오른쪽 위에 펜을 두고, 펜 끝이 아니라 「움직일 곳」을 보고 다시 선을 상상합니다.

4
생각을 형태로 재현하듯이, 한 번에 선을 그립니다.

제대로 이미지하지 않으면…

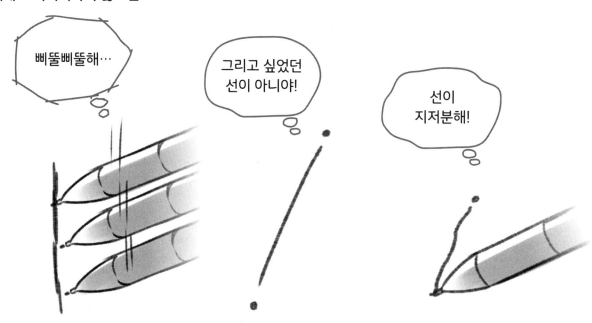

삐뚤삐뚤해…

그리고 싶었던 선이 아니야!

선이 지저분해!

1번 단계에서 갑자기 그리면, 선을 대충대충 그리게 되어 예쁜 선을 그릴 수가 없습니다.

3번 단계에서 선의 종착점만 보고 있으면, 선은 그릴 수 있지만 생각대로 그려지지 않습니다.

펜 끝만 보고 그리면 어디로 가야할지 제대로 파악하지 못해 이상한 곳으로 가버리고 맙니다.

▶▶▶ 필압의 강약 조절법

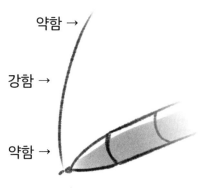

약함 →

강함 →

약함 →

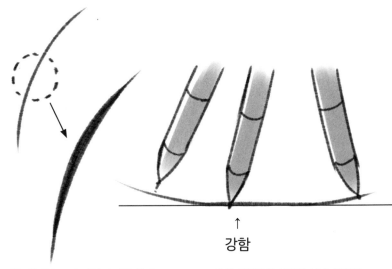

강함

선을 그릴 때는 한가운데 부근의 필압이 가장 강해지도록 펜을 컨트롤해야 합니다.

선을 확대한 그림. 필압이 강한 한가운데 부근의 선이 가장 두껍습니다.

펜의 움직임을 옆에서 보면 이렇게 됩니다. 한가운데 부근에서 가장 강해집니다.

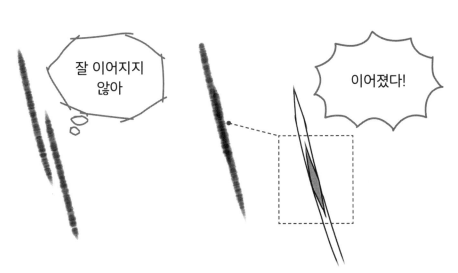

잘 이어지지 않아

이어졌다!

펜 컨트롤이나 필압 조절에 익숙해지면 펜을 깔끔하게 이어 그릴 수 있게 됩니다.

포인트

이미지한 그대로의 선을 그릴 수 있게 되는 연습 방법

연습을 시작한지 얼마 안 됐을 때는 생각한 대로 선을 그리기가 쉽지 않습니다. 워밍업 삼아, 같은 길이와 폭을 지닌 짧은 선을 최대한 빨리 그리는 연습을 해 봅시다. 원을 이미지하면서 그리는 연습도 추천합니다. 이미지한 그대로의 예쁜 원을 그릴 수 있다면, 펜을 컨트롤할 수 있게 되었다는 증거입니다.

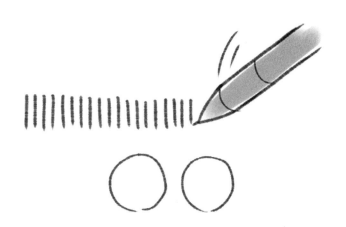

기본 펜 움직임을 연습해 보자

실제로 샤프펜슬을 들고 움직이는 법을 연습해봅시다. P9에서 해설했던 「받침점이 되는 부분」을 종이나 책상에 확실하게 붙이고, 펜을 안정시킨 상태에서 그려봅시다.

▶▶▶긴 선을 그리는 연습

긴 선을 한 번에 그릴 수 있게 되면 표현의 폭이 넓어집니다. 선을 몇 번이고 겹쳐서 그리는 방법에 익숙한 사람도 꼭 한 번 연습해 보시기 바랍니다.

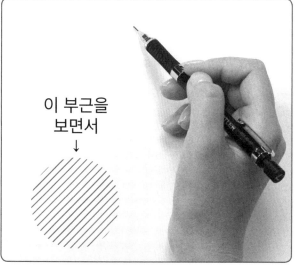

이 부근을 보면서
↓

받침점이 되는 손목을 종이나 책상에 확실히 붙이고, 펜을 움직일 곳 (여기서는 왼쪽 아래)을 보면서 펜을 둡니다.

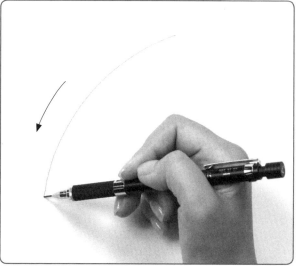

부드러운 곡선을 확실하게 이미지하면서, 손목의 스냅을 살리듯이 한 번에 선을 그립니다.

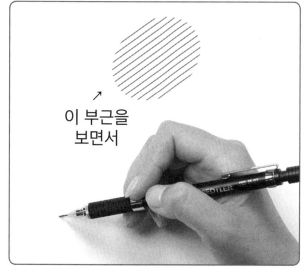

이 부근을 보면서
↗

약간 그리기 어려운 방향이지만, 왼쪽 아래→오른쪽 위도 연습해 봅시다.

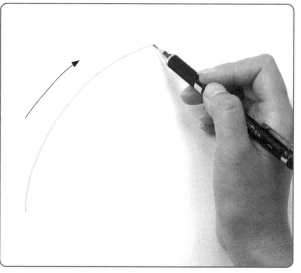

단번에 펜을 움직입니다. 공중에서 몇 번 펜을 움직여 감각을 파악한 다음에 그리는 방법도 좋습니다.

▶▶▶선을 깔끔하게 연결하는 연습

한 번에 그릴 수 없는 선을 깔끔하게 연결해 봅시다. 이때는 필압 컨트롤도 중요합니다.

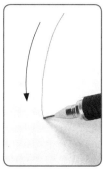

1 P11을 참고해 「약→강→약」 순서로 힘을 조절해가며 선을 그립니다.

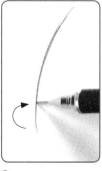

2 1에서 그린 선의 두꺼운 부분에 펜 끝을 대고…

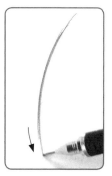

3 다시 한 번 「약→강→약」 순서로 힘을 조절해 선을 그립니다.

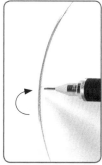

4 다시 두꺼운 부분에 펜 끝을 대고…

5 마지막으로 스윽 힘을 빼고 선을 그립니다.

▶▶▶원을 그리는 연습

커다란 원을 그릴 때는 종이를 돌려서 그리기 쉬운 방향에서 그려도 괜찮습니다만, 여기서는 종이를 움직이지 않고 그려서 펜 컨트롤을 배워보도록 합시다.

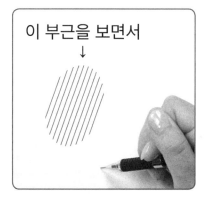

이 부근을 보면서

↓

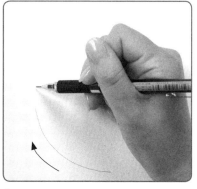

1 P12와 마찬가지로, 손목의 스냅을 살려 왼쪽 위로 곡선을 그립니다.

2 그냥 대충 그리면 원이 비뚤어지므로, 확실하게 원 이미지를 떠올리며 펜을 움직이도록 합시다.

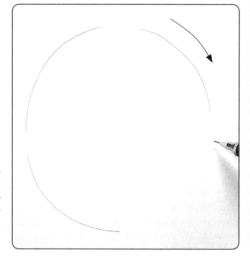

3 여기서부터는 손목을 종이에 대지 말고 펜 끝을 컨트롤해야 하기에 어렵긴 하지만… 마지막에 선이 깔끔하게 연결되도록 펜을 움직이도록 합시다.

데포르메 묘사의 포인트를 파악하자

미니 캐릭터를 그릴 때는 리얼한 인물을 변형시키는 「데포르메」 묘사가 필요합니다. 여기서는
미니 캐릭터를 귀엽게 그리기 위한 데포르메에 대해 구체적으로 확인해 보도록 합시다.

데포르메의 요점은 「강조」와 「생략」

리얼한 캐릭터를 단순히 작게 만든다고 해서 귀여운 데포르메가 되는 것은 아닙니다. 머리나 눈동자 등의 파츠는 「강조」하고, 반대로 코나 목 등의 파츠는 「생략」합니다. 이것이 귀여운 데포르메를 만드는 요령입니다.

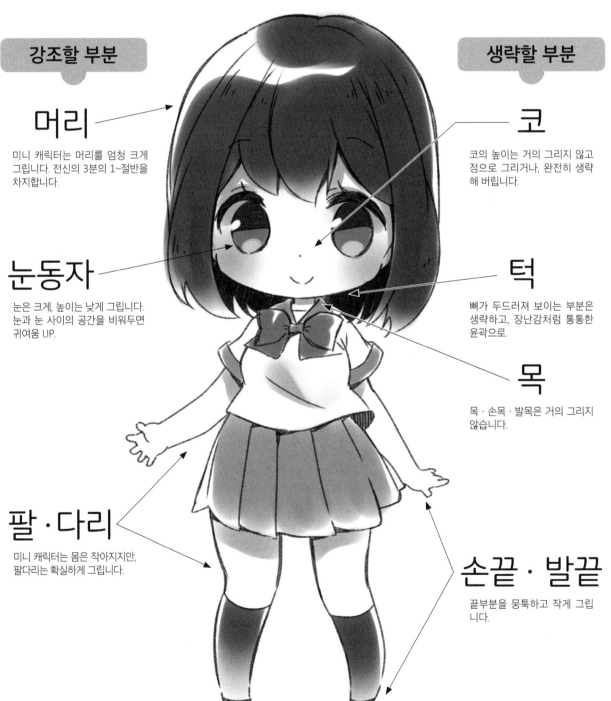

강조할 부분

머리

미니 캐릭터는 머리를 엄청 크게 그립니다. 전신의 3분의 1~절반을 차지합니다.

눈동자

눈은 크게, 높이는 낮게 그립니다. 눈과 눈 사이의 공간을 비워두면 귀여움 UP.

팔 · 다리

미니 캐릭터는 몸은 작아지지만, 팔다리는 확실하게 그립니다.

생략할 부분

코

코의 높이는 거의 그리지 않고 점으로 그리거나, 완전히 생략해 버립니다.

턱

뼈가 두드러져 보이는 부분은 생략하고, 장난감처럼 통통한 윤곽으로.

목

목 · 손목 · 발목은 거의 그리지 않습니다.

손끝 · 발끝

끝부분을 뭉툭하고 작게 그립니다.

캐릭터의 개성을 나타
내는 액세서리는 크게
강조해 그리면 눈에 띕
니다. 복장이나 소지품
등은 세밀한 디테일을
생략하고 그립니다.

4등신의 경우

강조할 부분

액세서리
리본

생략할 부분

복장의 세세한
디테일

2.5등신의 경우

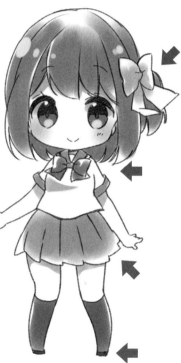

옷이나 파츠가 겹칠 때는 앞쪽에 있는
것을 우선적으로 그립니다.

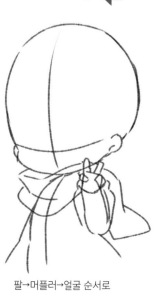

팔→머플러→얼굴 순서로
겹쳐집니다.

등신별로 구별해 그리기

 등신에 맞도록 데포르메 정도와 밸런스를 바꾸면 각기 다른 매력을 지닌 미니 캐릭터를 다양하게
그릴 수 있습니다. 그리고 싶은 등신에 맞는 데포르메 방법을 마스터하도록 합시다.

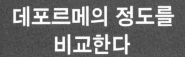

데포르메의 정도를
비교한다

각각의 등신이 어느 정도 데
포르메되어 있는지를 비교해
봅시다.

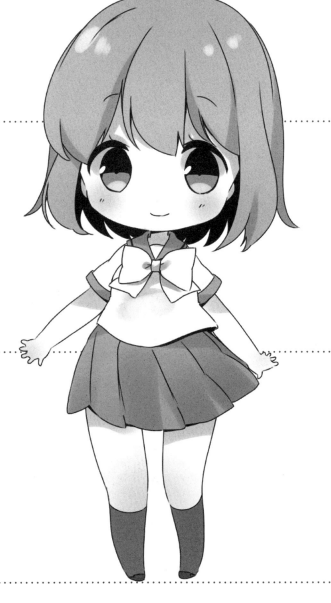

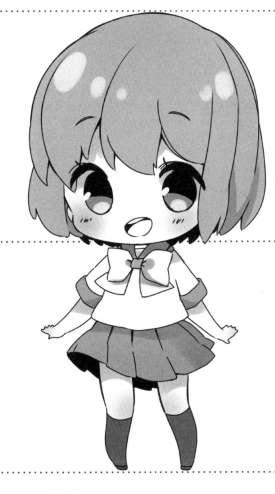

2등신
데포르메가 가장 많이 적용된 등신. 머리나 눈동자를 가장 크게
그리며, 세세한 디테일은 최대한 생략합니다. 어디를 생략하고
어디를 남길 것인지를 잘 생각하고 그리는 것이 중요합니다.

2.5등신
2등신과 3등신의 중간. 눈의 위치는 약간 아래쪽이고 뺨
도 통통하게 부풀어 귀엽지만, 몸이 작지 않아 복장으로
매료시킬 수도 있습니다.

▶ ▶ ▶ 3등신은 2종류!

3등신

데포르메가 극단적이지 않기 때문에, 초보자도 다루기 쉬운 등신. 머리 부분은 6~7등신 캐릭터에도 사용할 수 있습니다.

3등신(아이 체형)

3등신의 유아를 의식한 데포르메. 목이나 어깨 폭, 손·발끝을 확실하게 그리며, 옷이나 머리카락의 디테일도 남아 있습니다.

체형의 차이를 소체로 체크한다

미니 캐릭터에서 옷과 머리카락을 제거한 소체를 그려 보면, 체형의 밸런스가 등신별로 어떻게 다른지 잘 알 수 있습니다. 각 등신의 소체들을 비교해 봅시다.

2.5등신
기본 타입

엉덩이나 배가 볼록하게 부푼 서양배 같은 체형. 허리 위치는 머리 길이의 절반 정도입니다.

허리

기모노 등 통짜 패션은 마른 타입, 볼륨감이 있는 스커트에는 삼각형 타입 소체가 잘 어울립니다.

삼각형 타입

마른 타입

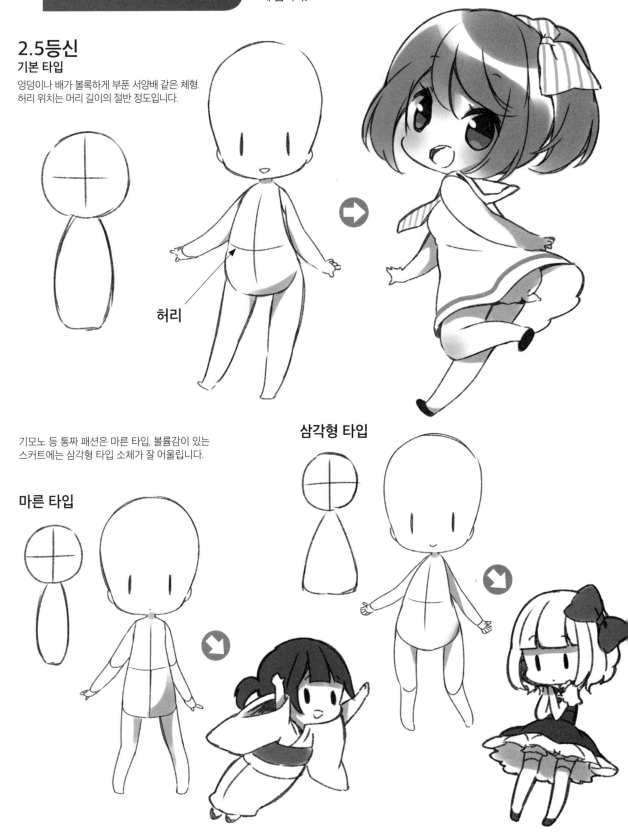

18

2등신

엉덩이나 배의 볼록한 느낌이 특히 더 강조되는 서양배 체형. 허리는 머리 길이의 절반보다 위쪽입니다.

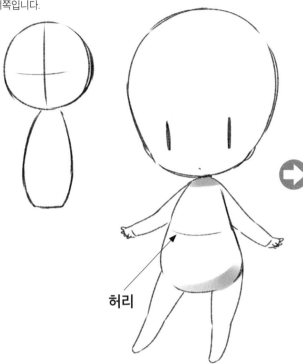

허리

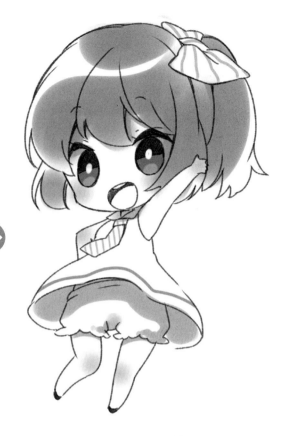

3등신

약간 마른 서양배 체형. 머리 길이의 절반 정도의 위치에 허리, 머리 하나만큼 내려간 위치에 다리가 연결됩니다.

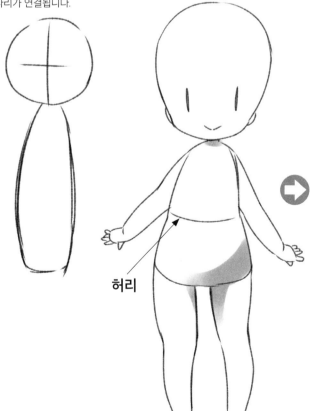

허리

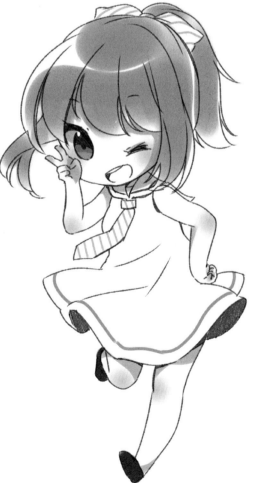

부드러움을 표현하는 요령을 파악하자

미니 캐릭터의 안아주고 싶어지는 깜직발랄함은 부드러움을 표현해주는 과정에서 탄생합니다.
부드러워 보이게 묘사하는 요령을 익혀보도록 합시다.

부드럽게 보이는 선을 연습하기

사각형이나 삼각형 등 단단한 도형을 둥그스름한 형태로 변형시키는 연습을 해 봅시다. 직선 부분은 부풀게 하고, 모퉁이는 뭉툭하게 하는 이미지로 선을 그립니다. 이 연습에서 그린 곡선은 부드러운 미니 캐릭터를 그리는데 무척 도움이 됩니다.

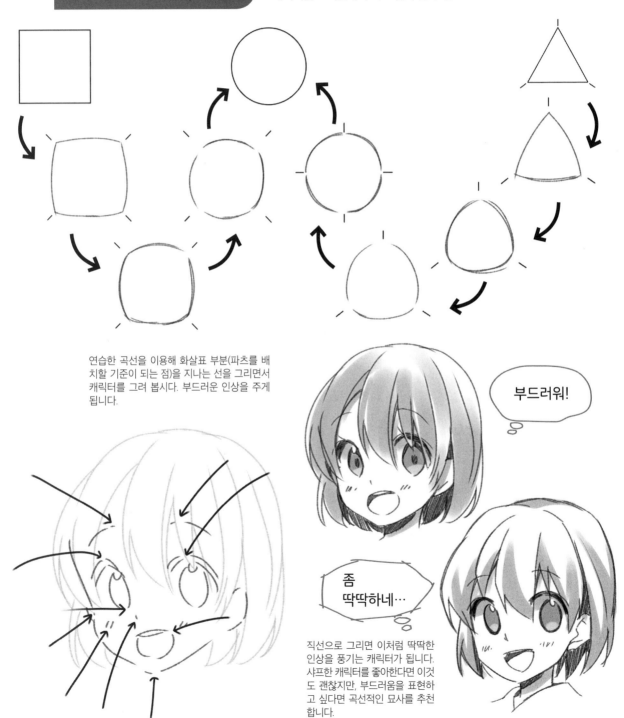

연습한 곡선을 이용해 화살표 부분(파츠를 배치할 기준이 되는 점)을 지나는 선을 그리면서 캐릭터를 그려 봅시다. 부드러운 인상을 주게 됩니다.

부드러워!

좀 딱딱하네…

직선으로 그리면 이처럼 딱딱한 인상을 풍기는 캐릭터가 됩니다. 샤프한 캐릭터를 좋아한다면 이것도 괜찮지만, 부드러움을 표현하고 싶다면 곡선적인 묘사를 추천합니다.

기본인 2.5등신부터 마스터하자

이번 장에서는 미니 캐릭터를 처음 그려 보는 사람에게 적합한 2.5등신 캐릭터를 그리는 법을 소개합니다. 2.5등신을 마스터하면 다른 등신이나 베리에이션에도 응용해 그릴 수 있게 된답니다.

기본은 2.5등신! 그 이유는?

미니 캐릭터는 2등신, 2.5등신, 3등신 등 다양합니다. 이 책에서는 2.5등신을 기본 등신으로 소개합니다. 2.5등신 미니 캐릭터는 2등신과 3등신의 장점을 고루 지니고 있기 때문입니다.

▶▶▶각 등신의 특징

2등신… 미니 캐릭터다운 귀여움 발군!

2등신 미니 캐릭터는 극단적으로 데포르메 되어 귀여움 만점. 몸의 움직임을 데포르메해 대담한 포즈도 가능합니다.

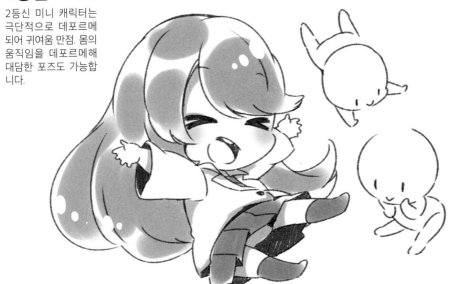

반면, 몸이 작기 때문에 공을 들인 디자인의 옷을 보여주는 것은 약간 어렵습니다.

3등신… 움직이기 좋고, 밸런스를 잡기 쉽다!

이 책에서 소개하는 미니 캐릭터 중에서 가장 등신이 높은 3등신. 머리, 몸, 다리가 각각 1등신이므로, 밸런스를 잡기 쉬운 것이 특징입니다.

손발이 확실하게 묘사되며, 미묘한 동작이나 표정도 표현할 수 있습니다. 반면, 미니 캐릭터의 자그마한 귀여움은 조금 덜합니다.

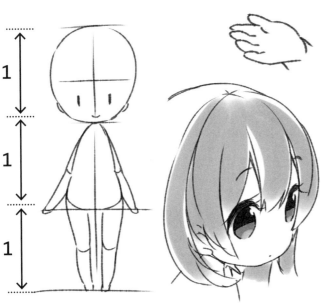

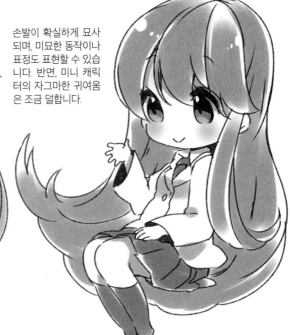

2.5등신… 2등신과 3등신 양쪽 모두의 매력을 지녔다!

2.5등신 미니 캐릭터는 2등신의 귀여움과 3등신의 가동
성을 겸비하고 있습니다. 우선 이 등신부터 연습하면 귀
여움 표현은 물론이고 움직임 표현까지 양쪽 모두를 마스
터할 수 있습니다.

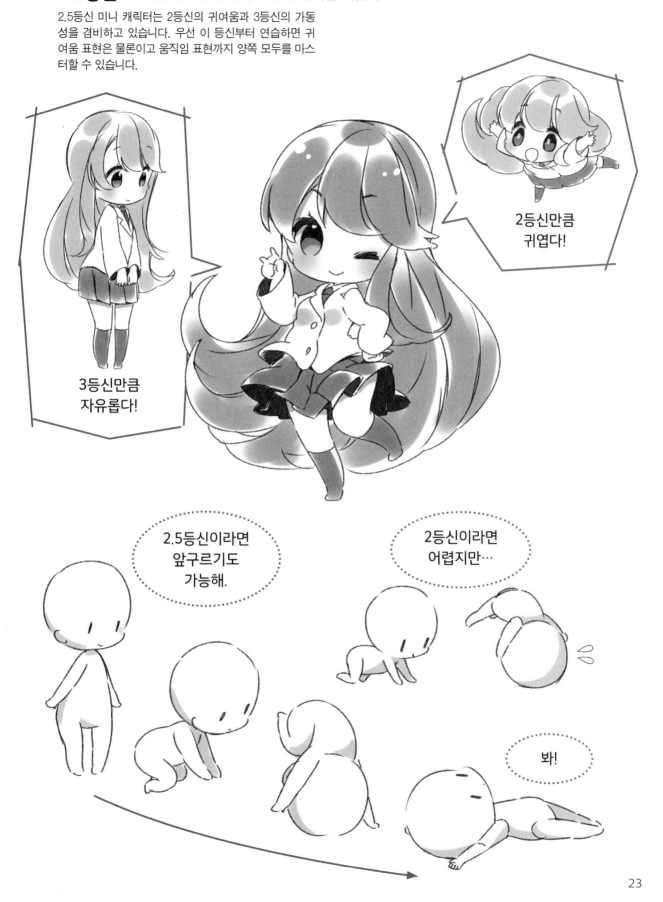

2등신만큼
귀엽다!

3등신만큼
자유롭다!

2.5등신이라면
앞구르기도
가능해.

2등신이라면
어렵지만…

봐!

2.5등신의 기본 체형을 알아보자

머리 크기에 비해 몸은 어느 정도의 크기일까. 팔다리 길이는 어느 정도일까…. 기본적인 밸런스를 익혀두면 귀여운 미니 캐릭터를 안정적으로 그릴 수 있게 됩니다.

귀여움의 비결은 엉덩이 폭에 있다

몸을 그릴 때 엉덩이 폭을 가장 두껍게 하면 미니 캐릭터다운 귀여움이 나타납니다. 이것은 어느 등신이든 마찬가지입니다. 2.5등신의 경우, 엉덩이 폭과 가랑이부터의 길이가 거의 같습니다.

▶▶▶소체로 보는 파츠의 비율

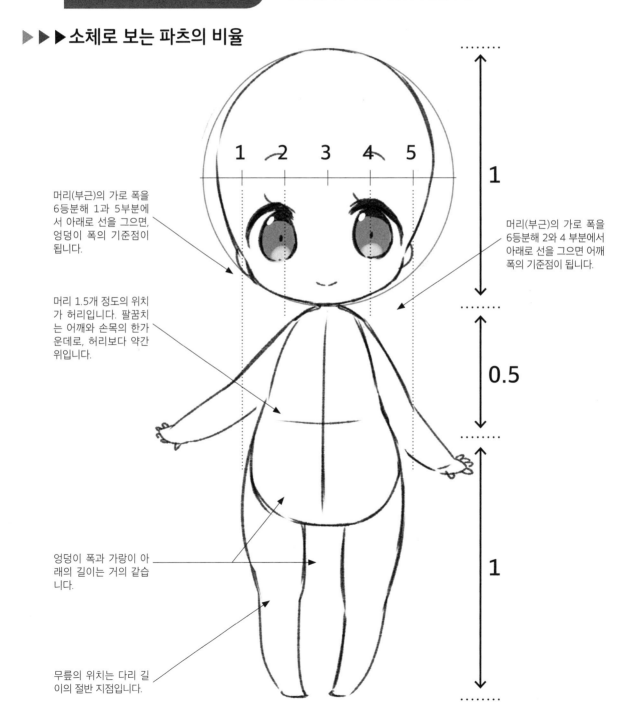

머리(부근)의 가로 폭을 6등분해 1과 5부분에서 아래로 선을 그으면, 엉덩이 폭의 기준점이 됩니다.

머리(부근)의 가로 폭을 6등분해 2와 4 부분에서 아래로 선을 그으면 어깨 폭의 기준점이 됩니다.

머리 1.5개 정도의 위치가 허리입니다. 팔꿈치는 어깨와 손목의 한가운데로, 허리보다 약간 위입니다.

엉덩이 폭과 가랑이 아래의 길이는 거의 같습니다.

무릎의 위치는 다리 길이의 절반 지점입니다.

▶▶▶옷과 머리카락 그리는 법

머리카락은 소체의 머리 부분
보다 한층 더 크게 그립니다.

넓게

좁게

리본 등의 아이템은 크게 그려
눈에 띄게 합니다.

목은 거의 그리지 않습니다.
그릴 경우에는 아래 그림처
럼 최대한 짧게(자세한 것은
P26 참조).

처진 어깨로 하면 미니 캐릭터
다운 귀여움을 표현할 수 있습
니다.

O

×

가슴 크기를 강조하고 싶을 때
는 가슴 아래쪽에 잘록한 부분
을 한 군데 만듭니다.

O

×

옷으로 가려져 있지만, 「허리는
이 부근」이라고 대강 정해두고
그리도록 합시다.

완성 일러스트. 처진 어깨에
엉덩이 부근이 통통한 서양
배 체형이, 동글동글 귀여움
을 표현하고 있습니다.

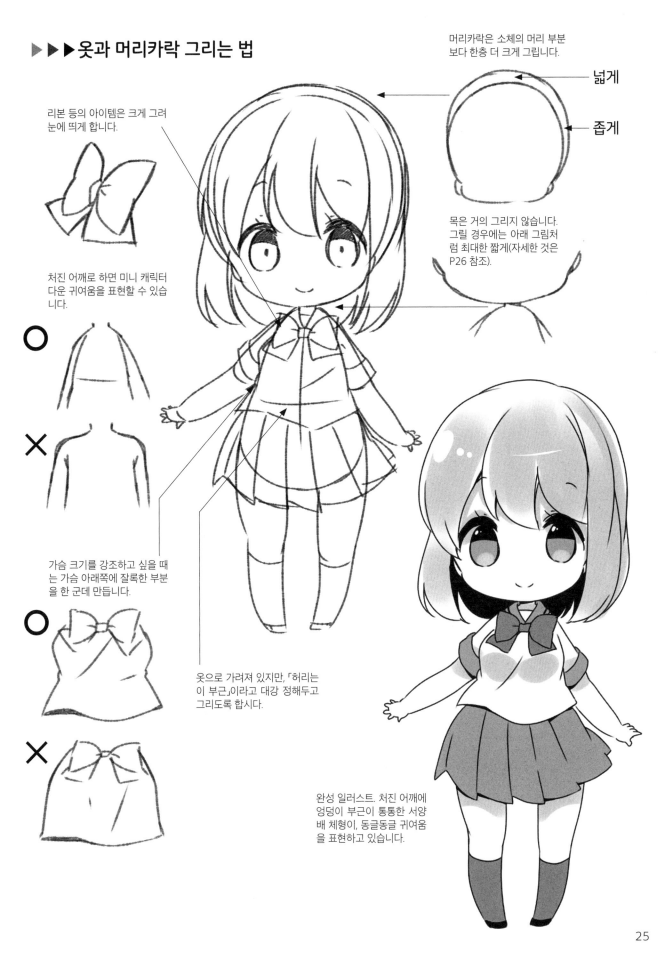

목과 어깨 표현하기

미니 캐릭터는 목이 길면 거부감이 듭니다. 목은 짧게 그리거나 대부분 생략합니다. 어깨 폭은 처진 어깨로 그리면 미니 캐릭터다운 귀여움이 생겨납니다.

▶▶▶목과 어깨 표현하기

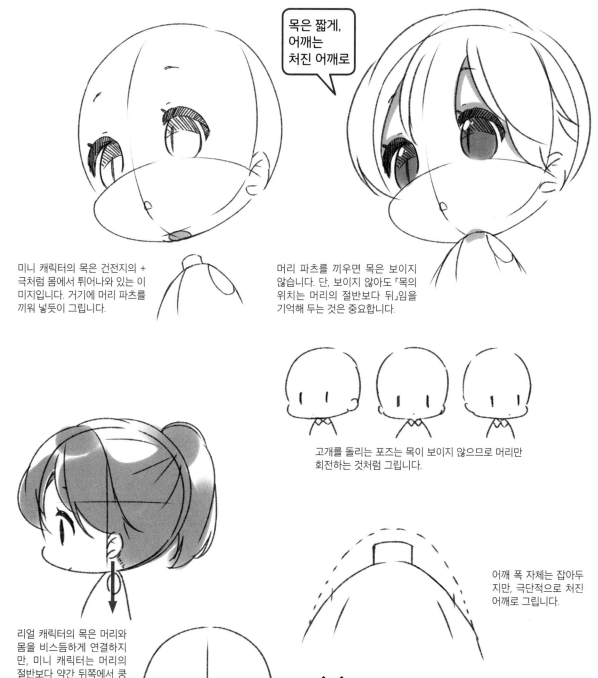

> 목은 짧게,
> 어깨는
> 처진 어깨로

미니 캐릭터의 목은 건전지의 + 극처럼 몸에서 튀어나와 있는 이미지입니다. 거기에 머리 파츠를 끼워 넣듯이 그립니다.

머리 파츠를 끼우면 목은 보이지 않습니다. 단, 보이지 않아도 「목의 위치는 머리의 절반보다 뒤」임을 기억해 두는 것은 중요합니다.

고개를 돌리는 포즈는 목이 보이지 않으므로 머리만 회전하는 것처럼 그립니다.

리얼 캐릭터의 목은 머리와 몸을 비스듬하게 연결하지만, 미니 캐릭터는 머리의 절반보다 약간 뒤쪽에서 쿵하고 수직으로 연결됩니다.

어깨 폭 자체는 잡아두지만, 극단적으로 처진 어깨로 그립니다.

어깨를 제대로 그려버리면 몸이 사각형이 되기 때문에, 미니 캐릭터 특유의 귀여움을 살릴 수 없습니다.

▶▶▶옷깃 그리는 법

미니 캐릭터는 목이 보이지 않기 때문에, 「목을 감싸는 형태의 옷깃이나 머플러는 어떻게 그리지」라는 고민이 생길 겁니다. 옷깃은 어깨 근처에 그리거나, 턱을 덮듯이 그리면 해결할 수 있습니다.

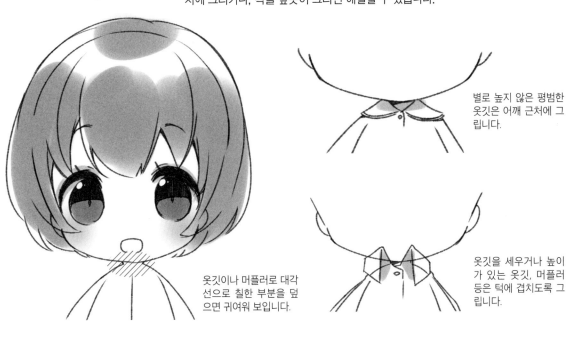

별로 높지 않은 평범한 옷깃은 어깨 근처에 그립니다.

옷깃이나 머플러로 대각선으로 칠한 부분을 덮으면 귀여워 보입니다.

옷깃을 세우거나 높이가 있는 옷깃, 머플러 등은 턱에 겹치도록 그립니다.

다양한 옷깃 표현 예시. 목이 보이지 않아도 옷깃 부근의 패션은 확실히 표현할 수 있습니다.

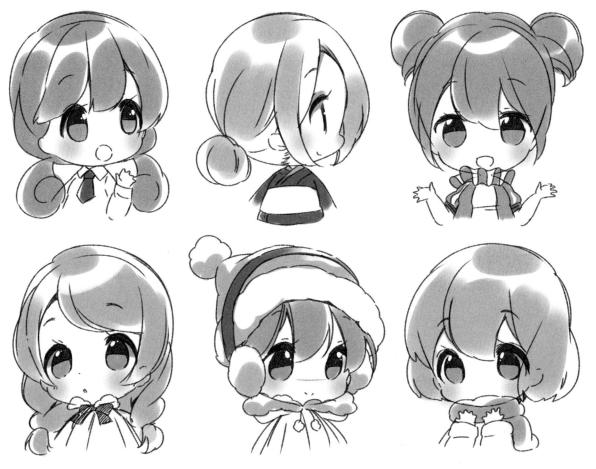

손 표현하기

미니 캐릭터의 손은 손가락을 그리는 표현과 생략하는 표현이 있습니다. 이 책에서는 표현의 폭이 넓은 손가락이 있는 데포르메를 소개합니다. 미니 캐릭터는 아기의 손처럼 포동포동하고 귀여운 손을 의식하며 데포르메합니다.

▶▶▶기본적인 손 모양

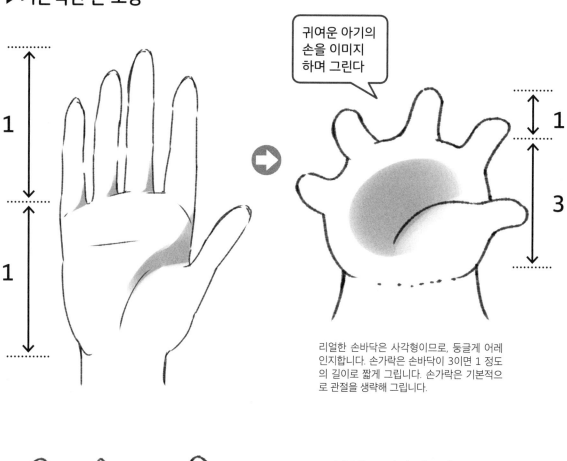

귀여운 아기의 손을 이미지하며 그린다

리얼한 손바닥은 사각형이므로, 둥글게 어레인지합니다. 손가락은 손바닥이 3이면 1 정도의 길이로 짧게 그립니다. 손가락은 기본적으로 관절을 생략해 그립니다.

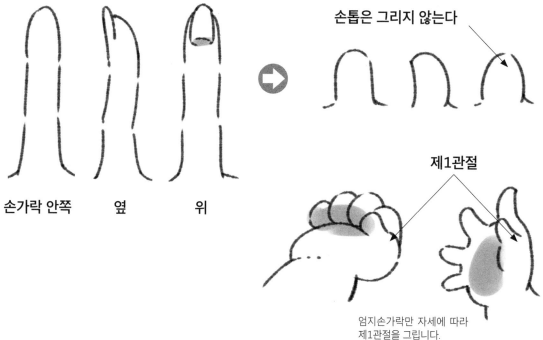

손가락 안쪽 옆 위

손톱은 그리지 않는다

제1관절

엄지손가락만 자세에 따라 제1관절을 그립니다.

▶▶▶손가락 동작을 그리는 요령

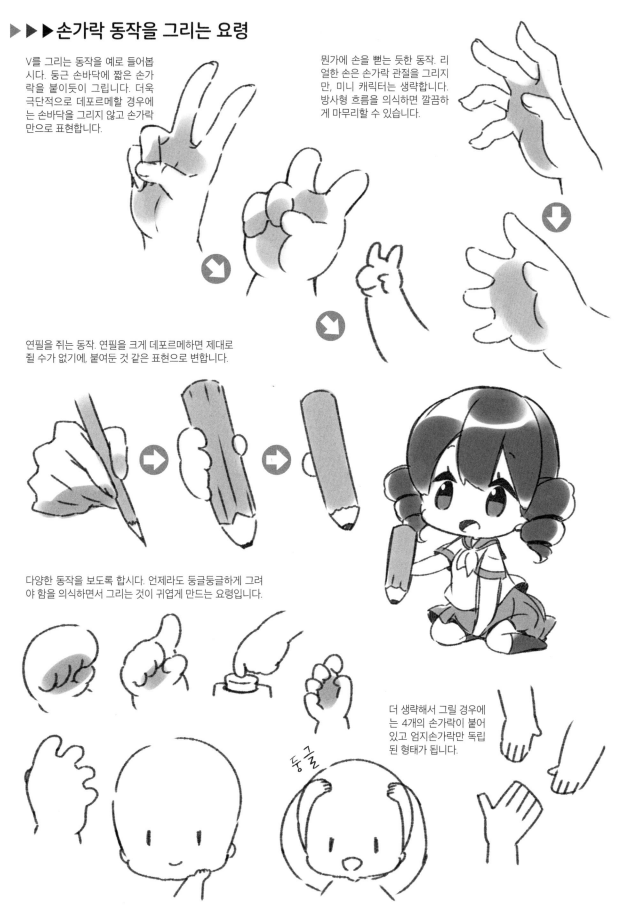

V를 그리는 동작을 예로 들어봅시다. 둥근 손바닥에 짧은 손가락을 붙이듯이 그립니다. 더욱 극단적으로 데포르메할 경우에는 손바닥을 그리지 않고 손가락만으로 표현합니다.

뭔가에 손을 뻗는 듯한 동작. 리얼한 손은 손가락 관절을 그리지만, 미니 캐릭터는 생략합니다. 방사형 흐름을 의식하면 깔끔하게 마무리할 수 있습니다.

연필을 쥐는 동작. 연필을 크게 데포르메하면 제대로 쥘 수가 없기에, 붙여둔 것 같은 표현으로 변합니다.

다양한 동작을 보도록 합시다. 언제라도 둥글둥글하게 그려야 함을 의식하면서 그리는 것이 귀엽게 만드는 요령입니다.

더 생략해서 그릴 경우에는 4개의 손가락이 붙어 있고 엄지손가락만 독립된 형태가 됩니다.

둥글

29

2.5등신의 기본 포즈를 그려보자

엉덩이 폭이나 어깨 폭, 팔다리의 비율이나 위치를 파악하며 기본 선 포즈를 그려 봅시다.
처음에는 좀 크다 싶은 종이를 쓰는 것을 추천합니다.

정면 그리기

▶▶▶테두리 그리는 순서

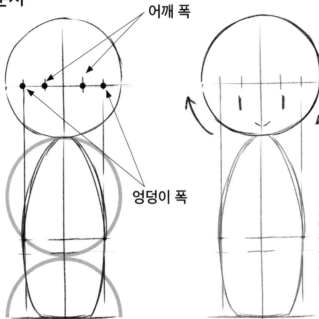

어깨 폭

엉덩이 폭

1 완전한 원 2개와 반원을 그려 지면에 위치를 잡습니다. 머리의 가로 폭을 6등분해 엉덩이 폭과 어깨 폭을 도출하고, 서양배를 떠올리며 몸의 대략적인 테두리를 그립니다.

2 머리 부분의 원을 몇 번에 나누어 펜으로 그리고, 원 아래쪽 절반에 표정을 대강 그려둡니다.펜으로 그리고, 원 아래쪽 절반에 표정을 대강 그려둡니다.

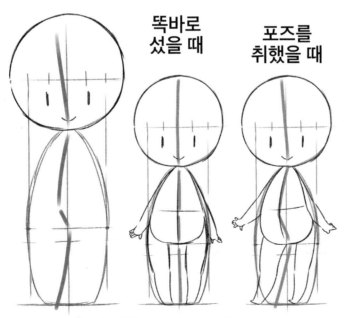

똑바로 섰을 때

포즈를 취했을 때

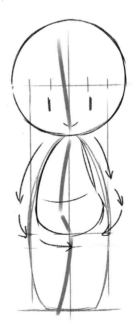

3 몸의 중심축을 고려해 테두리를 잡아갑니다. 똑바로 섰을 경우에는 지면과 수직이지만, 포즈를 취하면 기울기가 발생합니다.

4 동체의 형태를 잡습니다. 이때는 선을 몇 번에 걸쳐 그리는 것이 아니라, 각각의 곡선을 펜 움직임 한 번으로 부드럽게 그립니다.

▶▶▶팔·다리를 그리는 순서

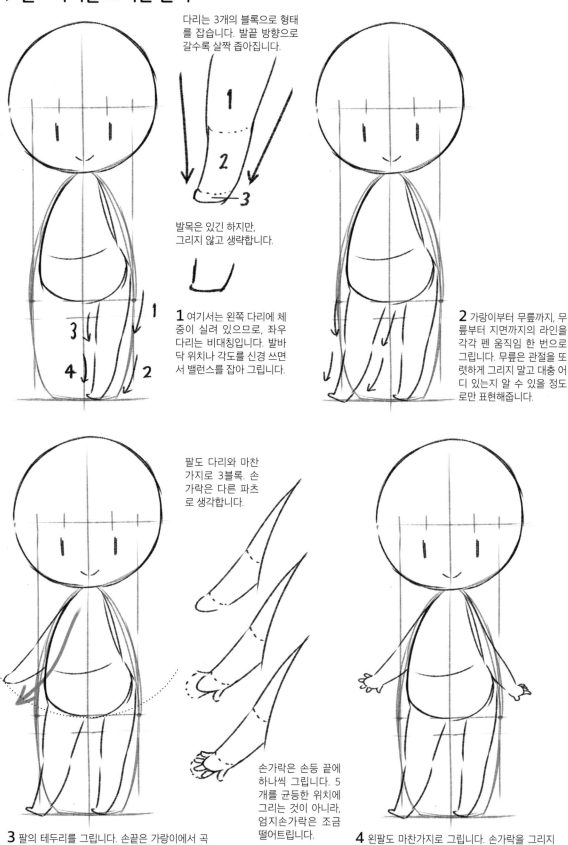

다리는 3개의 블록으로 형태를 잡습니다. 발끝 방향으로 갈수록 살짝 좁아집니다.

발목은 있긴 하지만, 그리지 않고 생략합니다.

1 여기서는 왼쪽 다리에 체중이 실려 있으므로, 좌우 다리는 비대칭입니다. 발바닥 위치나 각도를 신경 쓰면서 밸런스를 잡아 그립니다.

2 가랑이부터 무릎까지, 무릎부터 지면까지의 라인을 각각 펜 움직임 한 번으로 그립니다. 무릎은 관절을 또렷하게 그리지 말고 대충 어디 있는지 알 수 있을 정도로만 표현해줍니다.

팔도 다리와 마찬가지로 3블록. 손가락은 다른 파츠로 생각합니다.

손가락은 손등 끝에 하나씩 그립니다. 5개를 균등한 위치에 그리는 것이 아니라, 엄지손가락은 조금 떨어트립니다.

3 팔의 테두리를 그립니다. 손끝은 가랑이에서 곡선을 그리면 만날 정도의 위치가 됩니다. 팔꿈치는 어깨와 손목의 한가운데에 위치합니다.

4 왼팔도 마찬가지로 그립니다. 손가락을 그리지 않는 데포르메도 있지만, 짧게라도 손가락을 그리면 존재감이 있는 미니 캐릭터가 됩니다.

▶▶▶옷을 그리는 순서

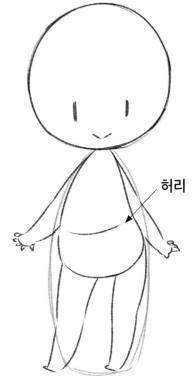

스커트는 허리부터 그리기 때문에, 잘록하게 들어가 있지 않다 해도 위치를 파악하는 것이 중요합니다.

허리

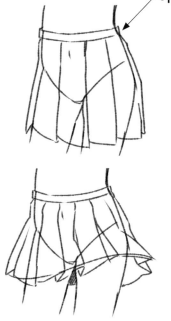

허리

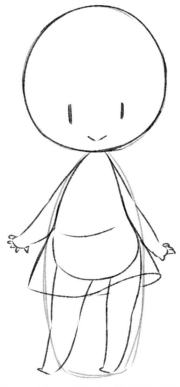

1 스커트를 그립니다. 우선 허리 위치를 확인해야 합니다. 머리부터 셌을 때 1.5등신 정도의 길이에 해당하는 위치 부근입니다.

2 몸 전체의 실루엣이 삼각형이 되도록 하면 귀여워보이므로, 옷자락이 좀 크다 싶을 정도로 형태를 잡아줍니다.

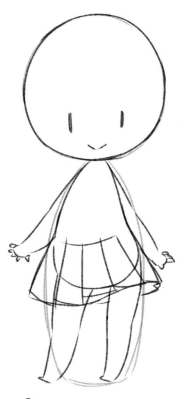

플리츠의 각 단은 생략하지 않고 그립니다.

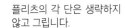

구별해 그리는 포인트

2등신 이하라면 플리츠를 그리지 않고 생략하거나, 각 단을 없애도 OK.

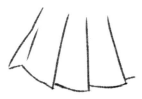

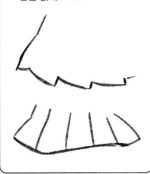

목의 폭

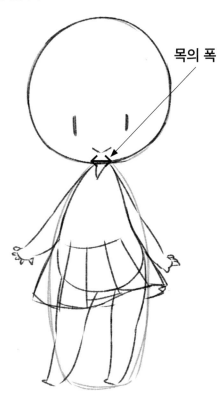

3 스커트 부분을 분할하듯 플리츠를 그립니다. 2.5등신에서는 주름이 튀어나온 부분도 그려 넣습니다.

4 목의 폭에 맞춰 V자를 그려 옷깃을 만듭니다.

32

옷깃→매듭→리본 순서로
그려넣습니다.

소맷부리

6 세일러복의 소매는 먼저
소맷부리 위치를 결정한 후
디테일을 그립니다. 두터운
느낌을 주면 입체감을 살릴
수 있습니다.

5 처진 어깨를 의식하며 옷깃 주변을 그립니다.
리본은 크게 그려 눈에 띄게 합니다.

완성

여기를
강조

7 신발을 그립니다. 학생용 단화 같은 느낌을 내기
위해, 신발 윗부분을 강조해 그리고 힐 부분은 생략
합니다.

실제로 정면을 그리는 모습

여기서는 2.5등신 소체를 그리는 공정을 보도록 합시다. 실제로 펜을 가지고 공정을 따라해 보면 더 좋은 공부가 될 것입니다.

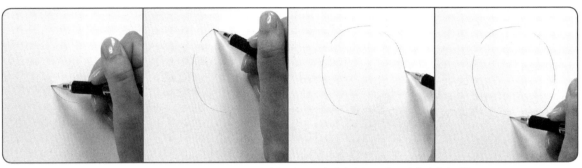

머리의 대략적인 테두리가 될 원을 그립니다. 펜으로 몇 번씩 슥슥 그리는 것이 아니라, 펜을 4번 움직여 매끄럽게 그립니다. 원의 중앙에는 십자를 그립니다.

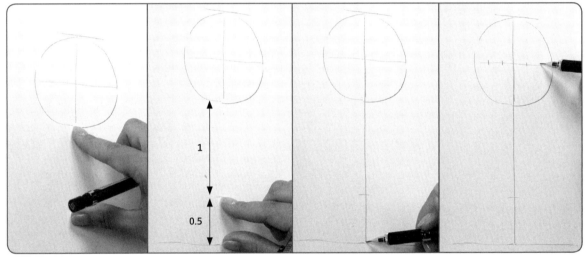

손가락으로 원의 직경을 재고, 원 1개 반 정도의 위치에 가로선을 그어 지면으로 삼습니다. 원의 중심에서 지면을 향해 수직으로 선을 그리고, 원의 가로폭을 6등분합니다.

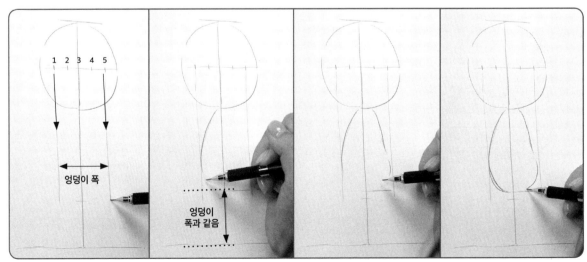

1과 5에서 아래로 선을 그으면 그것이 엉덩이 폭입니다. 엉덩이 폭과 같은 정도의 길이로 다리 길이를 잡고, 서양배 같은 형태의 몸을 그립니다.

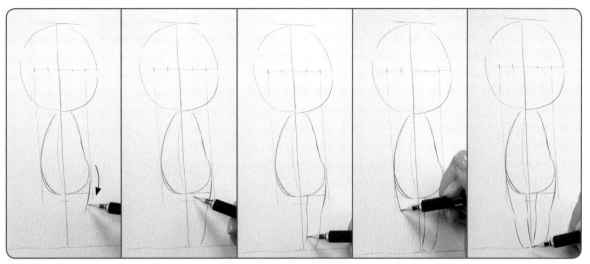

엉덩이부터 매끄럽게 연결되도록 다리를 그립니다. 다리는 직선이 아니라 S자가 되도록 의식
해서 그려야 합니다. 반대쪽 다리는 역S자 모양입니다.

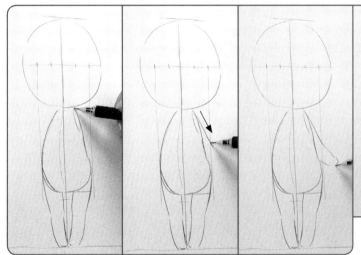

처진 어깨

팔은 연결되는 부분부터 그립니다. 완만한 곡선으로 그
리면 미니 캐릭터다운 귀여움을 지닌 처진 어깨를 그릴
수 있습니다.

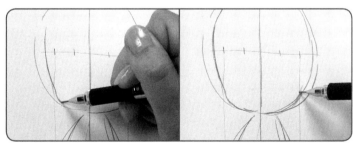

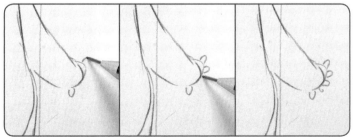

대체적인 윤곽의 테두리를 그리고, 손에 짧은 손가락을 그려 넣습니다.
눈을 그리고, 전체를 다듬어 소체를 완성합니다.

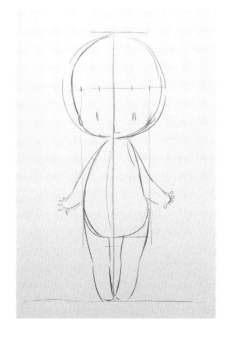

옆을 보고 있을 때도 엉덩이 폭이나 밸런스
는 정면과 동일합니다. 통통한 배와 살짝 튀
어나온 엉덩이를 의식하며 그려 봅시다.

▶▶▶ 몸의 대략적인 테두리~다리를 그리는 순서

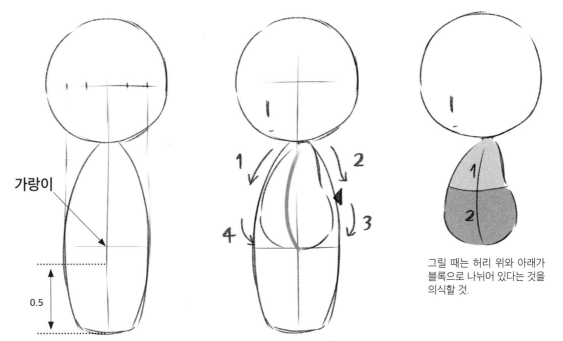

가랑이

0.5

1 정면과 마찬가지로 원 2개와 반원을 그려 대략적인 테
두리를 잡습니다. 가랑이는 지면으로부터 0.5등신보다
약간 위.

2 1로 가슴~배, 2로 등의 라인을 그리고, 3으로 엉덩이의
곡선을, 4로 아랫배의 통통한 라인을 그립니다.

그릴 때는 허리 위와 아래가
블록으로 나뉘어 있다는 것을
의식할 것.

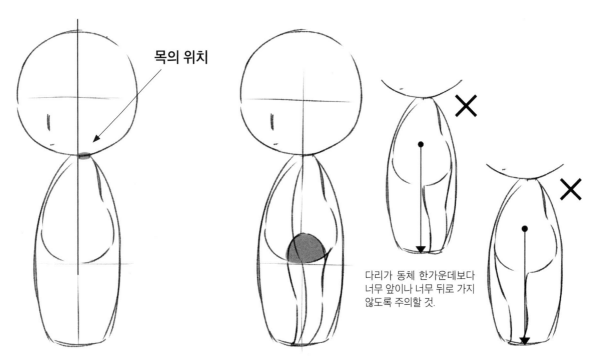

목의 위치

3 그림에는 생략되었지만, 목의 위치를 파악해 둡시다.
옆에서 봤을 때 목은 머리의 절반보다 뒤쪽에 있습니다.

다리가 동체 한가운데보다
너무 앞이나 너무 뒤로 가지
않도록 주의할 것.

4 다리를 그립니다. 다리가 시작되는 곳은 허리와 가랑
이 사이의 가운데보다 살짝 위. 몸체의 한가운데에서 내
려오듯 그립니다.

▶▶▶다리~팔을 그리는 순서

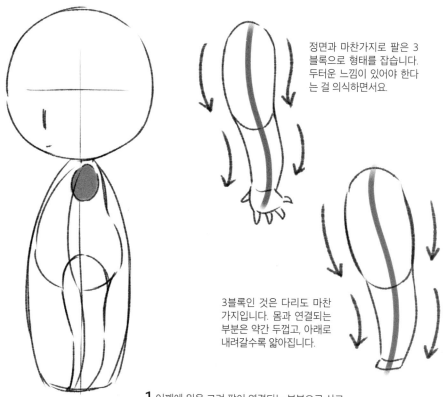

정면과 마찬가지로 팔은 3
블록으로 형태를 잡습니다.
두터운 느낌이 있어야 한다
는 걸 의식하면서요.

3블록인 것은 다리도 마찬
가지입니다. 몸과 연결되는
부분은 약간 두껍고, 아래로
내려갈수록 얇아집니다.

1 어깨에 원을 그려 팔이 연결되는 부분으로 삼고,
거기서 뻗어 나오는 것처럼 팔을 그립니다.

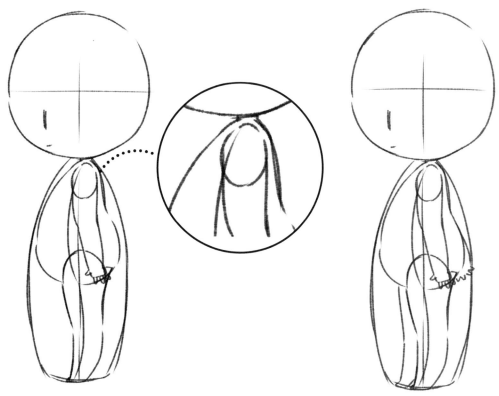

2 팔을 그려 넣습니다. 어깨는 거의 팔에
가려져 버립니다.

3 반대쪽 팔과 다리를 그립니다. 위치를 살짝 어긋나게
그려서 양팔과 양다리가 다 있다는 것을 보여줍니다.

▶▶▶옷 등을 그리는 순서

스커트를 세로 선으로 나눈 후…

플리츠 부분이 뾰족해 보이도록
주름을 그립니다.

1 스커트를 그립니다. 몸에서 스커트의 끝자락에 걸쳐 점점
퍼져나가는 삼각형 실루엣이 되도록 의식해야 합니다.

2 스커트를 가로세로로 분할하듯 플리츠를 그리고, 그 후에
끝자락 형태를 잡습니다.

실제 스커트의 플리츠는
이런 형태.

미니 캐릭터에서는 약간 넓은
형태로 어레인지합니다.

가슴의
언더라인

움푹
들어가게 한다

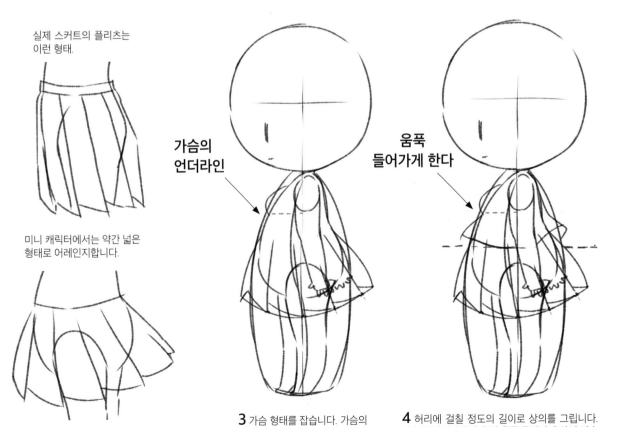

3 가슴 형태를 잡습니다. 가슴의
언더라인은 겨드랑이 위치보다
살짝 아래입니다.

4 허리에 걸칠 정도의 길이로 상의를 그립니다.
가슴의 언더라인에 옷이 움푹 들어가게 하면 가슴
사이즈를 강조할 수 있습니다.

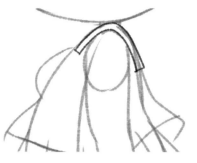

5 세일러복의 옷깃을 그립니다. 옷깃은 어깨~등(그림의 ∧ 모양 부분)에 걸치게 됩니다.

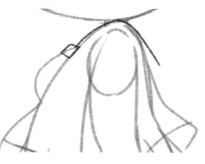

6 가슴 위에 리본 매듭을 그리고, 어깨에 걸친 옷깃 라인을 그립니다.

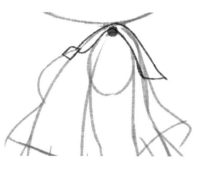

7 옷깃 뒤쪽이 조금 뜬 것처럼 강조해 그리면 세일러복의 옷깃임을 강조하기 쉽습니다.

8 매듭을 중심으로 리본을 그립니다.

스카프 타입이라면 이런 느낌.

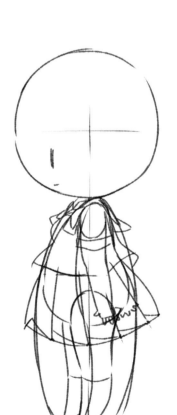

9 신발 등 세세한 부분을 다듬어 나갑니다.

완성!

작은 발이라도 단화라는 것을 알 수 있도록, 신발의 혀 부분을 그립니다.

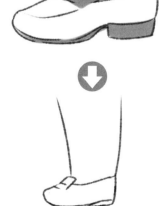

10 머리를 그리고, 톤을 붙여 완성합니다. 그림자 부분을 짙게 칠하면 입체감이 상승합니다.

대각선 그리기

▶▶▶몸의 대체적인 테두리~팔다리를 그리는 순서

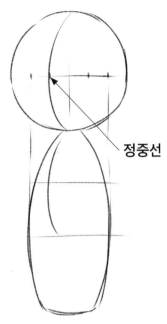

정중선

1 정면과 마찬가지로 2.5등신의 테두리를 잡은 후, 어깨 폭과 엉덩이 폭 위치를 결정합니다. 대각선을 보고 있으므로, 정중선(몸의 표면의 중심을 지나는 선)이 대각선으로 휘어집니다.

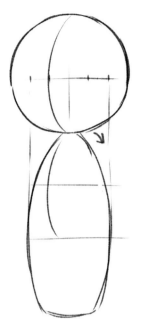

2 둥근 어깨 형태를 잡습니다.

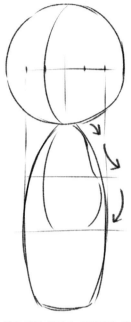

3 등을 뒤로 젖히고, 엉덩이가 살짝 튀어나오도록 몸의 대체적인 테두리를 잡습니다.

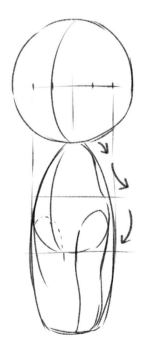

4 다리를 그립니다. 안쪽 다리가 연결되는 부분은 배로 가려집니다.

측면과 비교하면 대각선 구도는 엉덩이와 다리가 연결된 것처럼 보입니다.

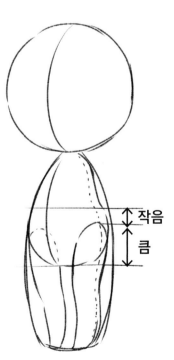

작음

큼

5 다리 연결부는 허리~가랑이 길이의 절반보다 크도록 그립니다.

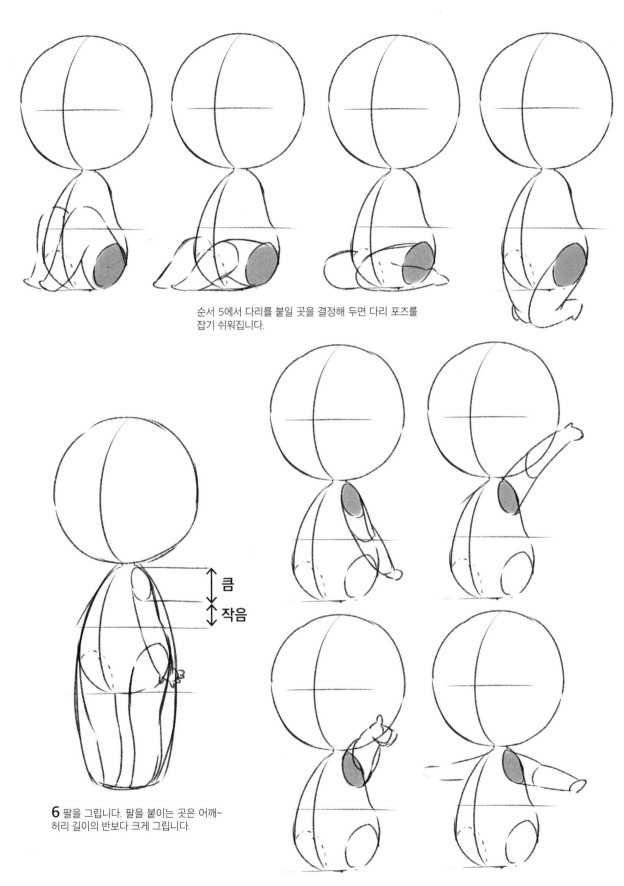

순서 5에서 다리를 붙일 곳을 결정해 두면 다리 포즈를
잡기 쉬워집니다.

큼
작음

6 팔을 그립니다. 팔을 붙이는 곳은 어깨~
허리 길이의 반보다 크게 그립니다.

팔을 어디에 붙일 것인지 알면 팔 포즈도 다양
하게 잡을 수 있습니다.

▶▶▶팔~옷 등을 그리는 순서

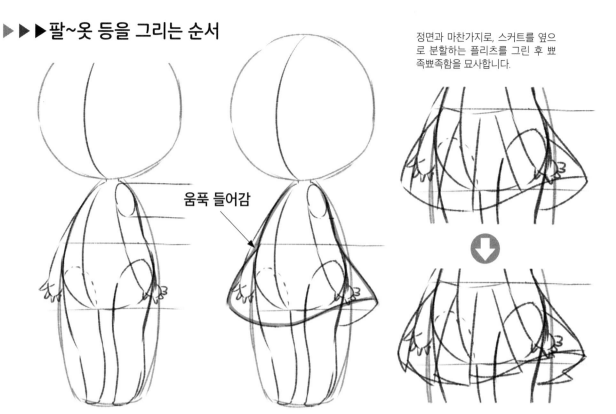

정면과 마찬가지로, 스커트를 옆으로 분할하는 플리츠를 그린 후 뾰족뾰족함을 묘사합니다.

움푹 들어감

1 양팔을 그리고, 손발 형태를 정리합니다. 직선 봉이 아니라 S자 커브임을 의식할 것.

2 옷을 그립니다. 허리 부분에서 살짝 들어간 삼각형 실루엣으로 그립니다.

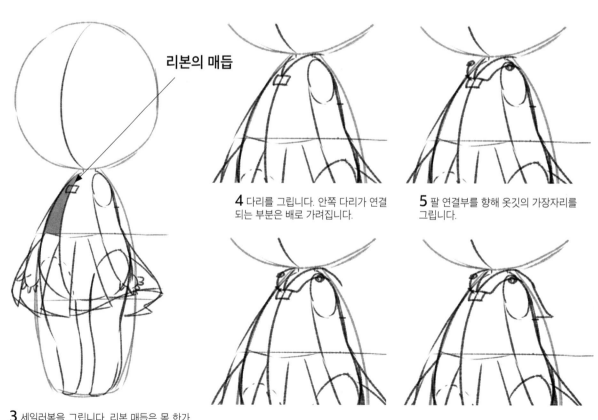

리본의 매듭

3 세일러복을 그립니다. 리본 매듭은 몸 한가운데에 오므로, 정중선 위에 그립니다.

4 다리를 그립니다. 안쪽 다리가 연결되는 부분은 배로 가려집니다.

5 팔 연결부를 향해 옷깃의 가장자리를 그립니다.

6 옷깃의 천이 어깨에 걸치는 부분을 그립니다.

7 옷깃의 등쪽 천을 추가로 그려 넣습니다.

소매는 소매 끝을 먼저 그린 후 모양을 잡습니다.

안쪽 소매가 아주 살짝 보입니다.

소매

8 리본을 추가하고, 세일러복의 형태를 다듬습니다.

진하게 칠한다

9 소매의 통 모양 디테일을 그리고, 안쪽의 그림자가 지는 부분을 진한 색으로 칠하면 입체감이 생깁니다.

완성!

신발 혀와 신발 바닥(발꿈치 쪽)을 그리고, 나머지는 생략합니다.

10 신발을 그립니다. 정면과 마찬가지로, 신발 혀의 디테일을 추가해 단화처럼 보이게 합니다.

11 허벅지에 스커트의 그림자가 생기게 하거나, 팔에 소매의 그림자가 생기게 하는 등 입체감이 있는 음영을 주어 완성합니다.

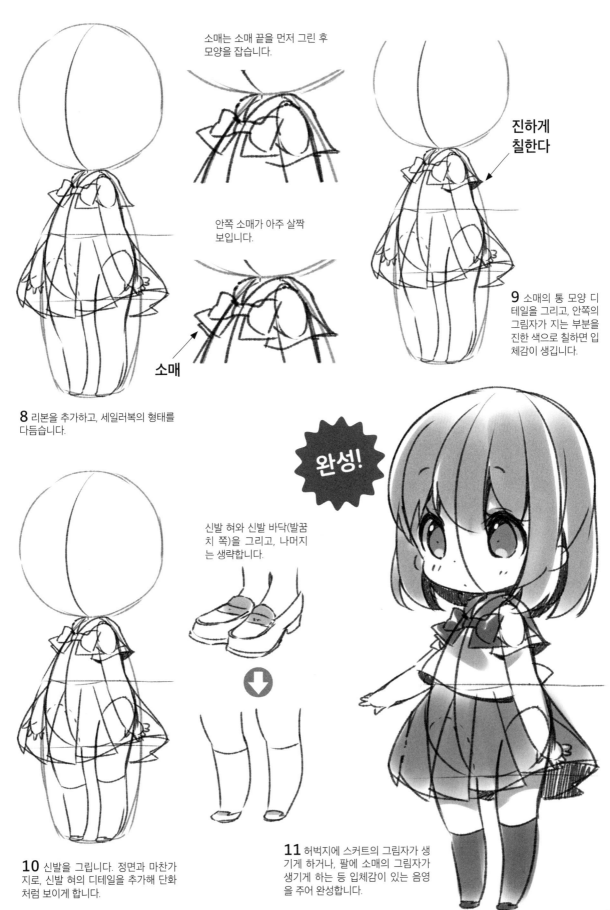

뒷면 그리기

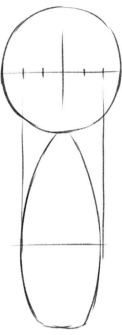

1 정면을 그릴 때와 마찬가지로 대체적인 테두리를 잡고, 어깨 폭과 엉덩이 폭을 결정합니다.

엉덩이를 살짝 내민 포즈로 하면 입체감이 생기므로, 몸의 축이 활처럼 휘는 이미지로 그려나갑니다.

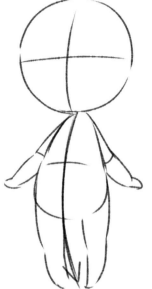

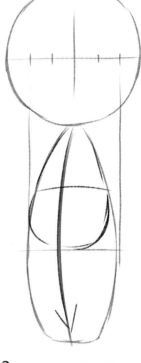

2 몸의 형태를 잡아나갑니다. 형태는 정면일 때와 같습니다.

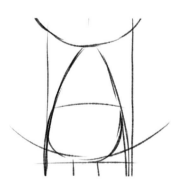

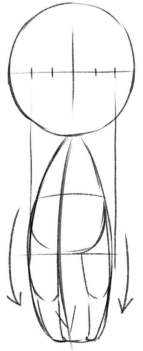

3 몸과 매끈하게 이어지도록 다리를 그립니다. 엉덩이를 내밀고 있으므로, 오른발에 확실하게 힘을 주어 내딛은 것처럼 그리는 것이 포인트.

발끝까지 확실하게 힘을 주어 뻗지 않으면 엉덩이를 내민 것처럼 보이지 않습니다.

양다리를 같은 방향으로 하면 힘이 흘러나가 버립니다.

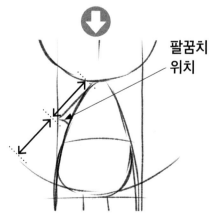

팔꿈치 위치

4 팔을 그립니다. 가랑이에서 시작하는 곡선을 그리고, 곡선부터 목까지의 거리의 절반 지점을 팔꿈치 위치로 합니다.

44

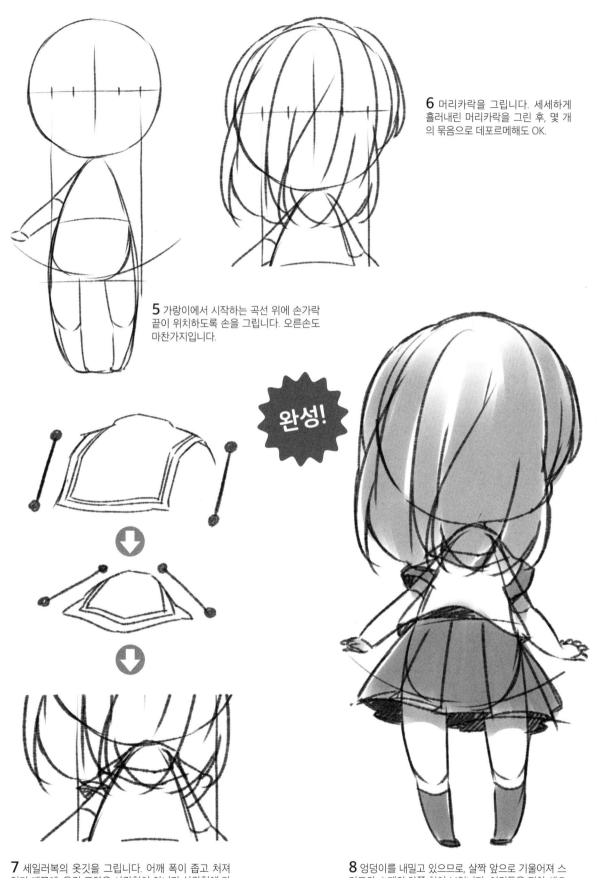

6 머리카락을 그립니다. 세세하게
흘러내린 머리카락을 그린 후, 몇 개
의 묶음으로 데포르메해도 OK.

5 가랑이에서 시작하는 곡선 위에 손가락
끝이 위치하도록 손을 그립니다. 오른손도
마찬가지입니다.

완성!

7 세일러복의 옷깃을 그립니다. 어깨 폭이 좁고 처져
있기 때문에, 옷깃 모양은 사각형이 아니라 삼각형에 가
까워집니다.

8 엉덩이를 내밀고 있으므로, 살짝 앞으로 기울어져 스
커트와 소매의 안쪽 천이 보입니다. 이것들을 진한 색으
로 그려 넣어 마무리해 나갑니다.

2.5등신의 베리에이션

기본인 2.5등신 체형은 통통하고 귀여운 모습입니다. 여기서는 다른 매력을 지닌 체형 베리에이션을 확인해 봅시다.

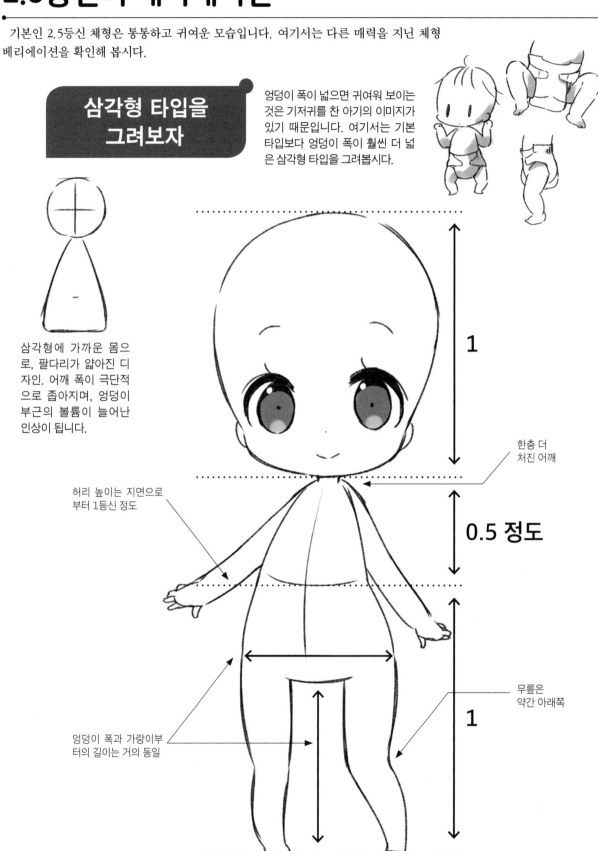

삼각형 타입을 그려보자

엉덩이 폭이 넓으면 귀여워 보이는 것은 기저귀를 찬 아기의 이미지가 있기 때문입니다. 여기서는 기본 타입보다 엉덩이 폭이 훨씬 더 넓은 삼각형 타입을 그려봅시다.

삼각형에 가까운 몸으로, 팔다리가 얇아진 디자인. 어깨 폭이 극단적으로 좁아지며, 엉덩이 부근의 볼륨이 늘어난 인상이 됩니다.

1

한층 더 처진 어깨

허리 높이는 지면으로부터 1등신 정도

0.5 정도

무릎은 약간 아래쪽

1

엉덩이 폭과 가랑이부터의 길이는 거의 동일

46

▶▶▶삼각형 타입의 일러스트 작례

팔다리가 얇고 길기 때문에, 섬세한 느낌의 움직임을 주고 싶을 때 편리합니다. 팔다리에 장식이 많은 패션을 입은 캐릭터에도 잘 어울립니다.

소체 러프

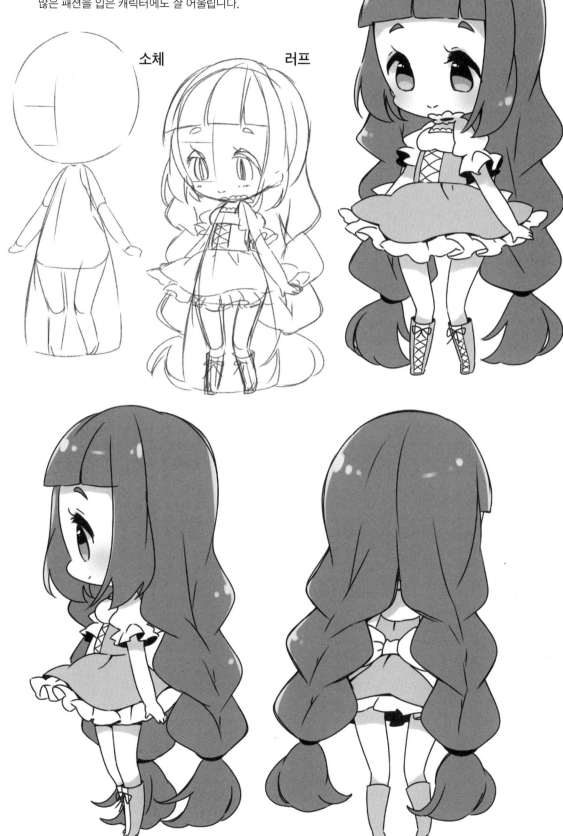

날씬한 타입을 그려 보자

삼각형 타입과는 반대로, 엉덩이의 통통한 느낌을 줄인 날씬한 타입. 아기처럼 보이지 않으므로, 살짝 어른스러운 미니 캐릭터에게도 잘 어울립니다.

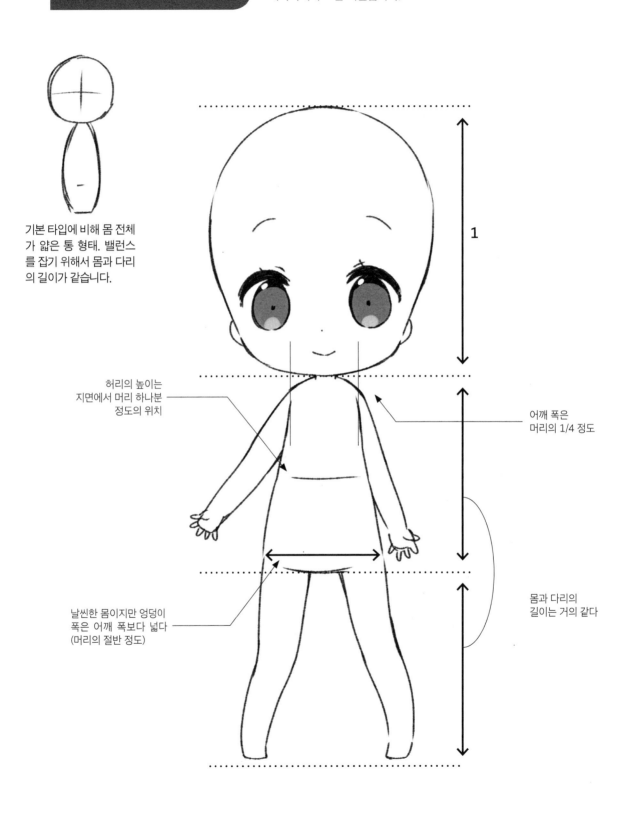

기본 타입에 비해 몸 전체가 얇은 통 형태. 밸런스를 잡기 위해서 몸과 다리의 길이가 같습니다.

1

허리의 높이는 지면에서 머리 하나분 정도의 위치

어깨 폭은 머리의 1/4 정도

날씬한 몸이지만 엉덩이 폭은 어깨 폭보다 넓다 (머리의 절반 정도)

몸과 다리의 길이는 거의 같다

▶▶▶▶ 날씬한 타입의 일러스트 작례

이 타입의 매력은 스마트함입니다. 몸에 딱 맞는 복장이
잘 어울립니다. 몸과 다리 길이가 같기 때문에, 비율을 기
억하기 쉽다는 장점도 있습니다.

소체

러프

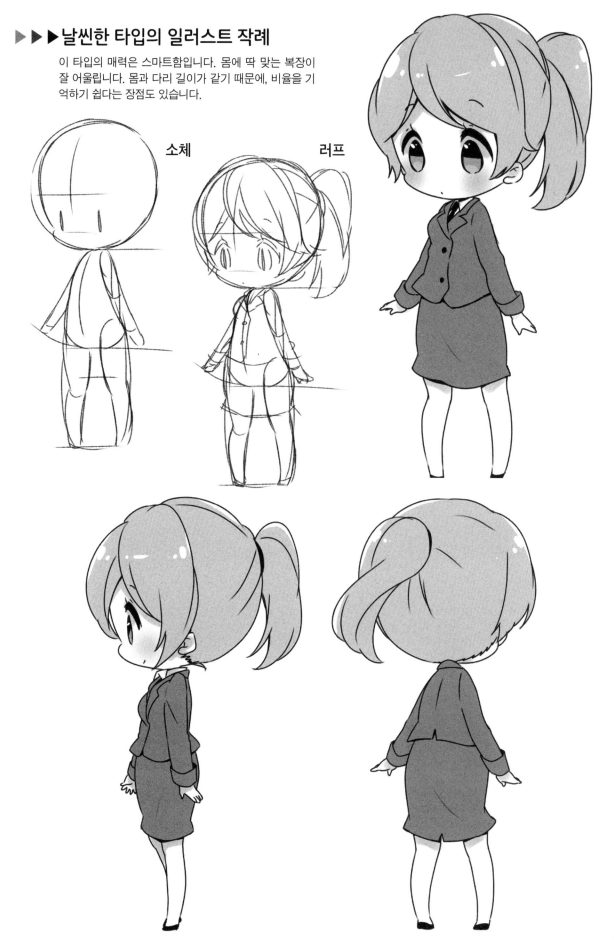

정리… 비율을 지키면 귀엽게 그릴 수 있다!

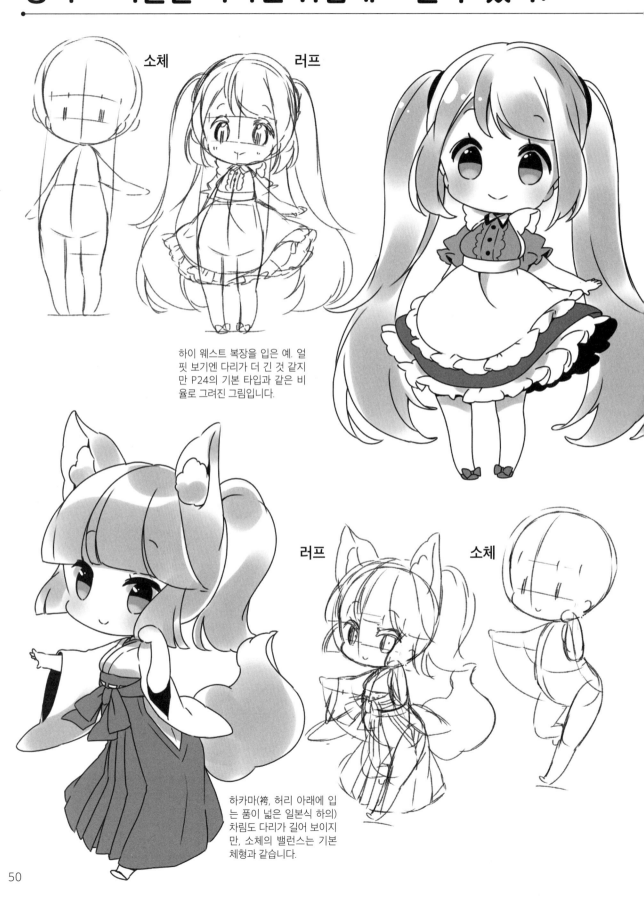

소체

러프

하이 웨스트 복장을 입은 예. 얼핏 보기엔 다리가 더 긴 것 같지만 P24의 기본 타입과 같은 비율로 그려진 그림입니다.

러프

소체

하카마(袴, 허리 아래에 입는 품이 넓은 일본식 하의) 차림도 다리가 길어 보이지만, 소체의 밸런스는 기본 체형과 같습니다.

지금까지 소개한 소체의 비율에 따라 그리면 「밸런스가 맞아서 이상하다, 안 귀엽다」는
사태를 방지할 수 있습니다. 익숙해질 때까지는 비율을 제대로 파악하고 소체를 그린 다음,
그 위에 옷을 그려나가는 것이 좋을 겁니다.

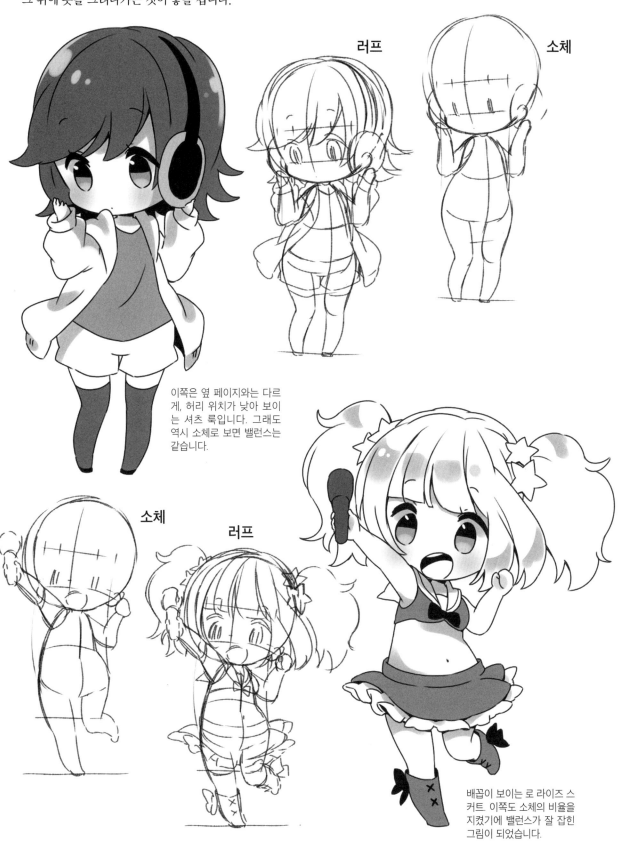

러프

소체

이쪽은 옆 페이지와는 다르
게, 허리 위치가 낮아 보이
는 셔츠 룩입니다. 그래도
역시 소체로 보면 밸런스는
같습니다.

소체

러프

배꼽이 보이는 로 라이즈 스
커트 이쪽도 소체의 비율을
지켰기에 밸런스가 잘 잡힌
그림이 되었습니다.

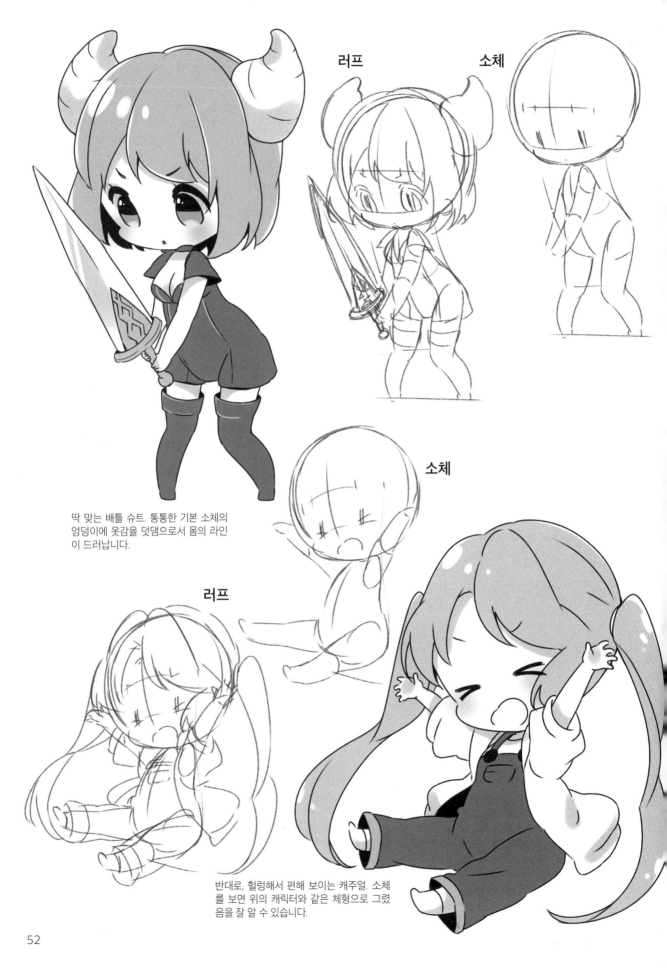

러프 소체

딱 맞는 배틀 슈트. 통통한 기본 소체의 엉덩이에 옷감을 덧댐으로서 몸의 라인이 드러납니다.

소체

러프

반대로, 헐렁해서 편해 보이는 캐주얼. 소체를 보면 위의 캐릭터와 같은 체형으로 그렸음을 잘 알 수 있습니다.

등신이 다른
미니 캐릭터를 그려보자

2.5등신을 마스터했다면 다른 등신에
도 도전해 봅시다. 팔다리가 길고 움직
임이 자유로운 3등신, 자그맣고 귀여운
2등신 등 서로 다른 매력이 있습니다.

다른 등신을 그릴 때의 포인트

지난 장에서는 기본인 2.5등신을 그려 보았습니다. 이번 장에서는 작고 귀여운 2등신과,
움직이기 좋은 3등신 그리는 법을 보도록 합시다.

그리는 방법이 달라지는
부분과 그렇지 않은 부분

미니 캐릭터는 등신에 따라 그리는 방법이 달라지는 부분
이 있습니다. 또, 어떤 등신에서도 똑같은 방식으로 그려
귀여움을 유지하는 부분도 있습니다.

▶▶▶ 그리는 방법이 달라지지 않는 부분

엉덩이 폭

등신에 따라 머리 크기나 몸의 밸런스는
달라지지만, 어떤 경우에도 엉덩이 폭이
가장 큽니다.

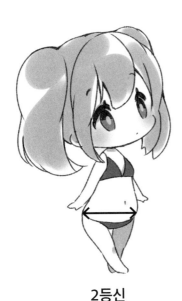

2등신

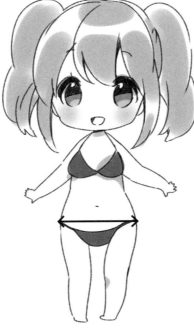

2.5등신

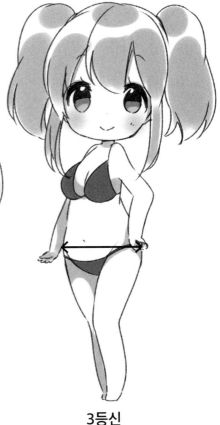

3등신

팔다리 길이 비율

몸에 대한 팔다리의 길이 비율도 달라지지 않습니다.
가랑이에서 그린 곡선 근처에 손끝이 위치합니다.

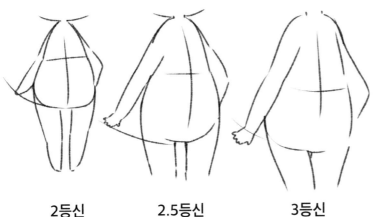

2등신 2.5등신 3등신

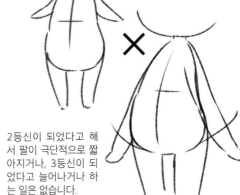

2등신이 되었다고 해
서 팔이 극단적으로 짧
아지거나, 3등신이 되
었다고 늘어나거나 하
는 일은 없습니다.

▶▶▶그리는 방법이 달라지는 부분

팔다리의 관절

몸의 관절 부분은 등신이 낮아지면 포즈에 따라 생략됩니다. 예를 들어 3등신의 쭉 뻗은 다리에는 무릎을 그리지만, 2등신에서는 그리지 않습니다. 몸의 육감적인 부분이나 굴곡도 달라집니다.

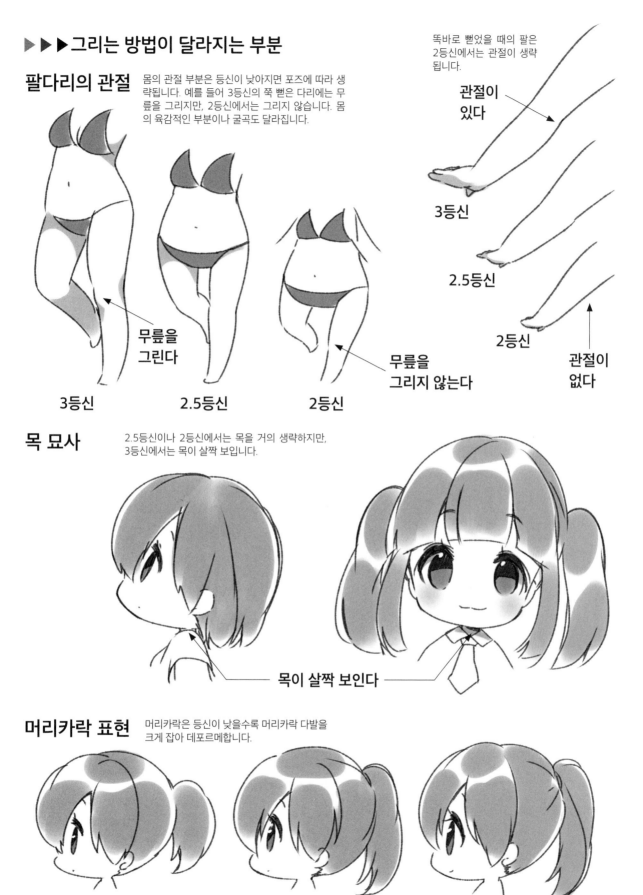

무릎을 그린다

3등신

2.5등신

무릎을 그리지 않는다

2등신

똑바로 뻗었을 때의 팔은 2등신에서는 관절이 생략됩니다.

관절이 있다

3등신

2.5등신

2등신

관절이 없다

목 묘사

2.5등신이나 2등신에서는 목을 거의 생략하지만, 3등신에서는 목이 살짝 보입니다.

목이 살짝 보인다

머리카락 표현

머리카락은 등신이 낮을수록 머리카락 다발을 크게 잡아 데포르메합니다.

2등신

2.5등신

3등신

2등신의 기본 체형을 알아보자

2등신 미니 캐릭터는 전신의 절반 정도가 머리! 몸은 극단적으로 데포르메되어 있습니다.
동체나 팔다리의 밸런스는 어떻게 되는지 확인해 봅시다.

**1등신 크기에 몸을
꽈악 욱여넣는다**

2등신은 머리와 같은 사이즈의 원 안에 몸부터
발끝까지 전부 들어가도록 그립니다. 극단적인
데포르메가 필요하므로, 익숙해질 때까지는 좀
큰 종이에 그려봅시다.

▶▶▶소체로 보는 파츠의 비율

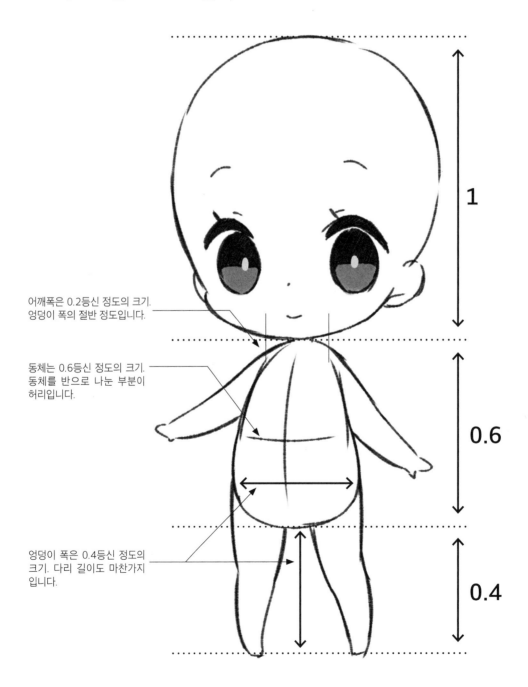

어깨폭은 0.2등신 정도의 크기.
엉덩이 폭의 절반 정도입니다.

동체는 0.6등신 정도의 크기.
동체를 반으로 나눈 부분이
허리입니다.

엉덩이 폭은 0.4등신 정도의
크기. 다리 길이도 마찬가지
입니다.

1

0.6

0.4

▶▶▶ 2등신과 2.5등신의 비교
2.5등신과 어떤 부분이 다른지 비교해 봅시다.

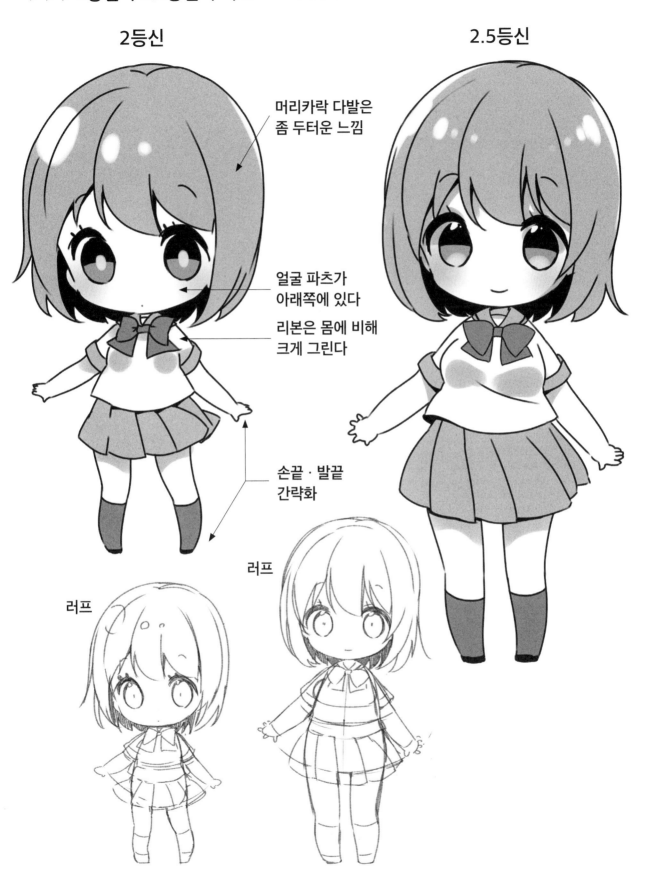

2등신

머리카락 다발은
좀 두터운 느낌

얼굴 파츠가
아래쪽에 있다

리본은 몸에 비해
크게 그린다

손끝 · 발끝
간략화

2.5등신

러프

러프

2등신의 기본 포즈를 그리자

머리가 큰 만큼, 몸을 극단적으로 데포르메할 필요가 있는 2등신. 기본 선 포즈를 그리면서 밸런스를 잡아 봅시다.

2등신의 정면 그리기

▶▶▶ 대략적인 테두리~다리를 그리는 순서

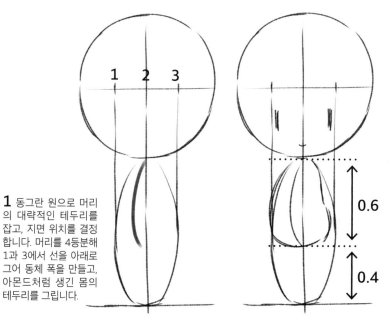

부위별로 펜을 따로 움직여서 몸의 테두리를 잡아 봅시다.

1 동그란 원으로 머리의 대략적인 테두리를 잡고, 지면 위치를 결정합니다. 머리를 4등분해 1과 3에서 선을 아래로 그어 동체 폭을 만들고, 아몬드처럼 생긴 몸의 테두리를 그립니다.

2 서양배 같은 모양으로 몸을 그립니다. 배가 둥글게 되도록 의식하면서 통통하게 그립시다.

3 다리를 그립니다. 발끝은 작지만, 발바닥은 확실하게 지면에 붙습니다. 2.5등신에 비해 얇고 흐물흐물한 느낌의 다리입니다.

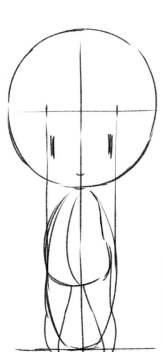

구별해 그리는 포인트

2.5등신의 다리는 좀 더 포동포동합니다.

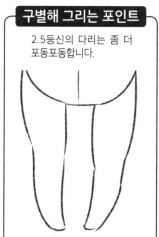

4 다리의 세세한 부분을 그리는 순서. 안쪽 허벅지→아웃라인 순서로 그립니다.

5 정강이~발끝을 그립니다. 다리를 살짝 벌려 지면에 확실하게 설 수 있도록 합시다.

6 오른쪽 다리도 마찬가지로, 안쪽 허벅지→아웃라인 순서로 그립니다.

7 다리는 팔(八)자로 벌리고 발끝을 안쪽으로 모아 지면에 세웁니다.

▶▶▶팔을 그리는 순서

2 팔의 바깥쪽은 일직선이 아니라, 두 번으로 나누어 완만한 S자 커브가 되도록 그립니다.

1 팔을 그립니다. 가랑이부터 그린 곡선에 손가락 끝이 위치하도록 합니다. 팔꿈치의 위치는 어깨와 손목의 한가운데입니다.

3 팔의 안쪽도 두 번으로 나눈 선으로 그립니다.

팔은 팔꿈치를 경계로 2개의 블록이 있는 이미지로 그립니다.

리얼한 손가락과 마찬가지로, 엄지손가락만 독립시켜 그립니다.

4 손가락을 그리고, 전체의 형태를 다듬어 나갑니다.

다리를 단순한 봉이나 통으로 그리면 다리처럼 보이지 않습니다.

2등신에서는 무릎이 튀어나온 표현은 생략되지만, 철저하게 무릎이 있다고 의식하고 그립니다.

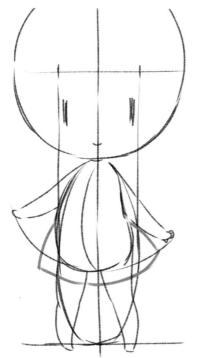

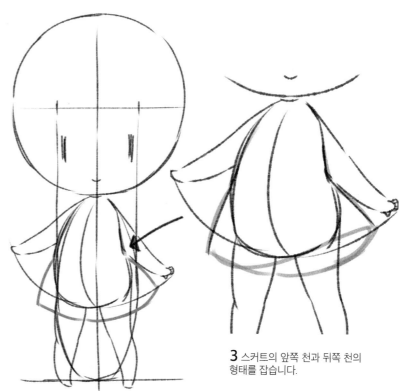

3 스커트의 앞쪽 천과 뒤쪽 천의
형태를 잡습니다.

1 옷을 그려 나갑니다. 실루엣이 삼
각형이 되도록 스커트의 형태를 잡습
니다.

2 허리 위치를 확인합니다. 동체의
약 절반 정도의 위치에 허리가 있으
며, 이 부근에 스커트를 입힙니다.

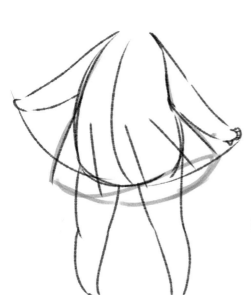

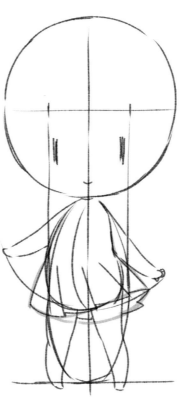

구별해 그리는 포인트

4 스커트를 세로 선으로 대강 나누어
플리츠를 만듭니다.

이쪽은 2.5등신일 때의 그림. 2등
신 쪽이 플리츠가 더 크게 나누어
져 있음을 알 수 있습니다.

5 플리츠 부분이 뾰족하게 보이도록
옷자락을 그립니다. 다리를 강조하고
싶으므로, 스커트 길이는 짧게.

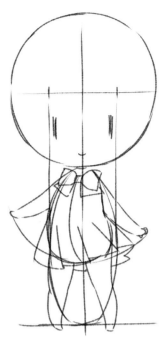

6 가슴팍의 리본을 그립니다. 몸이 작으면 리본이 눈에 잘 띄지 않으므로, 실제 비율보다 크게 그려 눈에 띄게 합니다.

7 리본을 그리는 자세한 순서. 우선 매듭 위치를 결정합니다.

8 어깨에 걸쳐질 정도로 커도 괜찮으므로, 나비 부분을 대담하게 그립니다.

9 나비 부분에 더해 리본 끝부분도 그려넣습니다.

10 리본의 매듭을 향해 옷깃 목선의 V자를 그립니다.

완성!

11 세일러복의 상의가 몸에 딱 붙지 않도록, 약간 여유를 주어 옷 형태를 잡습니다.

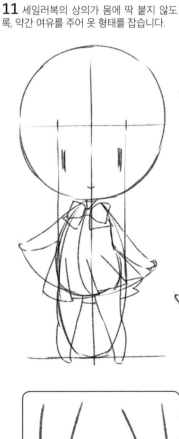

12 겨드랑이 아래 부근에 소맷부리의 선을 그려 세일러복의 소매를 만듭니다.

13 신발을 그립니다. 2.5등신과는 다르게, 선 하나 정도로 극단적으로 데포르메해 그립니다.

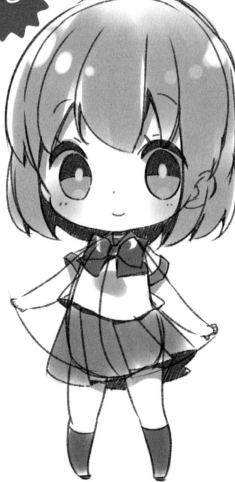

14 머리카락과 표정을 그려 넣고, 전체의 밸런스를 보면서 완성합니다.

2등신의 측면 그리기

▶▶▶대략적인 테두리~팔다리를 그리는 순서

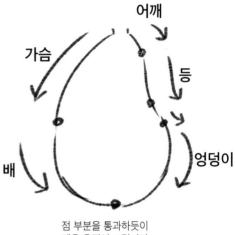

점 부분을 통과하듯이
펜을 움직여 그립니다.

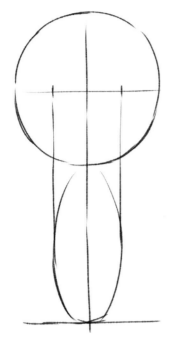

1 정면과 마찬가지로 머리 2개분의 위치에 지면을 그리고, 엉덩이 폭을 결정합니다.

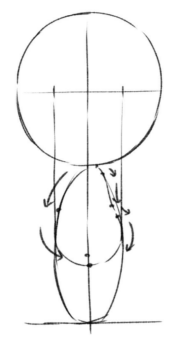

2 턱에서부터 0.6등신 정도의 위치에 표시를 하고 몸을 그립니다. 옆에서 봤을 때 상반신은 배가 볼록 튀어나오고, 몸이 살짝 기울어져 있습니다.

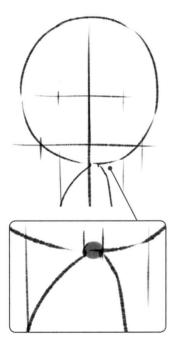

3 목 위치를 확인합니다. 머리의 한가운데보다 약간 뒤쪽 부분에서 머리와 동체를 연결합니다.

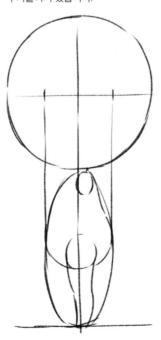

4 다리를 그립니다. 직립했을 때의 다리는 동체의 한가운데에서 내려옵니다. 앞이나 뒤로 쏠리지 않도록 주의합시다.

구별해 그리는 포인트

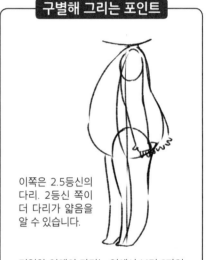

이쪽은 2.5등신의 다리. 2등신 쪽이 더 다리가 얇음을 알 수 있습니다.

리얼한 인체의 다리는 옆에서 보면 S자처럼 되어 있습니다. 미니 캐릭터도 그 형태를 취합니다.

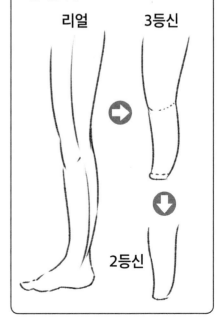

리얼　　　**3등신**

2등신

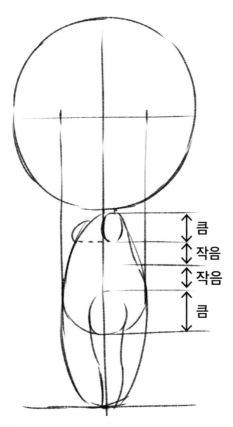

5 몸의 밸런스를 확인합니다. 팔의 연결 부분은 목 ~허리의 절반보다 크고, 다리의 연결 부분은 허리~ 가랑이의 반보다 큽니다.

큼
작음
작음
큼

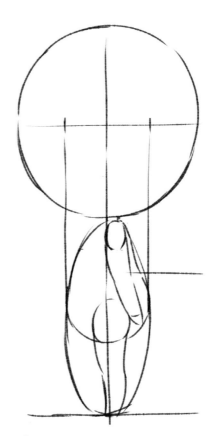

6 팔을 그립니다. 팔 길이는 손끝이 가랑이에 닿지 않을 정도로 합니다.

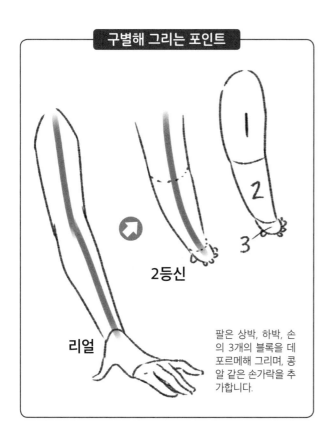

구별해 그리는 포인트

2등신

리얼

팔은 상박, 하박, 손의 3개의 블록을 데포르메해 그리며, 콩알 같은 손가락을 추가합니다.

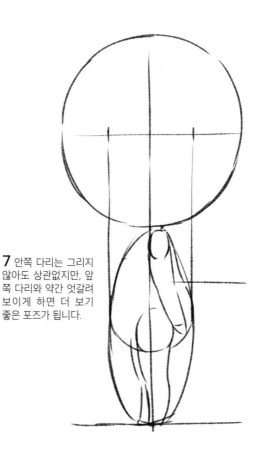

7 안쪽 다리는 그리지 않아도 상관없지만, 앞쪽 다리와 약간 엇갈려 보이게 하면 더 보기 좋은 포즈가 됩니다.

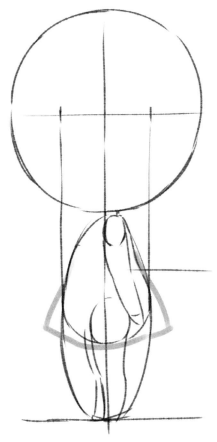

1 스커트를 그립니다. 허리에서 아주 살짝 들어간 삼각형 이미지로 형태를 잡습니다.

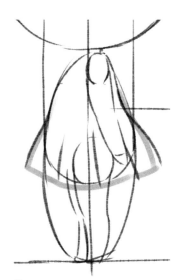

2 스커트를 세로 선으로 대충 나누어 플리츠를 그립니다.

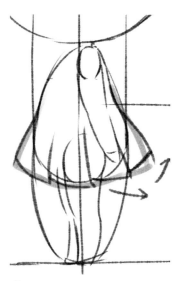

3 플리츠 부분이 뾰족하게 보이도록 옷자락을 그립니다.

옆에서 본 리본. 정면에 비해 폭이 굉장히 좁아 보입니다.

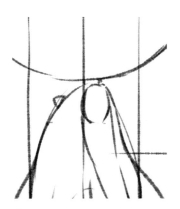

4 가슴팍의 리본을 그립니다. 우선 매듭 위치를 정합니다.

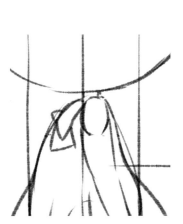

5 리본의 앞쪽 부분부터 형태를 잡습니다.

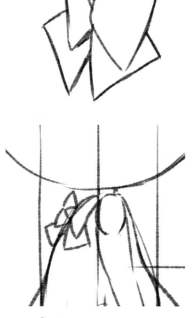

6 안쪽 리본을 그립니다. 폭을 좁게 그리는 것이 옆에서 본 리본처럼 보이게 만드는 포인트.

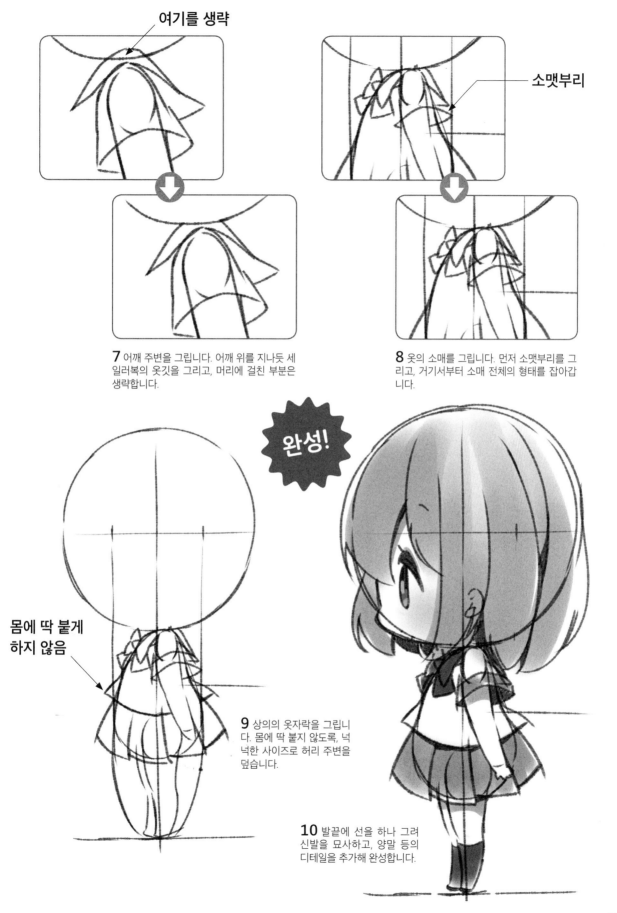

여기를 생략

소맷부리

7 어깨 주변을 그립니다. 어깨 위를 지나듯 세 일러복의 옷깃을 그리고, 머리에 걸친 부분은 생략합니다.

8 옷의 소매를 그립니다. 먼저 소맷부리를 그 리고, 거기서부터 소매 전체의 형태를 잡아갑 니다.

완성!

몸에 딱 붙게 하지 않음

9 상의의 옷자락을 그립니 다. 몸에 딱 붙지 않도록, 넉 넉한 사이즈로 허리 주변을 덮습니다.

10 발끝에 선을 하나 그려 신발을 묘사하고, 양말 등의 디테일을 추가해 완성합니다.

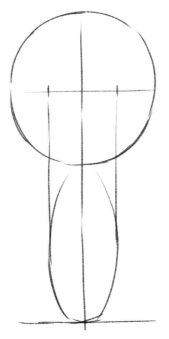

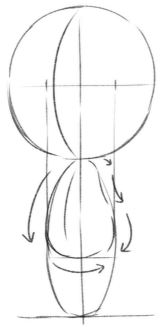

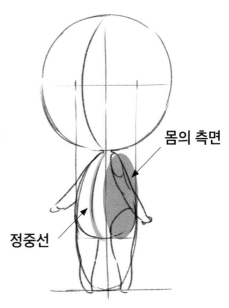

몸의 측면

정중선

몸이 대각선을 보고 있으므로, 정중선은 곡선입니다. 몸 측면이 넓어 보이는 것을 의식해 그려 나갑니다.

1 최초의 대략적인 테두리를 잡는 방법은 정면이나 측면과 동일합니다. 엉덩이 폭과 가랑이 위치를 잡습니다.

2 서양배 모양을 떠올리며 몸을 그립니다. 허리는 동체의 절반 정도의 위치입니다.

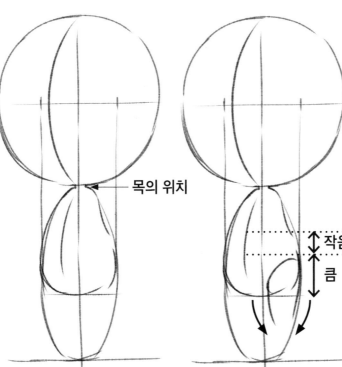

목의 위치

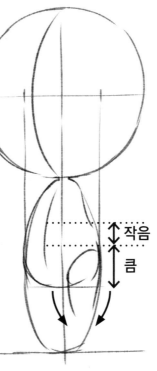

작음

큼

허벅지→종아리→발바닥 순서로 그립니다. 오른쪽 다리도 마찬가지로.

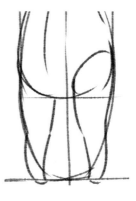

3 목 위치를 확인합니다. 실제로는 거의 생략하고 그리지만, 머리의 앞쪽 반보다 안쪽에 목이 있습니다.

4 다리를 그립니다. 허리~가랑이 길이의 반보다 크게 다리 연결 부분을 그리고, 거기서부터 아래로 다리를 그립니다.

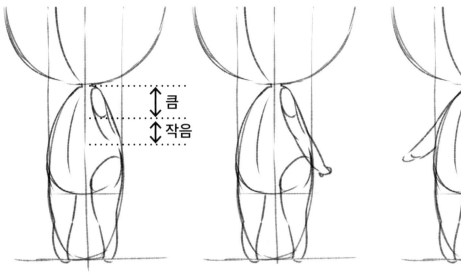

5 팔을 그립니다. 턱~허리 사이 길이의 반보다 크게 팔 연결 부분을 그리고, 거기 서부터 팔을 그립니다.

6 팔꿈치가 있음을 의식하고 일직선 봉 이 되지 않도록 그립니다.

7 오른팔도 그립니다. 몸이 대각선을 보 고 있으므로 오른팔은 몸에 가려지며, 살 짝 짧아 보입니다.

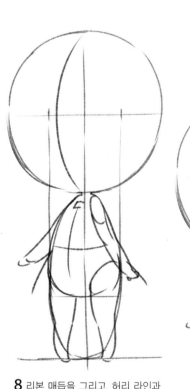

8 리본 매듭을 그리고, 허리 라인과 스커트 모양을 잡아갑니다.

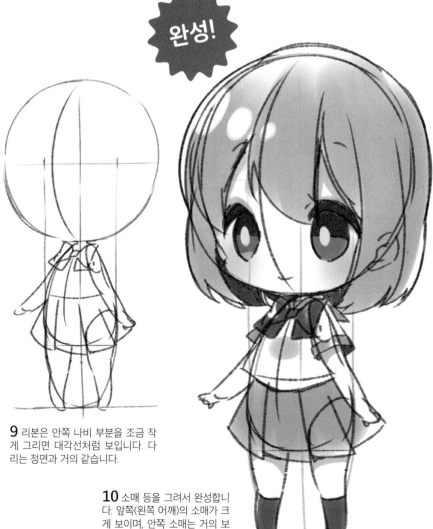

완성!

9 리본은 안쪽 나비 부분을 조금 작 게 그리면 대각선처럼 보입니다. 다 리는 정면과 거의 같습니다.

10 소매 등을 그려서 완성합니 다. 앞쪽(왼쪽 어깨)의 소매가 크 게 보이며, 안쪽 소매는 거의 보 이지 않는 것이 포인트입니다.

2등신의 뒷면 그리기

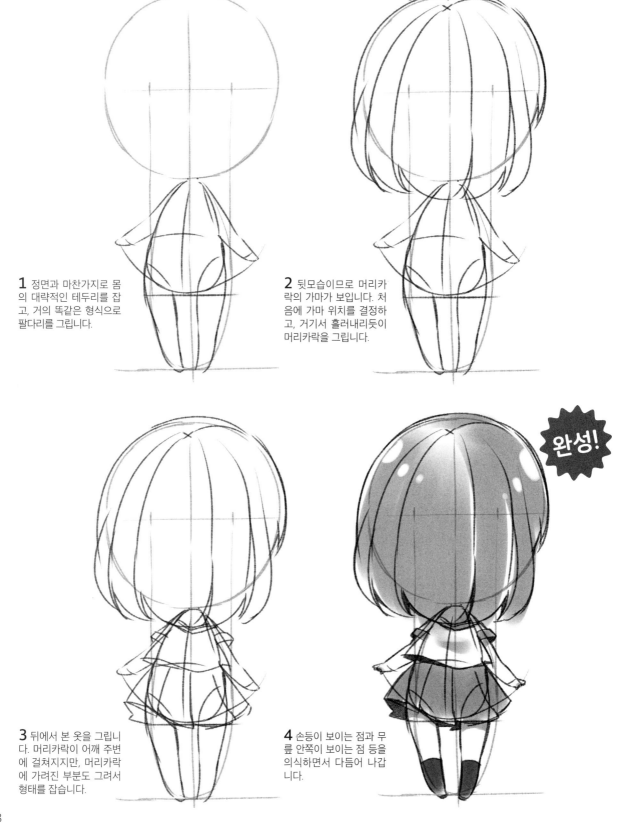

가마

1 정면과 마찬가지로 몸의 대략적인 테두리를 잡고, 거의 똑같은 형식으로 팔다리를 그립니다.

2 뒷모습이므로 머리카락의 가마가 보입니다. 처음에 가마 위치를 결정하고, 거기서 흘러내리듯이 머리카락을 그립니다.

3 뒤에서 본 옷을 그립니다. 머리카락이 어깨 주변에 걸쳐지지만, 머리카락에 가려진 부분도 그려서 형태를 잡습니다.

완성!

4 손등이 보이는 점과 무릎 안쪽이 보이는 점 등을 의식하면서 다듬어 나갑니다.

2등신 '미만'은 골격이 없는 봉제인형 이미지로

2등신보다 몸이 더 작은 미니 캐릭터는 활기가 넘치고 귀엽습니다. 대부분의 골격을 무시하고, 봉제인형 같은 이미지로 그립니다.

머리의 절반 정도 되는 몸에 팔다리가 붙어 있습니다.

소체로 보면 2등신 미만은 뼈가 없는 봉제인형 같은 몸입니다.

옆얼굴은 굉장히 찌부러진 느낌이 있습니다.

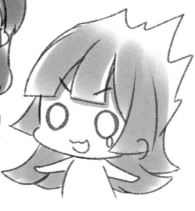

머리카락이 발끝까지 내려와 버려도 OK입니다. 개그 얼굴도 특기입니다.

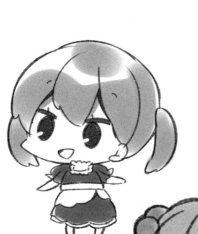

복잡한 디자인의 옷은 좀 보여주기 어려운 것이 고민되는 부분입니다. 극단적으로 심플한 복장으로 하는 것이 보기 좋습니다.

✕

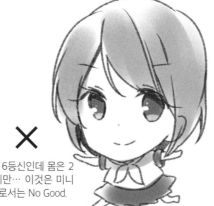

얼굴이 6등신인데 몸은 2등신 미만… 이것은 미니 캐릭터로서는 No Good.

3등신의 기본 체형을 알아보자

극단적인 데포르메인 2등신에 비해, 살짝 덜한 데포르메로 친숙해지기 쉬운 3등신. 귀엽게 보이는 기본 밸런스를 파악해 봅시다.

3등신은 2종류다!

표준적인 캐릭터 데포르메로서의 3등신과, 유아 체형을 표현하는 3등신이 있습니다. 어깨 폭이나 다리 길이, 얼굴 밸런스에 차이가 있습니다.

▶▶▶2종류의 차이점 비교

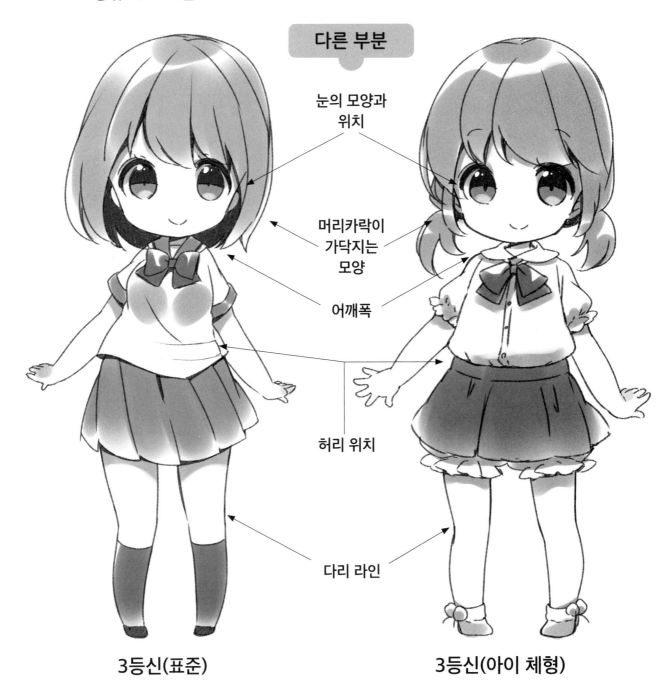

다른 부분

눈의 모양과 위치

머리카락이 가닥지는 모양

어깨폭

허리 위치

다리 라인

3등신(표준)

3등신(아이 체형)

2종류를 겹쳐 보면 차이가
잘 드러납니다.

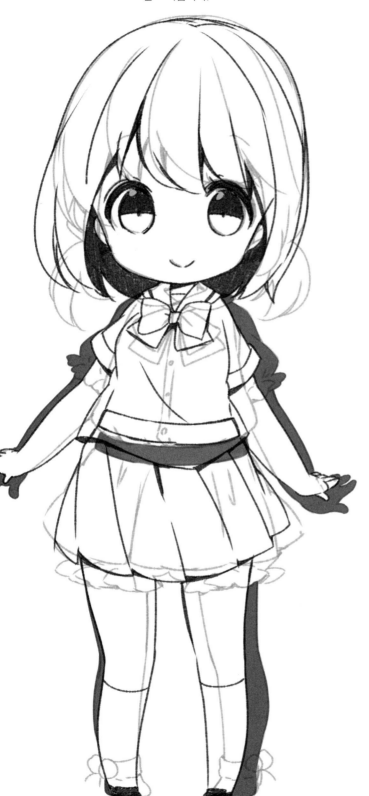

머리카락이 가닥지는 모양
표준 쪽이 커다란 다발로 데포르메되어 있습니다.

어깨폭
표준은 극단적으로 처진 어깨이고, 아이 체형은 어깨폭이 있습니다.

손 모양
아이 체형 쪽이 더 통통한 손.

다리 굵기
표준은 앞쪽이 가늘어지지만, 아이 체형은 통통하고 균일합니다.

▶▶▶소체로 보는 파츠의 비율

머리가 1등신, 몸이 1등신, 또 그
아래가 1등신. 딱 3개로 나뉘어
있어 비율을 익히기 쉬운 것이
특징입니다.

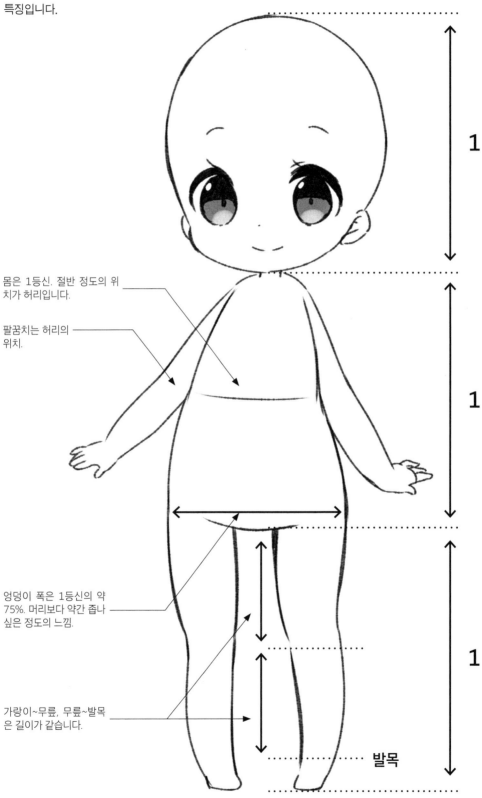

몸은 1등신. 절반 정도의 위
치가 허리입니다.

팔꿈치는 허리의
위치.

엉덩이 폭은 1등신의 약
75%. 머리보다 약간 좁나
싶은 정도의 느낌.

가랑이~무릎, 무릎~발목
은 길이가 같습니다.

1

1

1

발목

3등신

2.5등신

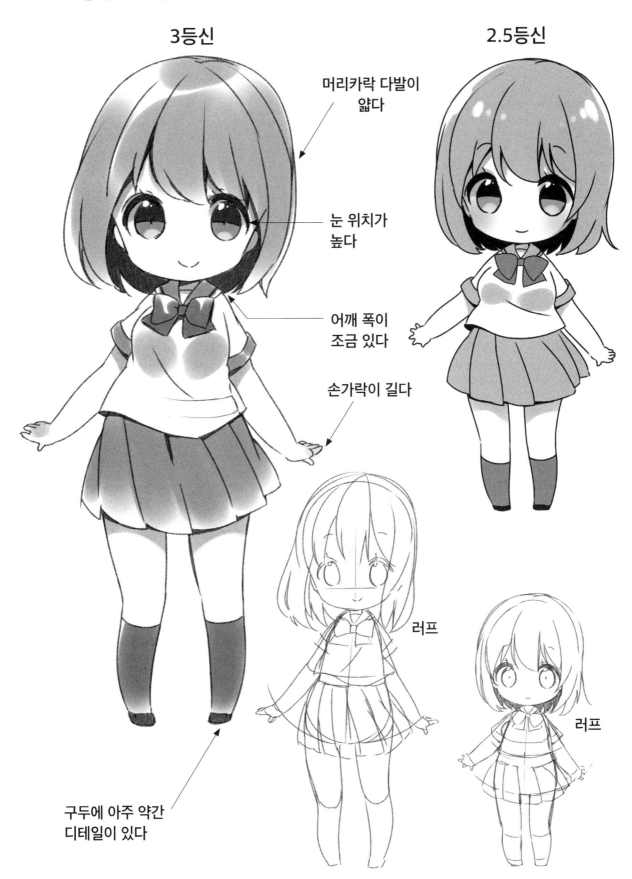

머리카락 다발이
얇다

눈 위치가
높다

어깨 폭이
조금 있다

손가락이 길다

러프

러프

구두에 아주 약간
디테일이 있다

3등신의 기본 포즈를 그려보자

데포르메 정도가 덜한 3등신은 손이나 머리 모양, 옷 등에 그릴 부분이 늘어납니다.
확실하게 마스터하도록 합시다.

3등신의 정면 그리기

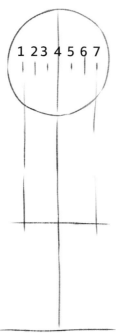

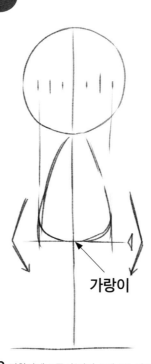

가랑이

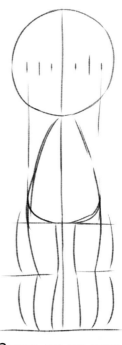

1 동그란 원으로 머리 모양을 잡고, 원 3개 정도의 위치에 지면을 그립니다. 머리를 8등분하여 1과 7에서 아래로 세로 선을 그려 엉덩이 폭으로 삼습니다.

2 정확하게 2등신(머리 2개 분) 위치가 가랑이입니다. 약간 둥그런 느낌의 삼각형을 상상하며 몸을 그립니다.

3 가랑이~무릎, 무릎~발끝의 길이가 같아지도록 다리를 그립니다.

구별해 그리는 포인트

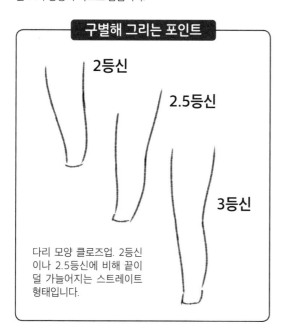

2등신

2.5등신

3등신

다리 모양 클로즈업. 2등신이나 2.5등신에 비해 끝이 덜 가늘어지는 스트레이트 형태입니다.

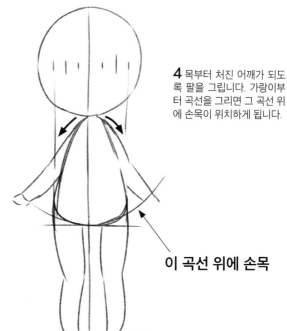

4 목부터 처진 어깨가 되도록 팔을 그립니다. 가랑이부터 곡선을 그리면 그 곡선 위에 손목이 위치하게 됩니다.

이 곡선 위에 손목

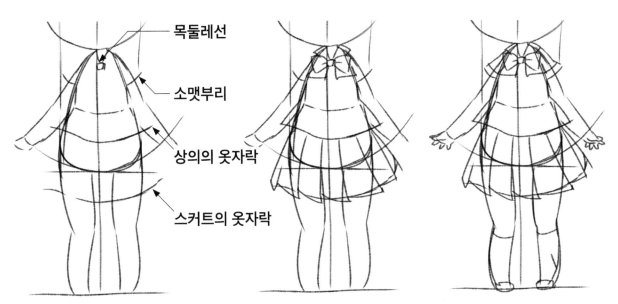

목둘레선

소맷부리

상의의 옷자락

스커트의 옷자락

5 세일러복을 그립니다. 목둘레선의 V자, 상의 옷자락, 소맷부리, 스커트 옷자락의 형태를 잡아갑니다.

6 매듭을 중심으로 리본을 그리고, 스커트에 플리츠를 추가합니다. 상의는 스커트의 윗 부분을 덮듯이 그립니다.

7 손을 그리고, 양말과 신발의 디테일을 그려 넣습니다. 신발 위쪽의 신발 혀를 그리는 것이 포인트.

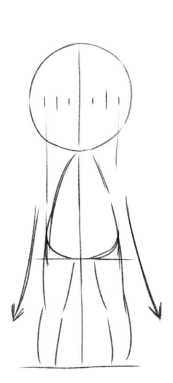

다리를 벌리고 똑바로 선 포즈는 몸~발목까지 삼각형이 되도록 상상하며 다리를 그립니다.

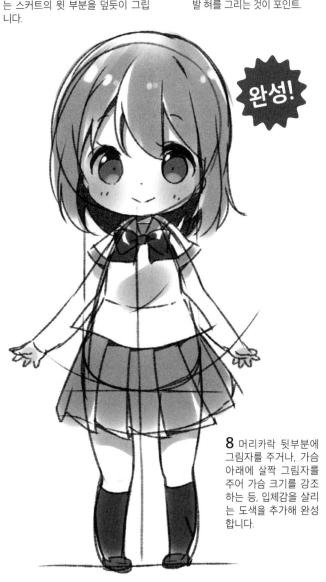

완성!

8 머리카락 뒷부분에 그림자를 주거나, 가슴 아래에 살짝 그림자를 주어 가슴 크기를 강조하는 등, 입체감을 살리는 도색을 추가해 완성합니다.

3등신의 측면 그리기

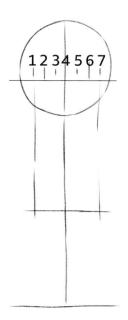

1 2 3 4 5 6 7

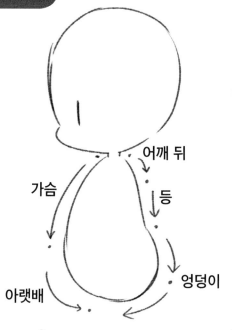

어깨 뒤

가슴

등

아랫배

엉덩이

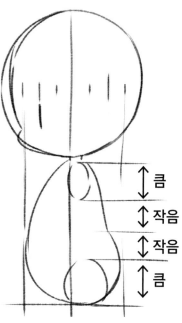

큼

작음

작음

큼

1 정면과 마찬가지로 머리 3개 크기 정도로 테두리를 잡고, 머리를 8등분 해 1과 7에서 아래로 선을 그어 엉덩이 폭을 결정합니다.

2 몸 형태를 잡습니다. 가슴→배→어깨 뒤→등→엉덩이 순으로, 각각 한 번의 펜 움직임으로 부드럽게 그립니다.

3 팔과 다리의 연결 부분의 형태를 잡습니다. 둘 다 몸을 세로로 4등분한 것보다 큽니다.

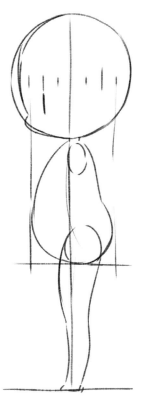

구별해 그리는 포인트

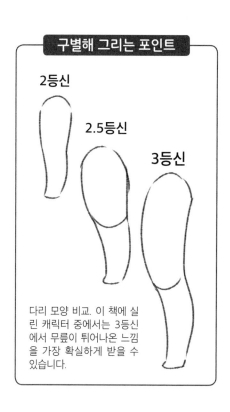

2등신

2.5등신

3등신

다리 모양 비교. 이 책에 실린 캐릭터 중에서는 3등신에서 무릎이 튀어나온 느낌을 가장 확실하게 받을 수 있습니다.

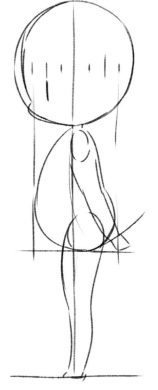

4 다리 연결 부분부터 완만한 S자 라인을 상상하며 다리를 그립니다. 직선 봉이 되지 않도록 주의.

5 가랑이부터 그린 곡선 위에 손목이 오도록 팔을 그립니다.

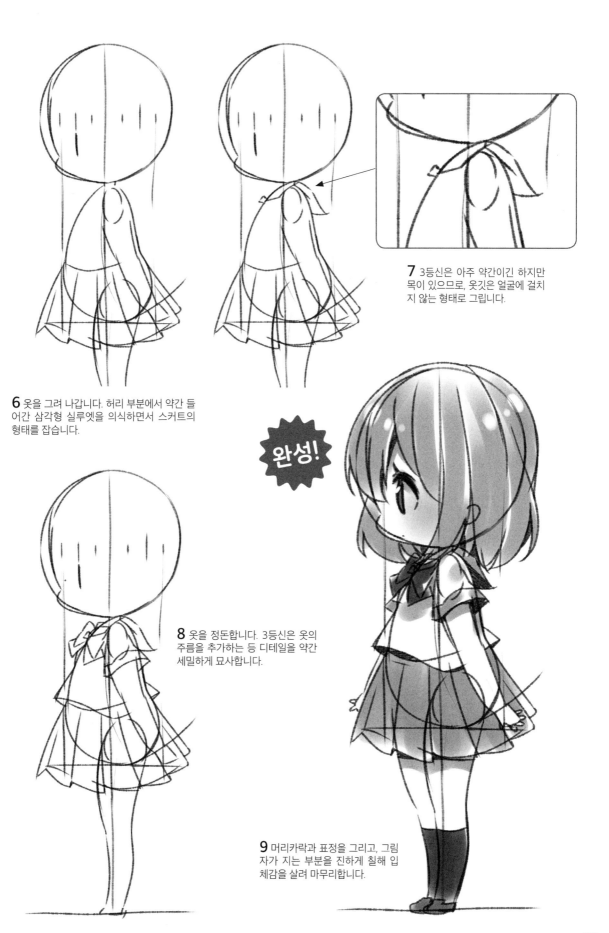

6 옷을 그려 나갑니다. 허리 부분에서 약간 들어간 삼각형 실루엣을 의식하면서 스커트의 형태를 잡습니다.

7 3등신은 아주 약간이긴 하지만 목이 있으므로, 옷깃은 얼굴에 걸치지 않는 형태로 그립니다.

완성!

8 옷을 정돈합니다. 3등신은 옷의 주름을 추가하는 등 디테일을 약간 세밀하게 묘사합니다.

9 머리카락과 표정을 그리고, 그림자가 지는 부분을 진하게 칠해 입체감을 살려 마무리합니다.

3등신의 대각선 그리기

1 정면과 마찬가지로 머리 3개 정도로 테두리를 잡습니다. 얼굴이 대각선을 보고 있으므로, 얼굴 중심선을 휘어진 곡선으로 그립니다.

다리가 앞으로 나온다

2 머리 2개분의 위치를 가랑이로 삼아 몸을 그립니다. 여기서는 엉덩이를 살짝 내민 듯한 포즈이므로, 다리가 약간 앞으로 나옵니다.

목 연결 부분은 머리 절반보다 뒤쪽.

3 왼쪽 다리를 그립니다. 엉덩이와 허벅지가 매끈하게 이어지도록.

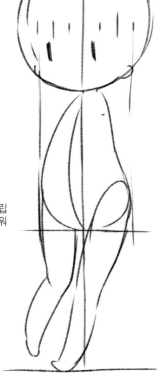

엉덩이가 살짝 튀어나온 포즈이므로, 몸과 다리의 연결은 '>' 모양이 되도록 그립니다.

이 포즈에서는 무릎 아래의 힘이 빠진 상태이므로, 지면에 버티고 선 느낌이 되지 않도록 그립니다.

4 오른쪽 다리도 그립니다. 약간 공중에 띄워 경쾌한 느낌을.

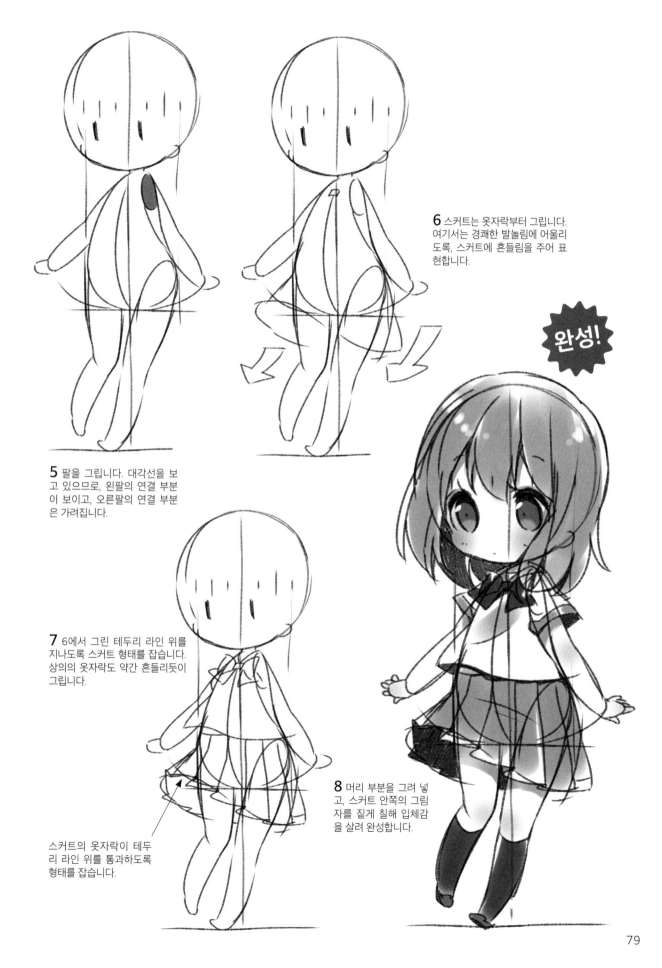

6 스커트는 옷자락부터 그립니다. 여기서는 경쾌한 발놀림에 어울리도록, 스커트에 흔들림을 주어 표현합니다.

완성!

5 팔을 그립니다. 대각선을 보고 있으므로, 왼팔의 연결 부분이 보이고, 오른팔의 연결 부분은 가려집니다.

7 6에서 그린 테두리 라인 위를 지나도록 스커트 형태를 잡습니다. 상의의 옷자락도 약간 흔들리듯이 그립니다.

스커트의 옷자락이 테두리 라인 위를 통과하도록 형태를 잡습니다.

8 머리 부분을 그려 넣고, 스커트 안쪽의 그림자를 짙게 칠해 입체감을 살려 완성합니다.

3등신의 뒷면 그리기

뒷모습이라도 목의 위치를 확실하게 잡아둡니다. 뒷모습에서는 얼굴 윤곽과 목 주위가 겹치는 형태가 됩니다.

1 정면과 마찬가지로, 얼굴 3개분의 테두리를 잡습니다. 엉덩이 폭, 가랑이 위치를 정합니다.

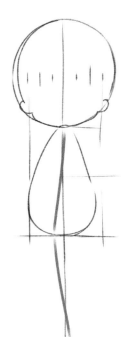

2 뒤에서 본 목의 위치는 한가운데입니다. 엉덩이를 내민 포즈로 만들고 싶으므로, '<' 모양을 상상하며 약간 왼쪽으로 기운 몸통을 그립니다.

목 주위

완성!

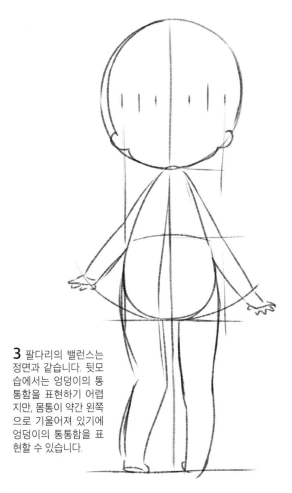

3 팔다리의 밸런스는 정면과 같습니다. 뒷모습에서는 엉덩이의 통통함을 표현하기 어렵지만, 몸통이 약간 왼쪽으로 기울어져 있기에 엉덩이의 통통함을 표현할 수 있습니다.

4 소체 위에 옷을 그려나갑니다. 정면과 다른 세일러복의 옷깃 부분이 중요한 포인트입니다. 발 부분은 신발 밑창을 보여주거나, 발끝을 든 것처럼 그리는 방식으로 포즈를 잡습니다.

그리는 방법 순서에서 소개한 소체 이외에도, 팔다리나 몸통 모양을 어레인지할 수 있습니다.

부채꼴 타입

팔다리가 끝쪽으로 갈수록 두꺼워지는 타입. 자연스레 눈길이 가는, 마치 봉제인형과도 같은 귀여움이 느껴집니다.

날씬한 타입

가늘고 긴 팔다리가 돋보이는 타입. 슬렌더하고 세련된 인상을 줍니다.

각진 타입

몸 모양이 사각형인 타입. 미니 캐릭터임에도 남성적인 분위기를 느낄 수 있습니다.

러프

2등신과 3등신 구별해 그리기

여기서는 다채로운 복장과 포즈를 취한 캐릭터를 살펴봅시다. 2등신과 3등신을 잘 구별해 그리면 같은 캐릭터라도 전혀 다른 매력을 연출할 수 있습니다.

신부

드레스로 몸을 감싼 행복해 보이는 신부. 섬세한 표현이 가능한 3등신에는 기품 있는 표정도 잘 어울립니다. 반면 2등신에는 마스코트 같은 귀여움이 있습니다.

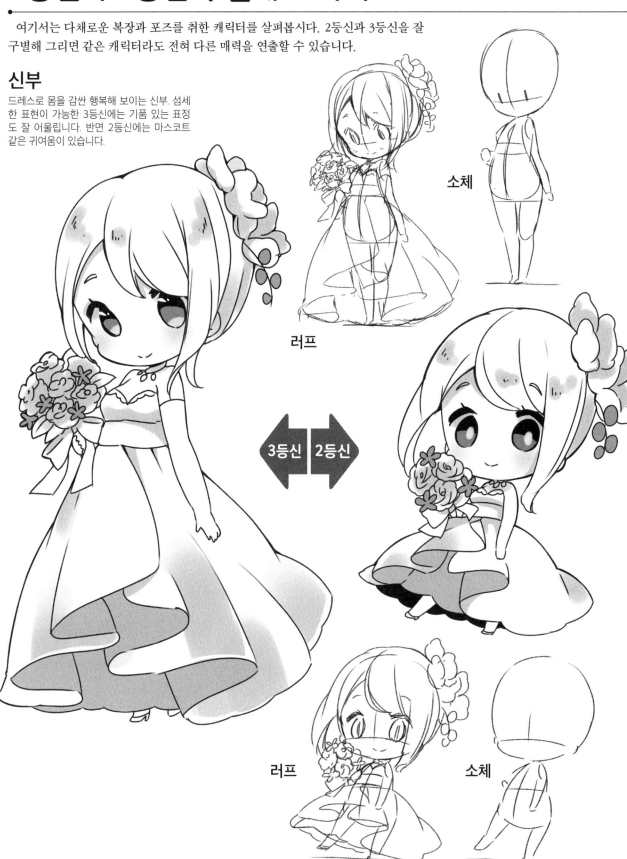

소체

러프

3등신 2등신

러프

소체

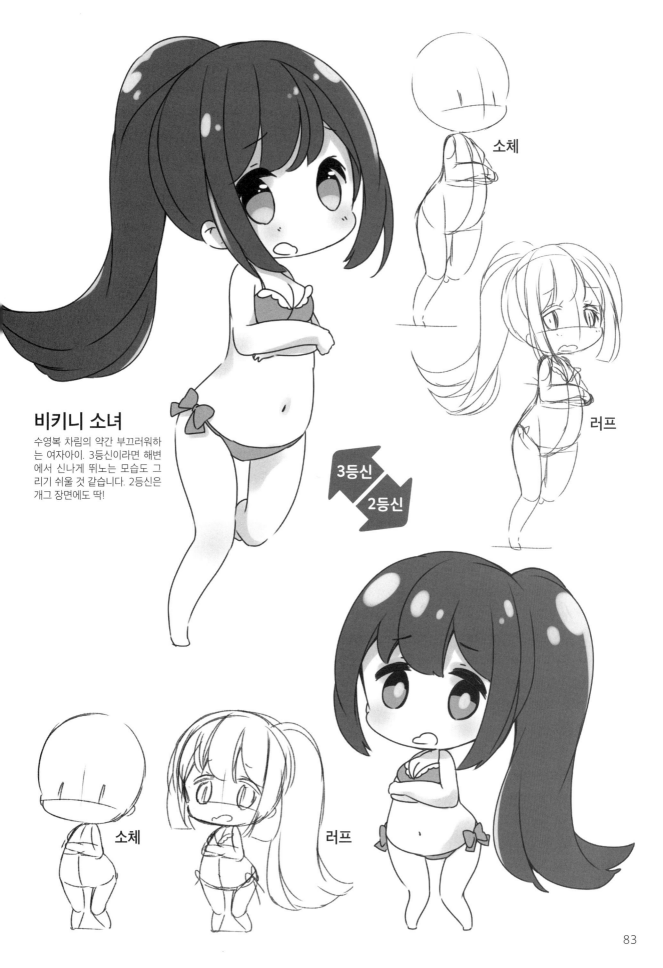

비키니 소녀

수영복 차림의 약간 부끄러워하는 여자아이. 3등신이라면 해변에서 신나게 뛰노는 모습도 그리기 쉬울 것 같습니다. 2등신은 개그 장면에도 딱!

소체

러프

3등신

2등신

소체

러프

내성적인 소녀

그림 그리기를 좋아하는 약간 소극적인 여자 아이. 노트를 꼬옥 안은 포즈로 내성적인 성격을 표현하고 있습니다. 차밍 포인트인 모자는 눈에 띄도록 크게 그립니다.

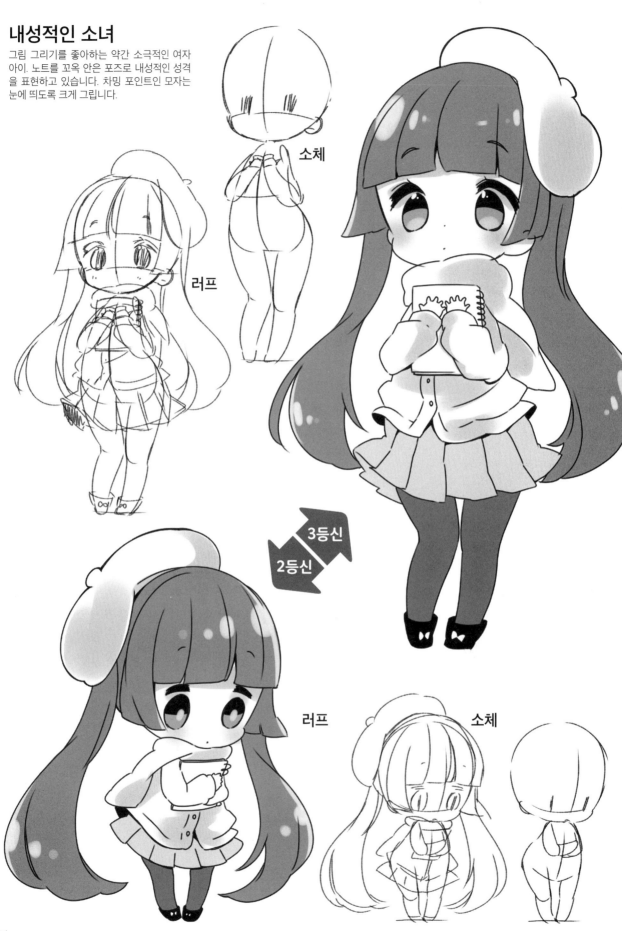

소체

러프

3등신

2등신

러프

소체

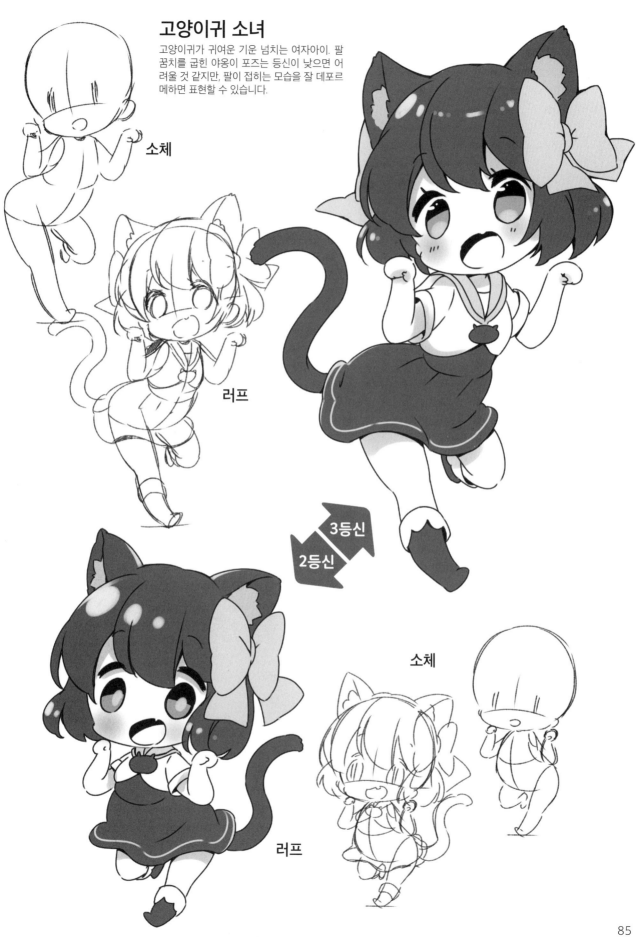

고양이귀 소녀

고양이귀가 귀여운 기운 넘치는 여자아이. 팔
꿈치를 굽힌 야옹이 포즈는 등신이 낮으면 어
려울 것 같지만, 팔이 접히는 모습을 잘 데포르
메하면 표현할 수 있습니다.

소체

러프

3등신

2등신

소체

러프

말괄량이 아가씨

스커트보다 팬츠 룩 차림으로 이곳저곳 돌아
다니고 싶은 귀한 집 아가씨. 2등신과 3등신은
팔 길이가 다르기 때문에 오른손의 표현이 달
라지는 점에 주목. 인사 삼아 손을 든다면, 2등
신은 팔을 더 높이 들 필요가 있습니다.

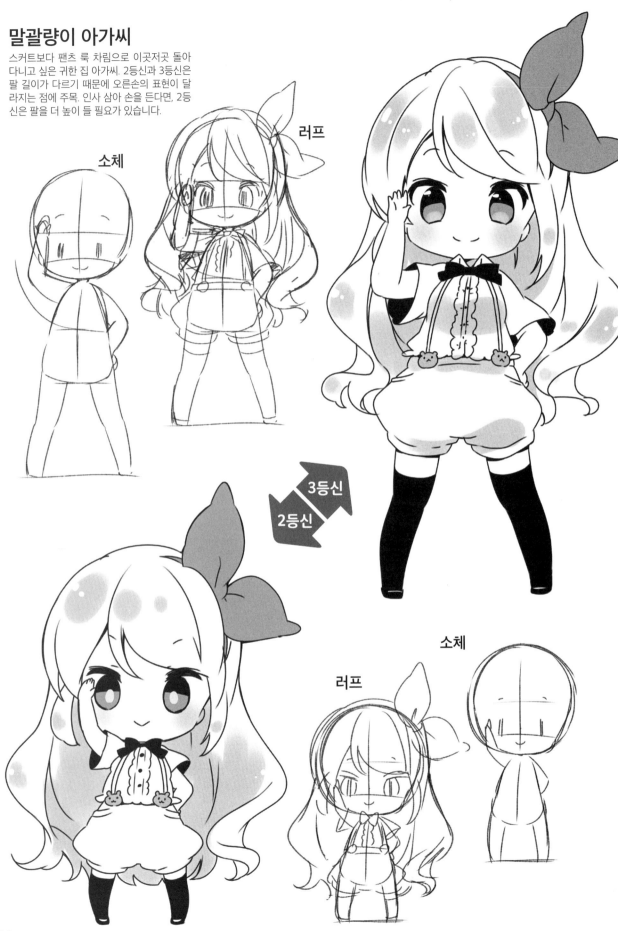

소체

러프

3등신

2등신

러프

소체

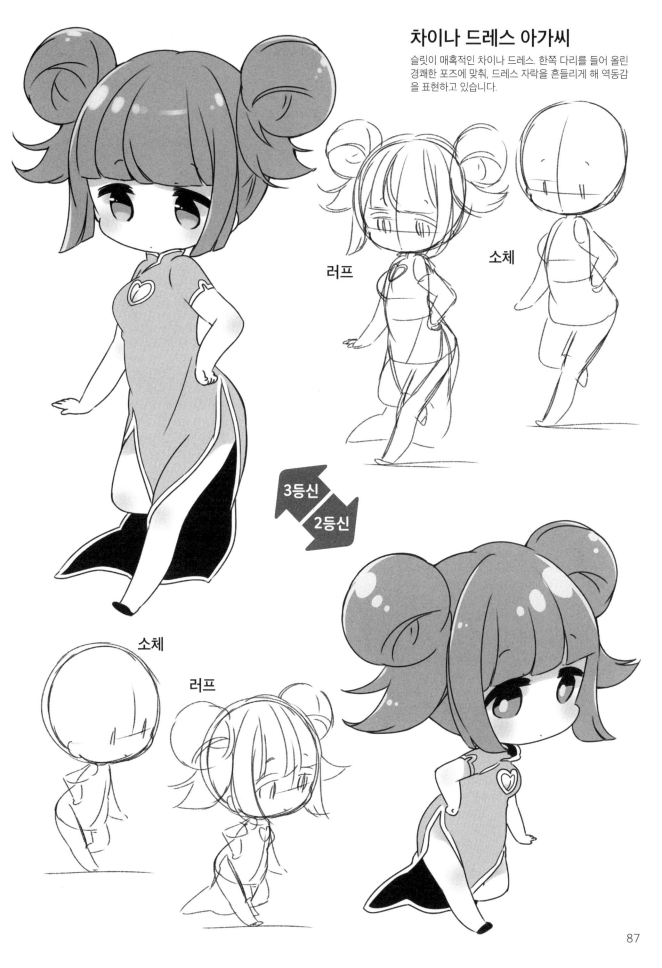

차이나 드레스 아가씨

슬릿이 매혹적인 차이나 드레스. 한쪽 다리를 들어 올린 경쾌한 포즈에 맞춰, 드레스 자락을 흔들리게 해 역동감을 표현하고 있습니다.

러프

소체

3등신

2등신

소체

러프

프릴을 좋아하는 응석꾸러기

하늘하늘한 로리타 패션을 좋아하는 여자아이. 프릴 부분을 어떤 식으로
다르게 그렸는지 주목해 주십시오.

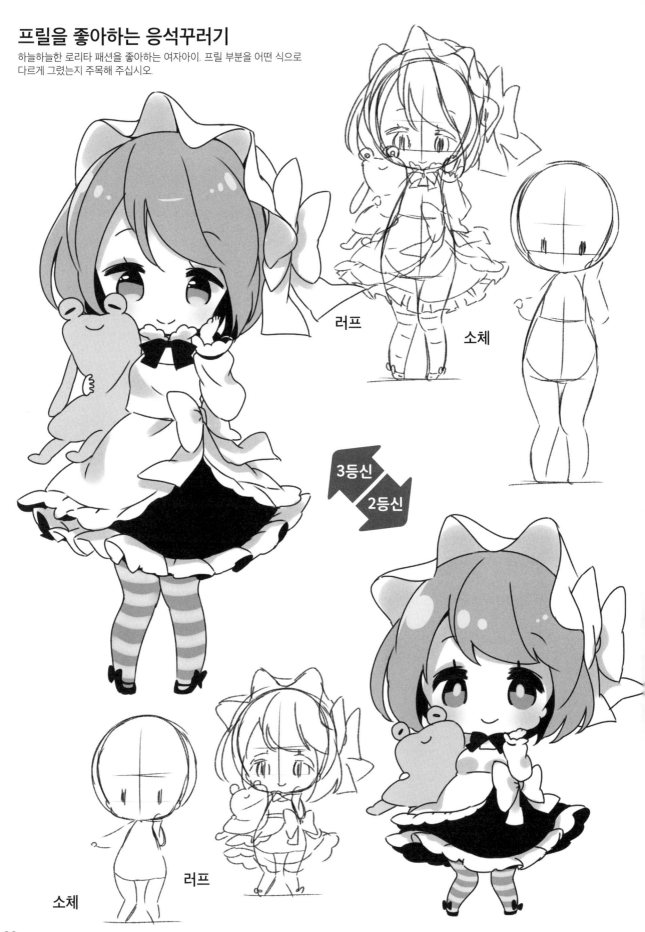

러프

소체

3등신
2등신

소체

러프

미니 캐릭터의 얼굴 그리기

미니 캐릭터는 머리가 크기 때문에 얼굴 묘사가 귀여움을 좌우합니다. 각각의 등신에 맞도록 눈·코·입의 위치와 파츠의 밸런스를 고려해 그리도록 합시다.

등신별로 얼굴을 다르게 그릴 때의 포인트

2.5등신에 어울리는 얼굴은 어떤 얼굴일까? 2등신·3등신에 어울리는 얼굴은…? 얼굴 파츠의
위치나 형태를 바꾸면 각각의 등신에 어울리는 얼굴을 그릴 수 있습니다.

**어디가 다를까?
비교해 보자!**

아래의 그림은 각각의 등신에 맞도록 구별해 그
린 얼굴의 예입니다. 어딘가 분위기가 다르다는
걸 알 수 있을 겁니다. 구체적으로 어떤 부분이
다른지 검증해 봅시다.

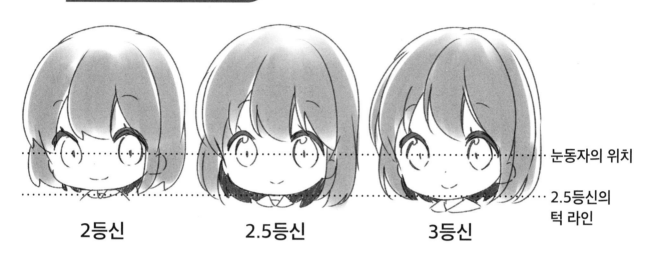

눈동자의 위치

2.5등신의
턱 라인

2등신 2.5등신 3등신

▶▶▶포인트1: 턱의 차이

등신이 낮을수록 턱이 깎
입니다. 겹쳐 보면 이 정
도의 차이가 있습니다.

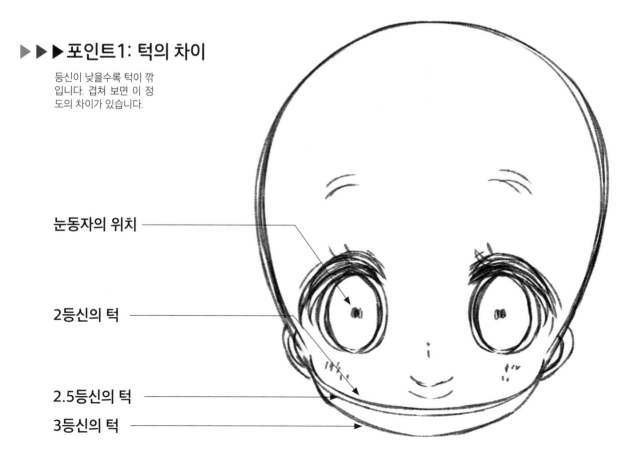

눈동자의 위치

2등신의 턱

2.5등신의 턱

3등신의 턱

▶▶▶포인트2: 눈·입의 차이

등신이 낮을수록 눈두덩이 간략화되어 짧아집니다. 눈썹의 굵기도 달라집니다. 입 모양은 등신이 낮을수록 동그라미에 가까워집니다.

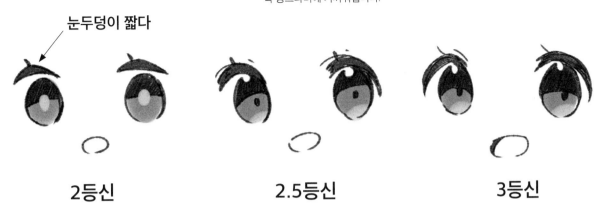

눈두덩이 짧다

2등신 2.5등신 3등신

▶▶▶포인트3: 머리카락의 차이

등신이 낮을수록 머리카락 다발이 큰 데포르메 표현이 됩니다. 등신이 높으면 머리카락 다발이 얇고, 머리카락 끝도 갈라집니다.

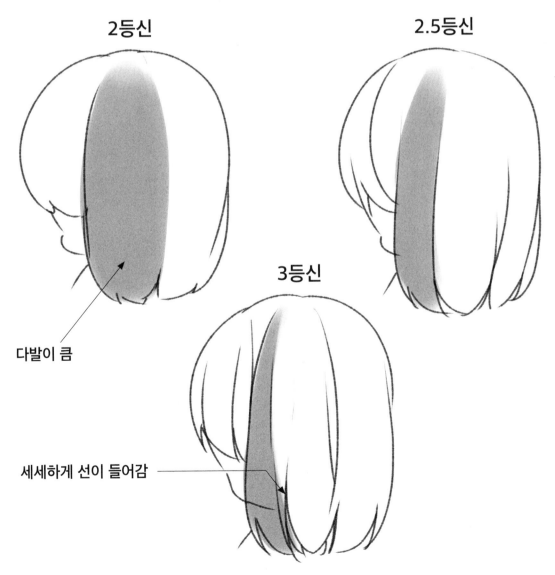

2등신

2.5등신

3등신

다발이 큼

세세하게 선이 들어감

2.5등신의 얼굴 밸런스를 파악하자

우선 기본인 2.5등신의 얼굴 밸런스를 파악해 봅시다. 파츠의 위치와 크기를 제대로 파악한다면, 귀여운 표정을 안정적으로 그릴 수 있게 됩니다.

윤곽의 기준은 눈동자 아래에 있다

눈동자 아래에 가로선을 긋고, 이것을 「기준 라인」으로 삼아 윤곽을 그립니다. 2.5등신의 경우, 이 라인은 머리 부분을 6분할했을 때 아래에서 1개째의 위치에 옵니다.

▶▶▶머리 부분에 보이는 파츠의 비율

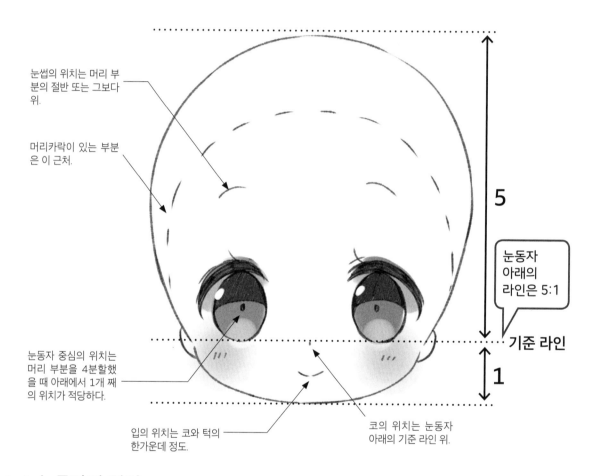

눈썹의 위치는 머리 부분의 절반 또는 그보다 위.

머리카락이 있는 부분은 이 근처.

눈동자 중심의 위치는 머리 부분을 4분할했을 때 아래에서 1개 째의 위치가 적당하다.

입의 위치는 코와 턱의 한가운데 정도.

코의 위치는 눈동자 아래의 기준 라인 위.

5

눈동자 아래의 라인은 5:1

기준 라인

1

▶▶▶눈동자의 위치
눈을 떴을 때

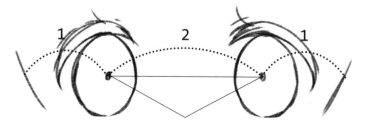

눈동자와 눈동자 사이를 넓게 하면 귀여워 보입니다. 윤곽과 눈동자, 눈동자와 눈동자 사이의 간격이 1:2:1이 되도록 하면 좋을 겁니다.

눈을 감았을 때　눈을 감는 방식에 따라 그리는 위치가 달라집니다.

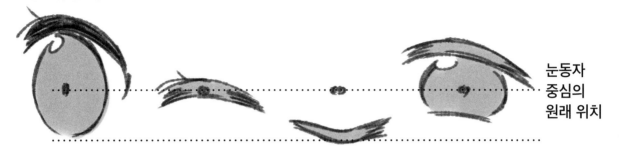

눈동자
중심의
원래 위치

씨익 웃어 눈이 감겼을 때는
눈동자 중심 위치에 위쪽을
향한 곡선으로 그립니다.

「안녕히 주무세요」하고 눈
을 감았을 때는 눈동자 아래
위치에 아래를 향한 곡선으
로 그립니다.

미소를 지어 아주 약간 감겼
을 때는 눈동자 중심 위치는
변하지 않고, 위아래의 눈두덩
을 중심에 가깝게 그립니다.

▶▶▶눈을 감는 방식에 따라 달라지는 표정 베리에이션

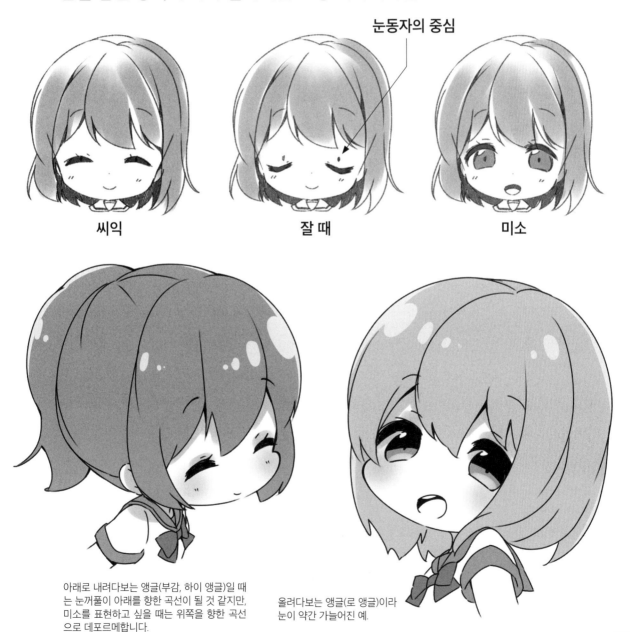

눈동자의 중심

씨익

잘 때

미소

아래로 내려다보는 앵글(부감, 하이 앵글)일 때
는 눈꺼풀이 아래를 향한 곡선이 될 것 같지만,
미소를 표현하고 싶을 때는 위쪽을 향한 곡선
으로 데포르메합니다.

올려다보는 앵글(로 앵글)이라
눈이 약간 가늘어진 예.

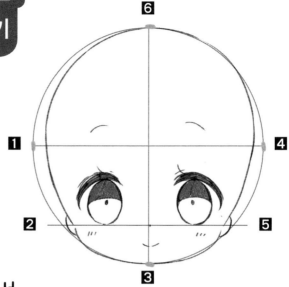

2.5등신의 얼굴 그리기

얼굴 모양을 잡을 때 키가 되는 포인트는 오른쪽 그림의 **1**~**6**입니다. 이 부분을 확실히 파악해 두면 「뭉개지거나 간격이 늘어나서 이상한 얼굴이 된다」 「그릴 때마다 다른 사람의 얼굴이 되고 만다」 같은 고민이 사라집니다.

▶▶▶대략적인 형태를 잡는 순서

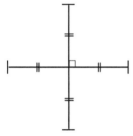

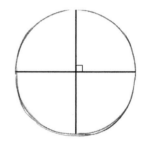

1 여기서는 십자에서 원(얼굴의 대략적인 형태)를 그려봅시다. 십자를 그리고, 원의 반경이 되는 부분을 표시해 둡니다.

2 4개의 표시를 연결하듯 원을 그립니다.

3 밸런스가 좋은 원이 잘 그려지지 않을 때는 이 방법이 편리합니다.

▶▶▶테두리~귀를 그리는 순서

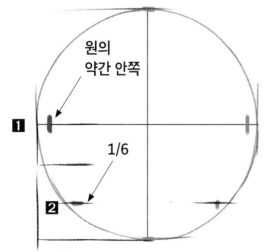

원의 약간 안쪽

1/6

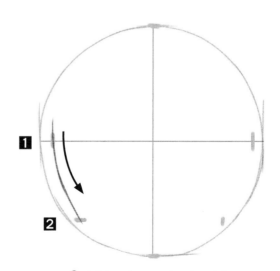

1 키 포인트 **1**~**6**의 형태를 잡아갑니다. 원의 왼쪽 끝에서 약간 안쪽에 **1**표시를 하고, 얼굴의 세로 길이의 1/6 위치에 **2** 표시를 합니다.

2 완만한 곡선으로 **1**과 **2**를 통과하는 선을 묘사합니다. 2번의 펜 움직임으로 그립니다.

뺨은 매끈함이 생명!

1과 **2**를 연결하는 것이 아니라, S자 커브를 그리는 매끈하고 긴 선으로 **1**과 **2**를 「통과하는」 선을 그립니다. 짧은 선으로 그리면 **2**가 극단적으로 들어간 것처럼 보이고, 매끈한 뺨이 되지 않습니다.

부푼 곳

3 **2**에서 뺨의 부푼 곳을 묘사합니다. 원 테두리에 부딪치면 휘어질 정도의 각도로 그리고, 선이 **3**을 향해 가도록 합니다.

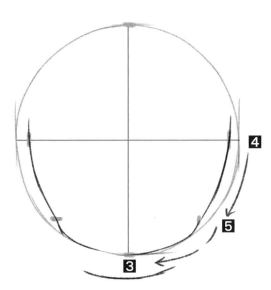

4 마찬가지로 **4**에서 **5**를 향해 매끈한 선으로 윤곽을 그립니다. **3**부분이 튀어 나오지 않도록

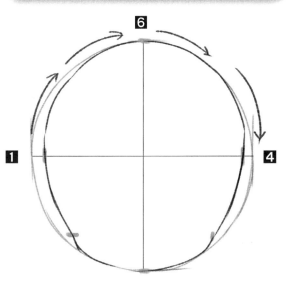

5 **1**→**6**→**4** 순서로 곡선을 그릴 부분의 윤곽을 그립니다.

6 **2**와 **5**를 감싸듯 좌우의 귀를 그립니다.

▶▶▶눈 · 코 · 입의 위치를 정하는 순서

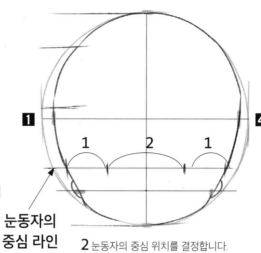

눈동자의 중심 라인

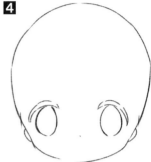

눈동자의 중심을 결정해 두지 않으면 시선이 안정되지 않아서, 어디를 보는지 알 수 없는 눈이 되기 쉽습니다.

1 ❷와 ❺를 연결하는 선을 그리고, 이것을 기준 라인으로 삼습니다. 코는 이 높이에 위치합니다.

2 눈동자의 중심 위치를 결정합니다. ❶과 ❹를 통과하는 선~턱까지의 길이를 2등분한 근처가 눈동자의 중심 라인이 됩니다. 윤곽의 가로 폭을 4등분했을 때, 1:2:1 위치가 됩니다.

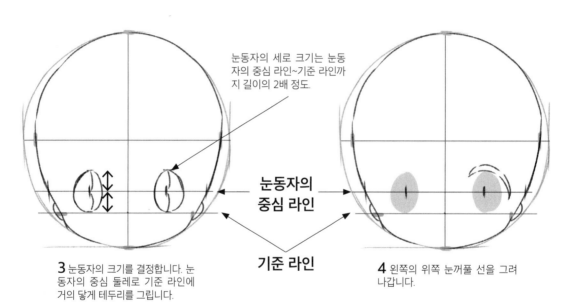

눈동자의 세로 크기는 눈동자의 중심 라인~기준 라인까지 길이의 2배 정도.

눈동자의 중심 라인

기준 라인

3 눈동자의 크기를 결정합니다. 눈동자의 중심 둘레로 기준 라인에 거의 닿게 테두리를 그립니다.

4 왼쪽의 위쪽 눈꺼풀 선을 그려 나갑니다.

눈꺼풀은 3개 형태로 나누어 그린다

위쪽 눈꺼풀은 선을 여러 번 그리면 형태를 잡기 어려워집니다. 펜 움직임 3번으로 눈초리, 눈꺼풀 중앙, 눈꼬리를 그립니다.

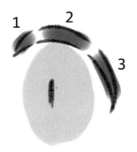

3개 선의 각도를 변경하면, 치켜뜬 눈, 처진 눈 등 다양한 타입의 눈을 그릴 수 있습니다.

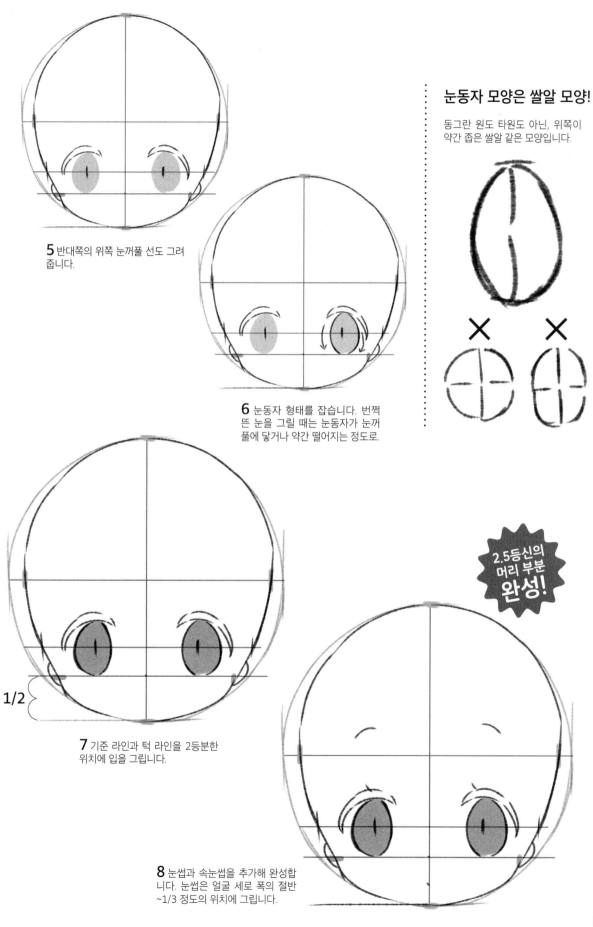

5 반대쪽의 위쪽 눈꺼풀 선도 그려
줍니다.

눈동자 모양은 쌀알 모양!

동그란 원도 타원도 아닌, 위쪽이
약간 좁은 쌀알 같은 모양입니다.

6 눈동자 형태를 잡습니다. 번쩍
뜬 눈을 그릴 때는 눈동자가 눈꺼
풀에 닿거나 약간 떨어지는 정도로.

1/2

7 기준 라인과 턱 라인을 2등분한
위치에 입을 그립니다.

2.5등신의
머리 부분
완성!

8 눈썹과 속눈썹을 추가해 완성합
니다. 눈썹은 얼굴 세로 폭의 절반
~1/3 정도의 위치에 그립니다.

3등신의 얼굴 밸런스를 파악하자

3등신은 데포르메가 덜한 소체입니다. 눈동자의 크기나 위치, 윤곽 등에 나타나는 차이를 파악해 그려봅시다.

눈동자의 높이와 턱 형태를 파악하자

2.5등신이나 2등신과는 달리, 턱뼈의 윤곽이 확실하게 보입니다. 눈동자 아래의 「기준 라인」은 머리를 5분할했을 때 아래에서 1칸 정도의 높이입니다.

▶▶▶머리 부분에 보이는 파츠의 비율

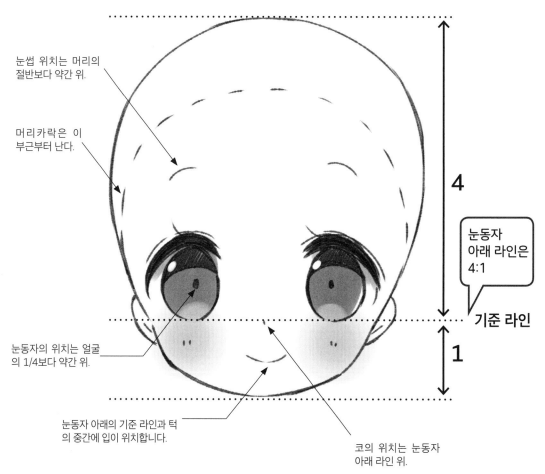

눈썹 위치는 머리의 절반보다 약간 위.

머리카락은 이 부근부터 난다.

4

눈동자 아래 라인은 4:1

기준 라인

1

눈동자의 위치는 얼굴의 1/4보다 약간 위.

눈동자 아래의 기준 라인과 턱의 중간에 입이 위치합니다.

코의 위치는 눈동자 아래 라인 위.

▶▶▶눈동자의 위치

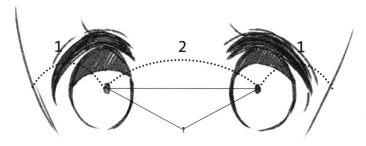

윤곽과 눈동자의 관계는 2.5등신과 같습니다. 윤곽과 눈동자, 눈동자와 눈동자 간격이 1:2:1이 되도록 배치합니다. 눈동자 크기 비율도 2.5등신과 같으며, 중심에서 기준 라인까지 길이가 2개분 정도입니다.

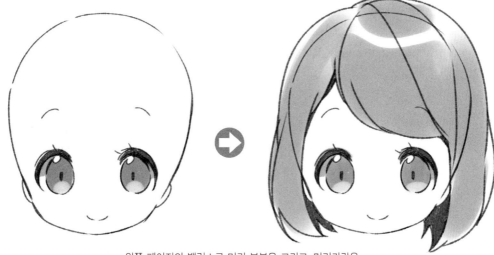

왼쪽 페이지의 밸런스로 머리 부분을 그리고, 머리카락을
그려넣어 봅시다.

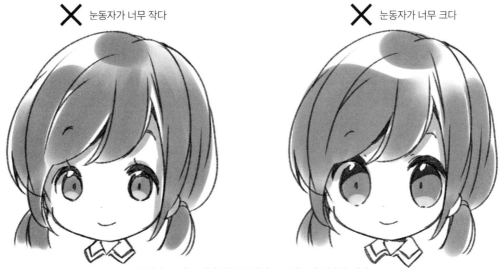

✕ 눈동자가 너무 작다

✕ 눈동자가 너무 크다

눈동자 크기는 머리 부분 높이의 1/5 정도가 더 좋습니다.
너무 커도, 너무 작아도 밸런스가 무너집니다.

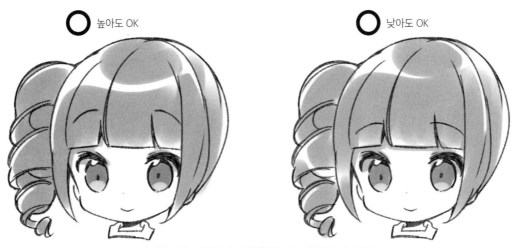

◯ 높아도 OK

◯ 낮아도 OK

눈썹 높이는 엄격하게 하지 않아도 OK. 딱 봤을 때 위화감
이 느껴지지 않는 범위 안에 그리도록 합시다.

3등신의 얼굴 그리기

2.5등신과는 키 포인트의 밸런스가 달라집니다. **2**와 **5**를 연결하는 기준 라인 위치가 약간 높아지며, 그 아래에 그리는 윤곽은 2.5등신보다 아주 약간 더 각진 턱이 됩니다.

▶▶▶윤곽~귀를 그리는 순서

1 P94와 마찬가지 순서로 원을 그립니다.

2 얼굴 높이를 5등분하고, 보조선을 그립니다. 아래부터 1/5 위치를 **2**로 하고, **1**을 통과해 **2**로 가는 선을 한 번에 그립니다.

3 **1**을 통과해 **2**로 가는 선이 직선이 되지 않도록 주의. **2**를 향해 완만한 곡선을 그리고, 그 아래에 부푼 뺨을 그립니다.

4 **2**에서 **3**으로 이어지는 선을 그립니다. 턱 라인은 원 테두리를 따라서.

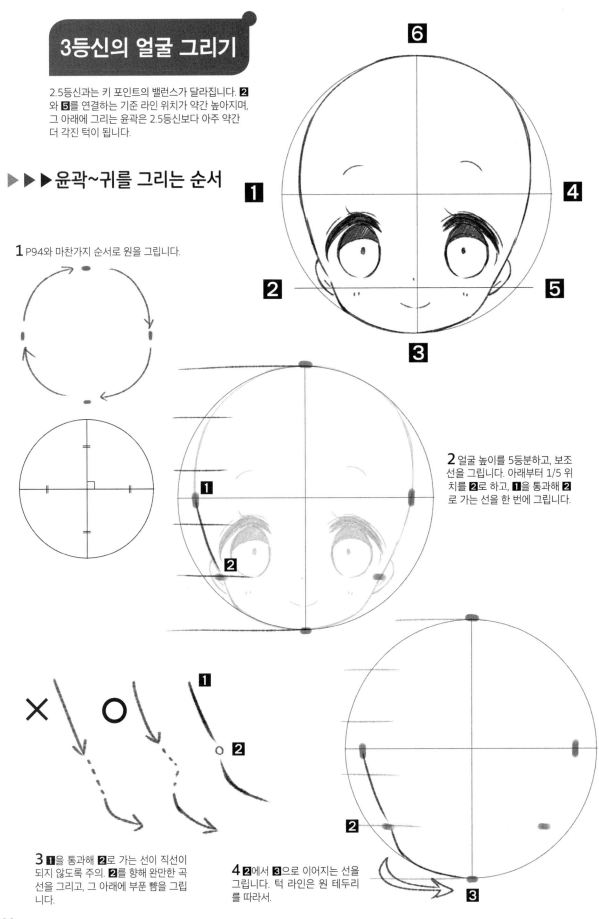

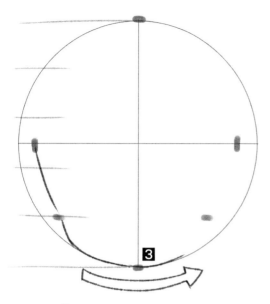

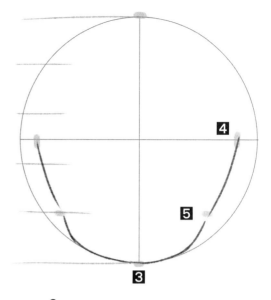

5 턱을 통과하는 라인도 원 테두리에 닿듯이 그립니다.

6 반대쪽 윤곽도 **4**→**5**→**3** 순서로 이어서 그립니다.

턱은 뾰족하지 않게!

미니 캐릭터 그리기에 익숙하지 않을 때는 아무래도 턱을 뾰족하게 그리기 일쑤입니다. 턱은 미니 캐릭터의 부드러움과 귀여움을 표현하는 중요한 부분이므로, 뾰족하지 않게 그립니다.

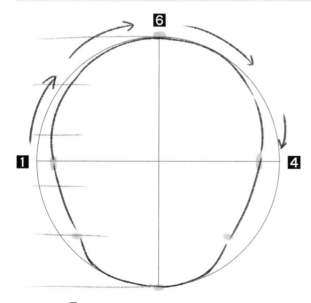

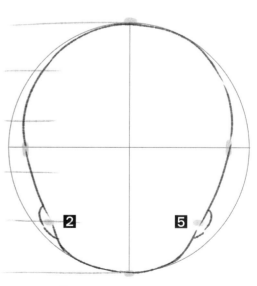

7 머리 부분은 **1**→**6**→**4** 순서로 연결합니다. 이렇게 그리지 않으면, 나중에 머리가 찌그러지거나 등신이 이상해져버리고 맙니다. ⑥을 확실하게 통과하도록 그립시다.

8 **2**와 **5**의 위치에 귀를 그립니다.

▶▶▶눈 · 코 · 입의 위치를 결정하는 순서

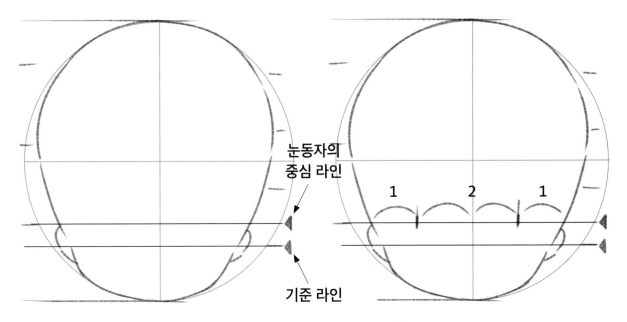

눈동자의
중심 라인

기준 라인

1 **2**와 **5**를 통과하는 위치에 기준 라인을 그리고, 그 위에 눈동자의 중심 라인을 그립니다. 눈동자의 중심 라인은 머리 높이의 1/4보다 약간 위.

2 눈동자의 위치를 결정합니다. 얼굴의 가로 폭을 4등분하고, 윤곽과 눈동자의 간격이 1:2:1이 되도록 합니다.

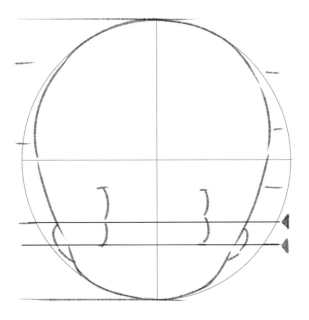

3 기준 라인과 눈동자의 중심 라인을 2배로 해 눈동자의 크기 기준을 도출해 냅니다.

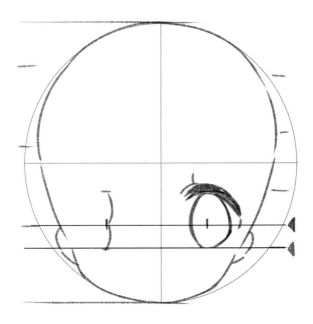

4 쌀알 같은 형태의 눈동자를 그리고, 위쪽 눈꺼풀을 그립니다.

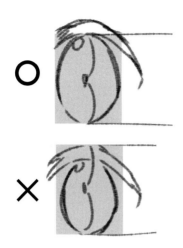

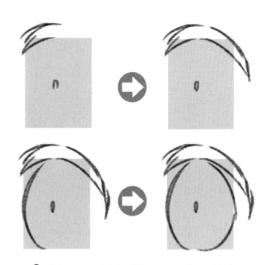

5 기준 라인과 눈동자의 중심 라인 거리의 2배 크기가 눈동자 크기입니다. 눈 전체의 높이가 아니니 주의합시다.

6 왼쪽 눈을 그립니다. 위쪽 눈꺼풀은 눈초리부터 그리고, 눈꺼풀에 닿을까 말까한 위치에 눈동자의 형태를 잡습니다.

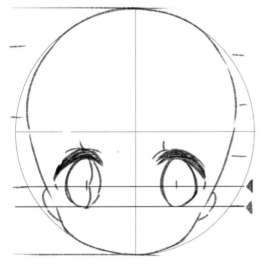

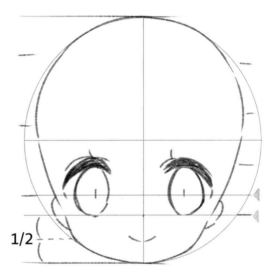

1/2

7 양쪽 눈을 그립니다. 좌우 대칭인지 잘 확인합시다.

8 기준 라인 위에 점으로 코를 그립니다. 입은 기준 라인과 턱의 가운데 정도의 위치에 그립니다.

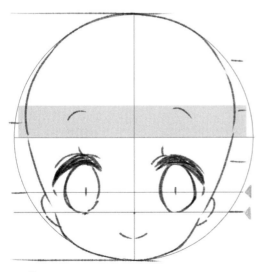

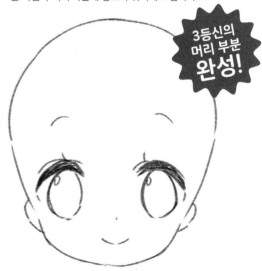

3등신의 머리 부분 완성!

9 눈썹은 머리의 절반 지점보다 약간 위쪽 부근이 기준입니다.

10 보조선을 지우고, 전체의 형태를 다듬어 완성합니다.

2등신의 얼굴 밸런스를 파악하자

데포르메 정도가 가장 큰 2등신. 작고 둥글둥글하고 귀엽게 그리려면 어떤 요령이
필요한지 보도록 합시다.

**얼굴 파츠를 아래쪽에
집중시킨다**

2등신의 윤곽은 턱이 극단적으로 작으며, 찹쌀
떡처럼 볼록합니다. 눈도 코도 입도 아래쪽에 집
중되어 있습니다. 눈동자 아래의 기준 라인은 얼
굴을 7분할했을 때의 높이입니다.

▶▶▶머리 부분에 보이는 파츠의 비율

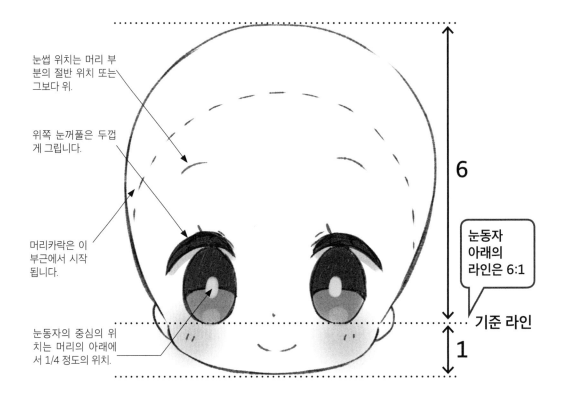

눈썹 위치는 머리 부
분의 절반 위치 또는
그보다 위.

위쪽 눈꺼풀은 두껍
게 그립니다.

머리카락은 이
부근에서 시작
됩니다.

눈동자의 중심의 위
치는 머리의 아래에
서 1/4 정도의 위치.

6

눈동자
아래의
라인은 6:1

기준 라인

1

▶▶▶눈동자와 코의 위치 관계

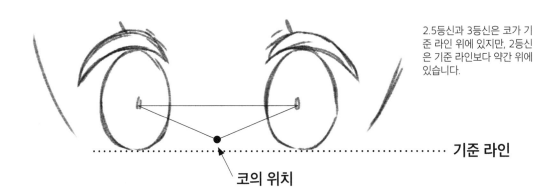

2.5등신과 3등신은 코가 기
준 라인 위에 있지만, 2등신
은 기준 라인보다 약간 위에
있습니다.

기준 라인

코의 위치

▶▶▶머리카락이 난 부분이 보이는 앞머리 그리는 순서

2등신은 얼굴 파츠가 아래쪽에 집중되므로, 이마가 넓어집니다. 여기서는 이마의 머리카락이 난 부분이 보이는 머리카락을 그려 봅시다.

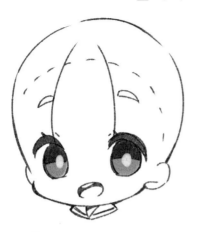

1 머리 위부터 1/4 정도의 위치부터 머리카락이 나기 시작합니다. 이 위치가 보이는 장소의 머리카락부터 그립니다.

2 머리에 씌우듯 앞머리 형태를 잡습니다.

3 머리카락이 나는 부분에서 솟아난 머리카락을 그립니다.

▶▶▶머리카락이 난 부분을 살린 앞머리 베리에이션

이마가 넓은 2등신은 일부러 이마를 보여주거나 강조하는 앞머리 모양이 잘 어울립니다.

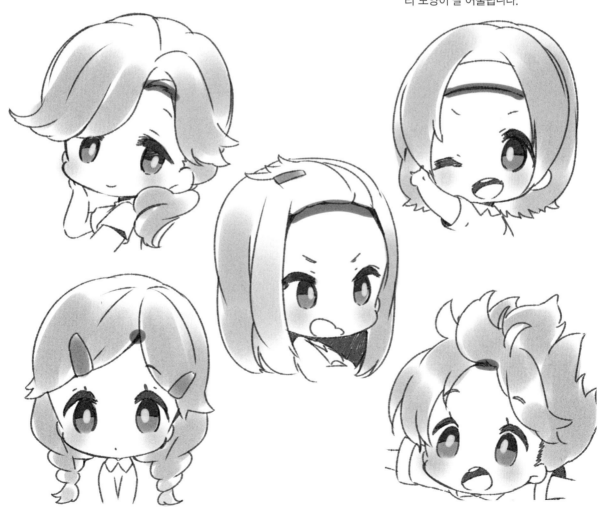

2등신의 얼굴 그리기

2등신은 턱이 극단적으로 눌려 있습니다. 평평한 접시를 그리는 정도의 느낌으로 형태를 잡으면 좋을 것입니다.

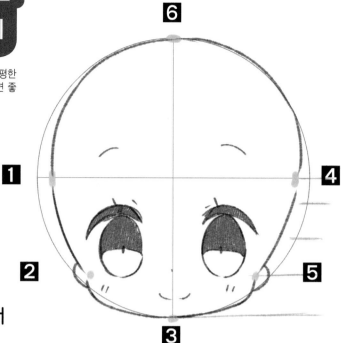

▶▶▶테두리~귀를 그리는 순서

1 P94와 같은 순서로 원을 그립니다.

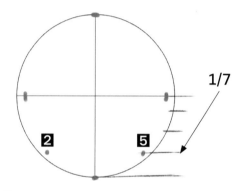

2 **1**~**6**의 위치를 확인합니다. 원을 7분할한 후, 아래 부분에 기준 라인(**2**와 **5**를 연결한 라인)이 위치합니다.

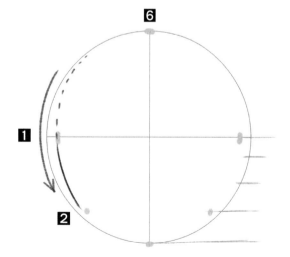

3 기준 라인을 향해 윤곽을 그립니다. **1**에서 **2**로 가는 라인이 직선이 되지 않도록 주의. **6** 에서 시작되는 곡선을 연장한다는 이미지로 그립니다.

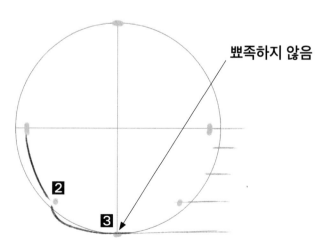

4 **2**에서 **3**을 향해 턱을 그립니다. 이 부분이 미니 캐릭터의 통통한 뺨이므로, 부드러운 곡선이 되도록 의식하면서 그립시다.

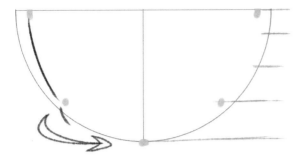

5 뺨은 무척 작지만, 꼭 둥글게 그립니다.

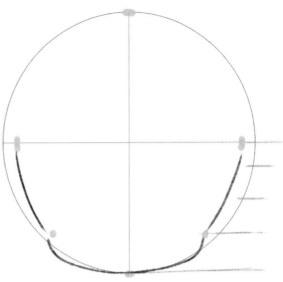

6 반대쪽의 윤곽도 그립니다.

눌리지 않도록

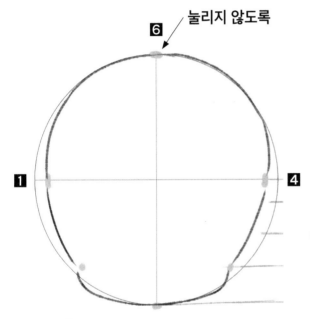

7 **1**~**6**~**4**에 걸쳐 머리의 테두리를 그립니다. 머리가 눌리지 않도록, 확실하게 **6**을 통과하도록 그립시다.

턱은 거의 평평하다!

턱은 원을 갈아낸 느낌으로 그립니다. 직선에 가까운 곡선으로 그려주되, **3**이 뾰족하지 않게 만드는 것이 중요합니다.

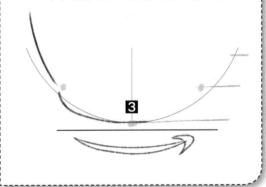

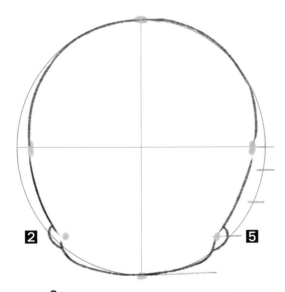

8 **2**와 **5** 를 감싸듯이 귀의 모양을 잡습니다.

▶▶▶눈·코·입의 위치를 결정하는 순서

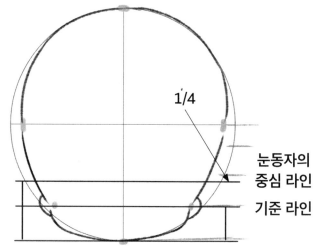

1/4

눈동자의
중심 라인

기준 라인

1 눈을 그립니다. 눈동자의 위치를 결정하기 위해, 머리를 세로로 4등분하고, 아래부터 1/4 위치에 보조선을 그립니다. 여기가 눈동자의 중심 라인이 됩니다.

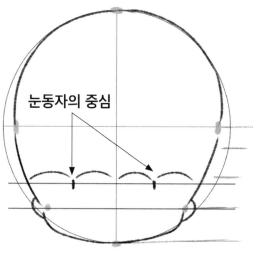

눈동자의 중심

2 눈동자의 중심 라인 위에서 윤곽의 가로 폭을 4등분합니다. 양쪽 끝에서 1/4 위치가 눈동자의 중심입니다.

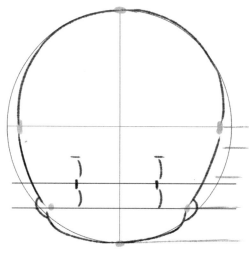

3 눈동자의 중심과 기준 라인 길이를 2배로 한 지점을 표시합니다. 이것이 눈동자의 크기입니다.

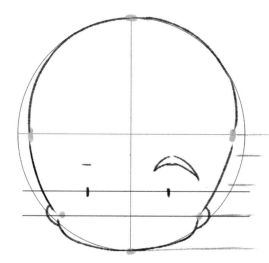

4 짧고 두꺼운 눈꺼풀을 그리고, 그 아래에 눈동자를 그립니다.

포인트

2등신의 위쪽 눈꺼풀은 짧다!

2등신 캐릭터의 눈은 위쪽 눈꺼풀을 짧게 데포르메하면 등신에 어울리는 귀여움을 나타낼 수 있습니다. 짧고 두꺼운 1라인 또는 눈꼬리에 짧은 선을 더한 2라인으로 표현합니다.

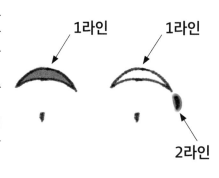

1라인 　1라인

2라인

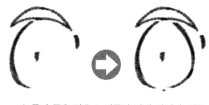

눈동자 폭은 짧은 눈꺼풀과 같게 하거나, 아주 약간 좁은 정도입니다. 안쪽의 곡선을 그린 다음, 아래가 약간 두꺼워지는 바깥쪽 곡선을 그립니다.

108

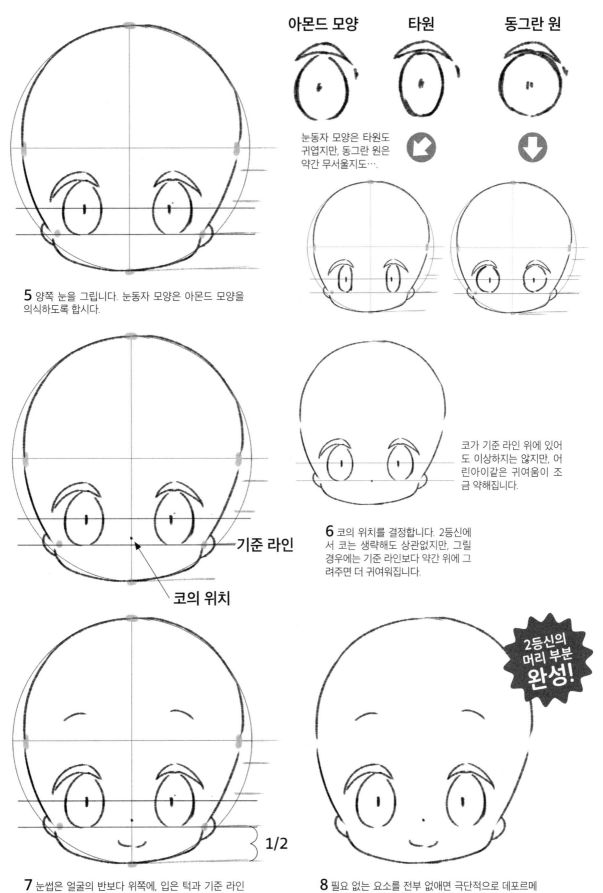

아몬드 모양 타원 동그란 원

눈동자 모양은 타원도
귀엽지만, 동그란 원은
약간 무서울지도….

5 양쪽 눈을 그립니다. 눈동자 모양은 아몬드 모양을
의식하도록 합시다.

기준 라인

코의 위치

코가 기준 라인 위에 있어
도 이상하지는 않지만, 어
린아이같은 귀여움이 조
금 약해집니다.

6 코의 위치를 결정합니다. 2등신에
서 코는 생략해도 상관없지만, 그릴
경우에는 기준 라인보다 약간 위에 그
려주면 더 귀여워집니다.

1/2

2등신의
머리 부분
완성!

7 눈썹은 얼굴의 반보다 위쪽에, 입은 턱과 기준 라인
한가운데에 그립니다.

8 필요 없는 요소를 전부 없애면 극단적으로 데포르메
한 2등신 캐릭터의 얼굴 완성입니다.

파츠별로 구별해 그리자

여기서는 얼굴을 구성하는 파츠를 구별해 그려보도록 합시다. 등신 별로 구별해 그리는 것이 아니라, 캐릭터의 타입이나 성격에 맞도록 구별해 그리는 방법도 소개합니다.

1 윤곽 · 뺨 그리기

미니 캐릭터는 눈이 극단적으로 크기 때문에, 윤곽도 거기에 맞도록 데포르메할 필요가 있습니다. 눈 아래를 기준 라인으로 삼고, 거기부터 부풀어오르게 하면 귀엽게 그릴 수 있습니다.

▶▶▶미니 캐릭터다운 뺨 표현

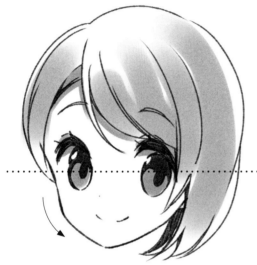

리얼한 인간의 얼굴은 눈 부분이 움푹 들어가 있습니다. 리얼에 가까운 캐릭터라면, 눈 위치부터 부푼 뺨을 그려도 문제없습니다만….

미니 캐릭터는 눈이 크기 때문에, 눈 부분부터 뺨을 부풀게 그리면 극단적으로 빵빵한 뺨이 되어버리고 맙니다.

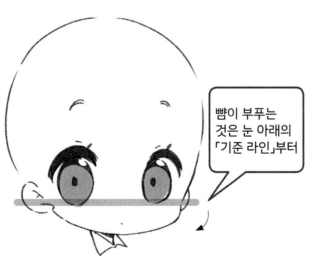

뺨이 부푸는 것은 눈 아래의 「기준 라인」부터

미니 캐릭터의 뺨을 그릴 때는 골격을 무시하고, 커다란 눈 아래의 선(기준 라인)부터 부풀어오르게 하면 귀여워집니다.

▶▶▶윤곽의 베리에이션
예) 2등신의 경우

미니 캐릭터의 윤곽은 다채로운 어레인지가 가능하지만, 모든 타입이 기준 라인에서 빰을 부풀게 합니다. 여기서는 2등신을 예로 들어 해설합니다.

슬림 타입
기준 라인에서 아주 약간 빰을 부풀어 오르게 그립니다.

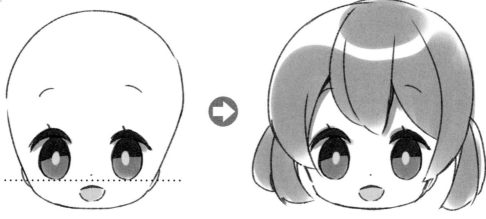

뾰족한 타입
기준 라인에서 톡 튀어나오듯이 부푼 빰을 그립니다.

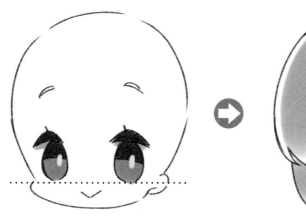

볼록한 타입
기준 라인에서 부드러운 곡선으로 부푼 빰을 그립니다.

2 눈동자 그리기

미니 캐릭터의 기분을 표현하는 중요한 파츠인 눈동자. 미니 캐릭터를 그리긴 했는데, 왠지 위화감이 느껴진다… 이런 경우, 눈동자만 다르게 그려줘도 굉장히 귀여워집니다.

▶▶▶눈의 구성 요소

데포르메 캐릭터의 눈은 심플해 보이지만, 실은 리얼한 눈동자의 구성 요소가 꽉꽉 담겨 있습니다(데포르메 상태에 따라 생략하는 부분도 있습니다).

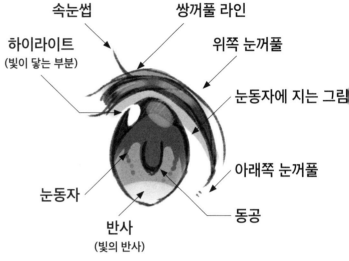

속눈썹

쌍꺼풀 라인

하이라이트
(빛이 닿는 부분)

위쪽 눈꺼풀

눈동자에 지는 그림

아래쪽 눈꺼풀

눈동자

동공

반사
(빛의 반사)

▶▶▶미니 캐릭터 눈동자의 특징

데포르메되어 두꺼운 선으로 그려진 위쪽 눈꺼풀이 눈동자 위에 걸칩니다. 위쪽 눈꺼풀의 아치는 완만합니다.

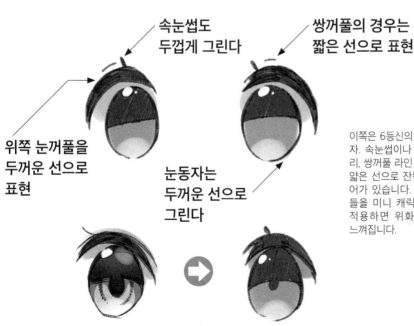

속눈썹도
두껍게 그린다

쌍꺼풀의 경우는
짧은 선으로 표현

위쪽 눈꺼풀을
두꺼운 선으로
표현

눈동자는
두꺼운 선으로
그린다

이쪽은 6등신의 눈동자. 속눈썹이나 눈초리, 쌍꺼풀 라인 등이 얇은 선으로 잔뜩 들어가 있습니다. 이것들을 미니 캐릭터에 적용하면 위화감이 느껴집니다.

리얼에 가까운 눈동자에 있는 세세한 선의 디테일을 생략하고, 최소한의 요소만 단순화해 그립니다.

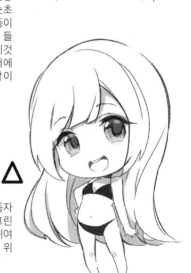

△

미니 캐릭터의 눈동자에 얇은 선으로 그린 디테일이 있으면, 귀여움이 덜하고 약간 위화감이 느껴집니다.

▶▶▶등신별로 다르게 그리기

등신이 낮을수록 위쪽 눈꺼풀은 짧고 두꺼워집니다.
하이라이트도 생략됩니다.

2등신	2.5등신	3등신
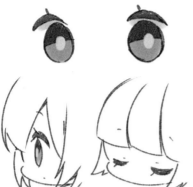		

▶▶▶눈동자의 베리에이션

눈동자는 취향에 따라 다양하게 어레인지해 봅시다.
어떤 방식으로 그리든 동공이 중앙에 위치한다는 사실
을 의식합시다.

세로로 가늘고 긴 타입	이 그림은 눈동자의 반사광을 가운데에 두고 평면적으로 표현했습니다.	하이라이트가 아래쪽에 위치한 타입	하이라이트가 한가운데에 위치한 타입	위쪽 눈꺼풀의 양쪽 끝부분을 가늘게 처리한 타입

▶▶▶다양한 눈매 표현
예) 2.5등신일 때

미니 캐릭터도 당연히 눈매를 어떻게 그리느냐에 따라
인상이 크게 달라집니다.

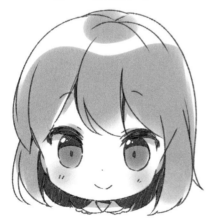 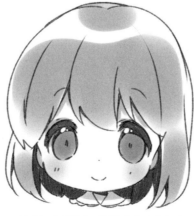

'치켜뜬 눈'은 위쪽 눈꺼풀 선을 크게 꺾어 매섭게 보이게 하거나 끝을 확 올린 완만한 곡선으로 그립니다. 눈꼬리까지 곧은 직선으로 표현해주는 것도 OK.

'처진 눈'은 위쪽 눈꺼풀뿐만이 아니라 아래쪽 눈꺼풀에도 처진 느낌을 줍니다.

'졸려 보이는 눈'은 위쪽 눈꺼풀을 일직선에 가깝게 그려줍니다. 등신이 낮은 캐릭터라면 약간 둥그스름하게 그려주는 것도 좋습니다.

크게 벌리고 웃거나, 외치거나, 토라져 샐쭉하거나…. 감정에 따라 다채로운 움직임을 보여주는 입. 미니 캐릭터만이 가능한 유니크한 묘사도 가능합니다.

▶▶▶데포르메 방법

리얼한 입의 세부를 생략하고, 동그라미에 가깝게 그리면 미니 캐릭터다운 입이 됩니다. 다문 입은 곡선을 강하게 하면 귀여워집니다.

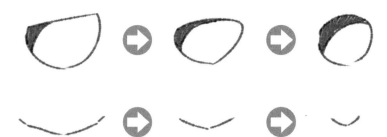

당혹스러울 때의 입가를 그린 예. 리얼에 가까운 캐릭터는 턱뼈가 있으므로, 입이 윤곽에 붙는 경우는 없습니다. 하지만 미니 캐릭터는 윤곽에 붙을 정도로 가까워져도 상관없습니다.

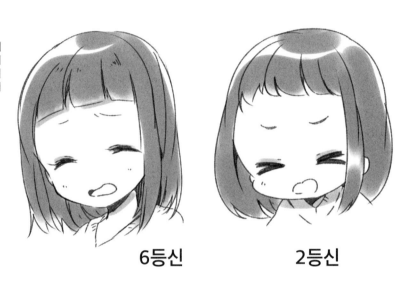

6등신 2등신

▶▶▶미니 캐릭터이기에 가능한 표현

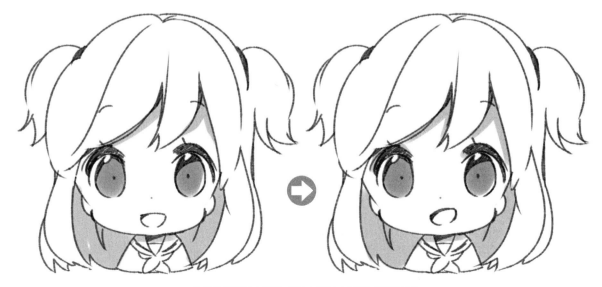

밥공기 모양의 심플한 입은 그대로 그려도 상관없지만,
15도 정도 기울이면 캐릭터의 기분이 강조되어 보입니다.

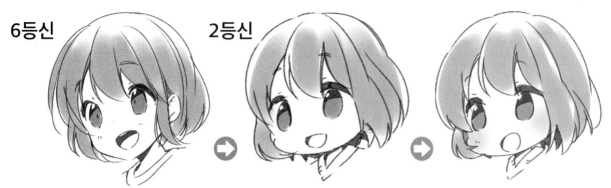

6등신　2등신

6등신 캐릭터의 기뻐하는 표정을 2등신으로 데포르메한 예. 이대로도 충분히 귀엽지만, 기쁨을 좀 자제하는 것처럼 보입니다. 입을 대각선으로 기울이니, 원래 캐릭터의 기쁜 마음이 더욱 강조되어 전해지는 그림이 되었습니다.

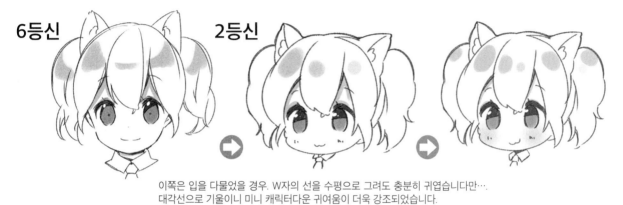

6등신　2등신

이쪽은 입을 다물었을 경우. W자의 선을 수평으로 그려도 충분히 귀엽습니다만…. 대각선으로 기울이니 미니 캐릭터다운 귀여움이 더욱 강조되었습니다.

▶▶▶다양한 입 모양
예) 2등신의 경우

W자로 다문 입은 단순한 U자 입보다 더 독특한 인상.

입의 양쪽 끝이 처진 파도 형 입은 복잡한 생각이나 당혹감을 느끼게 합니다.

오므린 입은 약간 토라진 분위기. 「3」자 또는 역「3」자로 그립니다.

놀라서 동그래진 입. 완전한 동그라미에 가까운 입은 강한 놀람을 느끼게 합니다.

V자가 된 입. U자 입에 비해 입술을 꼭 다문 느낌.

점으로 표현된 입은 질린 기분 표현에 잘 어울립니다.

4 머리카락 그리기

캐릭터의 취향이나 개성이 드러나는 머리 스타일은 구별해 그릴 때 매우 중요한 파츠입니다. 강조&생략 테크닉을 이용해 그립니다.

▶▶▶▶ 미니 캐릭터다운 데포르메 표현이란

리얼에 가까운(6등신) 캐릭터는 스르륵 흘러내리는 머리카락을 세밀하게 묘사합니다. 하지만 미니 캐릭터의 경우, 머리카락을 너무 세세하게 묘사하면 오히려 위화감이 느껴집니다. 세세한 흐름이나 뻗친 부분 등은 생략하고, 커다란 다발로 그립니다.

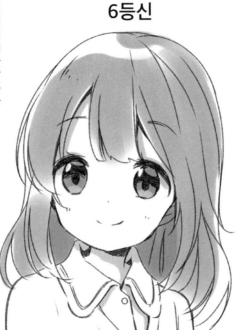

6등신

2.5등신

6등신 캐릭터의 머리카락은 완만한 S자 곡선으로 그리며, 뻗친 머리 등 세세한 뉘앙스도 표현합니다.

같은 캐릭터를 2.5등신으로 만들어 보았습니다. 미니 캐릭터의 머리카락은 복잡한 곡선을 더하지 않고, 큰 흐름 하나만 의식해 그립니다. 기본은 커다란 머리카락 다발을 연결하는 것이지만, 요소요소에 얇은 다발을 추가해도 OK.

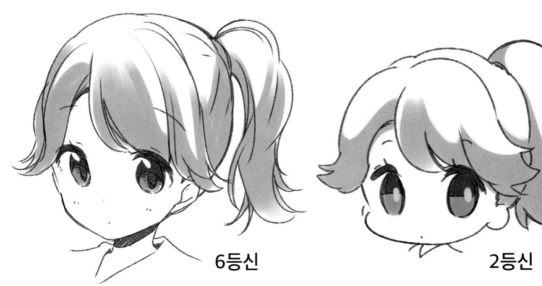

6등신

2등신

머리카락 끝 부분에 크게 삐친 머리가 있는 등 머리 스타일의 개성적인 부분은 생략하지 않고 강조합니다. 미니 캐릭터로 만들어도 「같은 캐릭터다」라는 것을 알 수 있도록 하기 위해 중요한 부분입니다.

▶▶▶등신별 머리카락 다발의 차이

같은 미니 캐릭터라 해도, 등신에 따라 머리카락 다발을 구별해 그립니다.

얇은 머리카락 다발

더 얇은 머리카락 다발

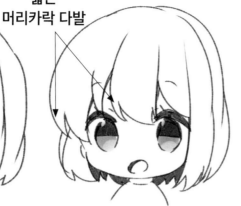

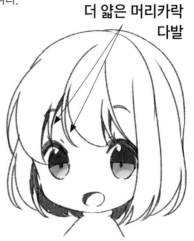

2등신

투박하게 큰 다발로 나누어 그립니다. 머리카락의 질감이 약간 단단한 느낌을 줍니다.

2.5등신

커다란 다발에 세세한 다발을 조금 추가해 그립니다.

3등신

커다란 다발에 세세한 다발, 머리카락 흐름의 미세한 뉘앙스를 추가해 그립니다. 너무 세세하게 나누지 않는 것이 포인트.

얇은 머리카락 다발

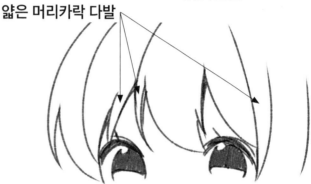

미니 캐릭터의 앞머리는 눈을 피해 3갈래 정도로 그리면 좋습니다. 2등신의 예입니다.

2.5등신이나 3등신에는 3개의 큰 다발에 작은 다발이 추가됩니다.

▶▶▶머리카락 다발 그리는 순서

앞머리, 옆머리, 뒷머리를 3개의 블록으로 나누어 모양을 잡습니다.

각각의 블록에 머리카락 다발을 씌우듯 그립니다. 끝부분에는 작게 갈라진 다발을 추가합니다.

취향에 따라 달라지지만, 머리카락 다발을 너무 세세하게 나누면 미니 캐릭터답지 않게 됩니다. 적당한 선에서 멈추도록 합시다.

정리… 얼굴과 등신의 밸런스를 맞추자!

이 장에서는 각각의 등신에 맞는 얼굴 그리는 법을 해설했습니다. 미니 캐릭터를 귀엽게 보이게 하려면, 얼굴과 몸의 밸런스가 무척 중요합니다.

얼굴과 등신의 미스 매치를 피하자

3등신의 얼굴은 4~6등신의 몸에도 어울립니다. 하지만 2.5등신이나 2등신에는 미스 매치. 각각의 등신에 적합한 얼굴을 그리는 것이 중요합니다.

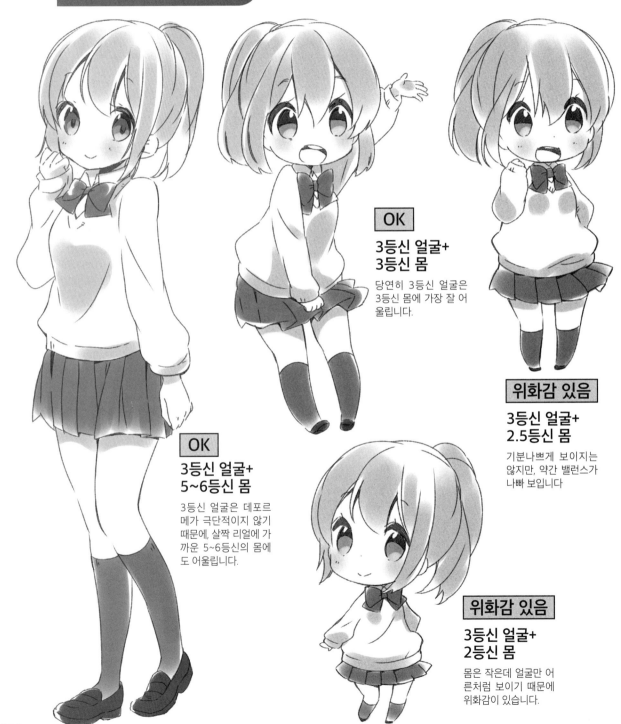

OK

3등신 얼굴+ 3등신 몸

당연히 3등신 얼굴은 3등신 몸에 가장 잘 어울립니다.

위화감 있음

3등신 얼굴+ 2.5등신 몸

기분나쁘게 보이지는 않지만, 약간 밸런스가 나빠 보입니다

OK

3등신 얼굴+ 5~6등신 몸

3등신 얼굴은 데포르메가 극단적이지 않기 때문에, 살짝 리얼에 가까운 5~6등신의 몸에도 어울립니다.

위화감 있음

3등신 얼굴+ 2등신 몸

몸은 작은데 얼굴만 어른처럼 보이기 때문에 위화감이 있습니다.

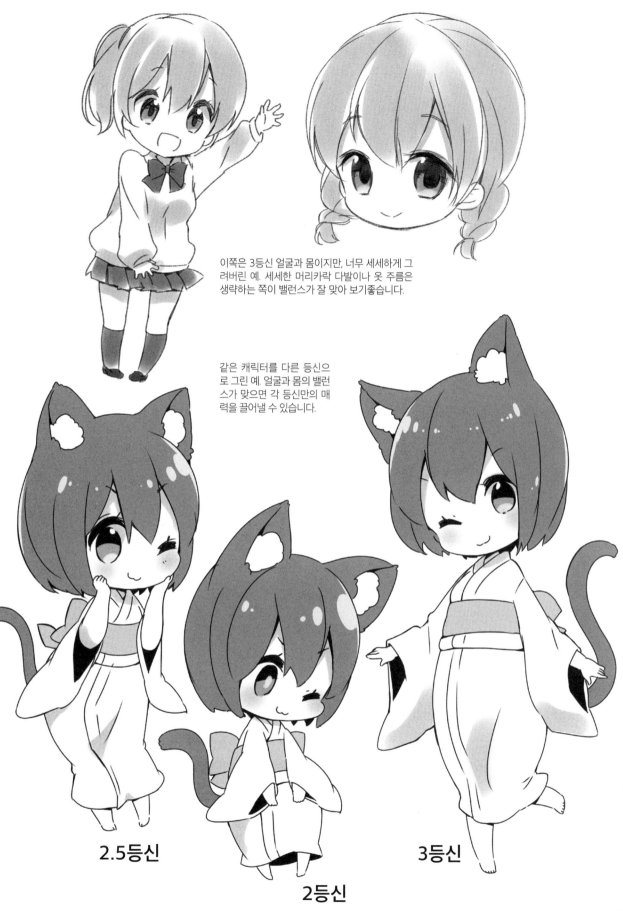

이쪽은 3등신 얼굴과 몸이지만, 너무 세세하게 그려버린 예. 세세한 머리카락 다발이나 옷 주름은 생략하는 쪽이 밸런스가 잘 맞아 보기좋습니다.

같은 캐릭터를 다른 등신으로 그린 예. 얼굴과 몸의 밸런스가 맞으면 각 등신만의 매력을 끌어낼 수 있습니다.

2.5등신

2등신

3등신

 칼럼

쓰개를 그려 보자

미니 캐릭터는 머리가 크기 때문에, 모자나 고양이 귀 장식 등 특색있는 쓰개가 잘 어울립니다. 그리는 요령을 파악해 봅시다.

헬멧

2등신 여자아이에게 헬멧을 씌워 봅시다.

그대로 씌우면 헬멧의 두께 때문에 머리가 너무 커져 1.8등신 정도로 보이게 되고 맙니다.

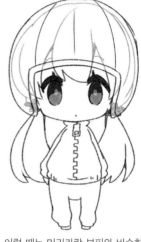

이럴 때는 머리카락 부피와 비슷한 크기로 헬멧을 그리면 밸런스가 잘 맞습니다.

고양이 귀

좌우 귀의 방향을 결정합니다. 양쪽 이 반드시 같은 방 향일 필요는 없습 니다.

부드러운 곡선으 로 삼각형을 그려 형태를 잡습니다.

귀가 나 있는 위치 를 결정하고, 귀 안 쪽을 그립니다.

옆에서 봤을 때. 귀가 나 있 는 위치는 머리 부분을 세로로 반으로 나눈 위 치가 자연스럽 습니다.

위에서 봤을 때. 귀 안쪽은 정면 을 향해 있으므 로, 다른 각도에 서도 그걸 의식 해 그립니다.

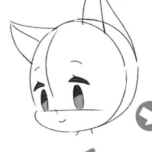

옆을 보고 있을 때는 귀를 뒤 로 흘려넘겨도 귀엽습니다.

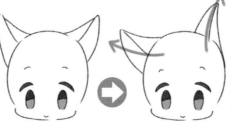

대각선 각도에서는 귀와 후 두부가 연결되어 보입니다.

좌우대칭인 귀도 좋지만, 비 대칭으로 만들면 또 다른 귀 여움을 연출할 수 있습니다.

미니 캐릭터의 기분을 표현하자

기쁘게 웃거나, 슬프게 울거나, 화가 나서 볼멘 얼굴이 되거나…. 이 장에서는 미니 캐릭터의 기분을 「표정」과 「포즈」로 표현하는 테크닉을 보도록 합시다.

얼굴 표정과 전신 포즈로 감정을 표현하자!

웃거나 울거나, 화내거나 부끄러워하거나…. 미니 캐릭터의 기분을 매력적으로 그리기 위해, 얼굴 표정에 더해 전신의 포즈를 잡아 봅시다.

다양한 각도에서 얼굴 형태를 파악하기

캐릭터가 포즈를 잡게 되면 앞모습 말고도 다양한 각도에서 얼굴을 그리게 됩니다. 극단적으로 데포르메된 얼굴의 입체감을 파악해 다양한 각도에서 그릴 수 있게 해 봅시다.

대각선

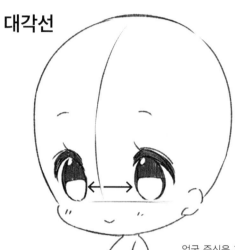

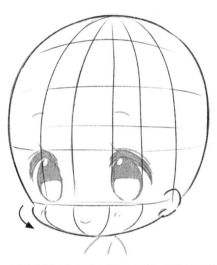

얼굴 중심을 지나는 정중선과 눈의 거리에 주목. 앞쪽(가까운 쪽) 눈이 얼굴 중앙보다 더 멀어 보입니다.

미니 캐릭터의 머리를 위에서 봤을 때. 얼굴 정면을 평평하다고 보고 눈 위치를 잡습니다.

대각선 얼굴에 그리드 선을 그린 것. 아래 눈꺼풀을 지나는 기준 라인에서 뺨이 볼록 부풀어 있습니다.

대각선을 볼 때의 눈은 아몬드 모양.

옆

리얼 캐릭터에 비해 귀 위치가 상당히 아래입니다. 코가 튀어나오지 않은 것도 큰 특징입니다.

아래 눈꺼풀 위치부터 윤곽이 부풉니다. 코 라인도 입 라인도 아닌, 미니 캐릭터만의 독특한 형태입니다.

× 윤곽이 눌려 있으면 위화감이 생깁니다.

× 옆을 봤을 때의 눈은 안구의 곡선을 의식해 둥글게 부풀게 합니다.

코도 생략하는 쪽이 미니 캐릭터다워집니다.

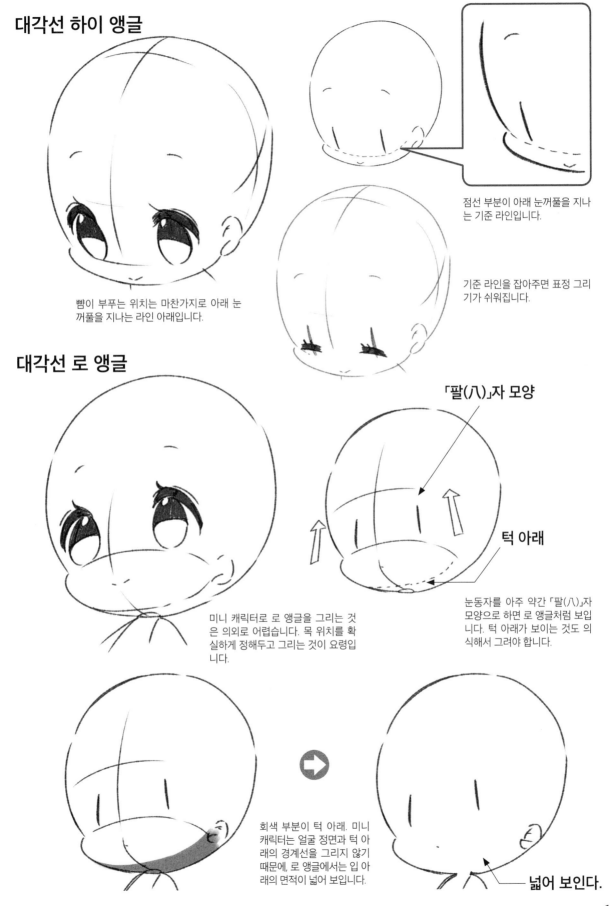

대각선 하이 앵글

점선 부분이 아래 눈꺼풀을 지나는 기준 라인입니다.

기준 라인을 잡아주면 표정 그리기가 쉬워집니다.

뺨이 부푸는 위치는 마찬가지로 아래 눈꺼풀을 지나는 라인 아래입니다.

대각선 로 앵글

「팔(八)」자 모양

턱 아래

미니 캐릭터로 로 앵글을 그리는 것은 의외로 어렵습니다. 목 위치를 확실하게 정해두고 그리는 것이 요령입니다.

눈동자를 아주 약간 「팔(八)」자 모양으로 하면 로 앵글처럼 보입니다. 턱 아래가 보이는 것도 의식해서 그려야 합니다.

회색 부분이 턱 아래. 미니 캐릭터는 얼굴 정면과 턱 아래의 경계선을 그리지 않기 때문에, 로 앵글에서는 입 아래의 면적이 넓어 보입니다.

넓어 보인다.

파츠 조합으로 표정 만들기

미니 캐릭터의 포즈에 맞는 표정을 그려 봅시다. 기호적인 얼굴 파츠를 조합해 만든 극단적인 표정은 미니 캐릭터에 아주 잘 어울립니다.

▶▶▶표정 파츠 조합 예

2.5등신

a-1
b-2
d-5

눈썹, 눈, 입 파츠를 조합해 만든 표정의 예. 아래 표에서 마음에 드는 것을 골라 그리기만 해도 다채로운 표정을 만들 수 있습니다.

2등신

a-2
c-2
e-5

표에서 「개그풍」 파츠를 조합하면, 더욱 극단적인 데포르메 표현이 됩니다.

	1	2	3	4	5
a (눈썹)					
b (눈)					
c (개그풍 눈)					

	1	2	3	4	5	6
d (입)						
e (개그풍 입)						

▶▶▶ 섬세한 표정 묘사 예

얼굴 파츠가 심플한 미니 캐릭터라 해도, 약간의 기술만 있으면 표정을 섬세하게 그릴 수 있습니다.

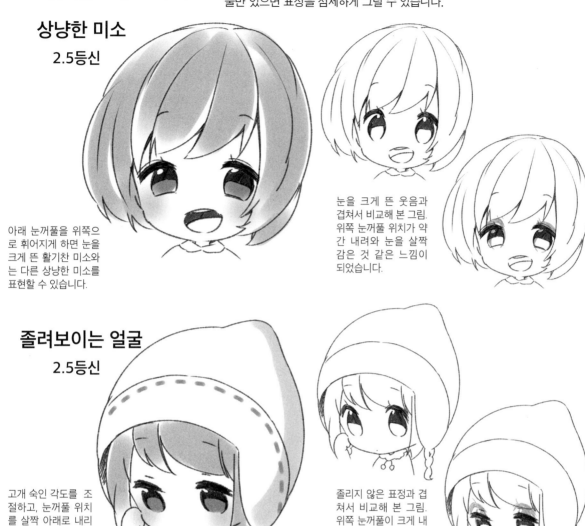

상냥한 미소
2.5등신

아래 눈꺼풀을 위쪽으로 휘어지게 하면 눈을 크게 뜬 활기찬 미소와는 다른 상냥한 미소를 표현할 수 있습니다.

눈을 크게 뜬 웃음과 겹쳐서 비교해 본 그림. 위쪽 눈꺼풀 위치가 약간 내려와 눈을 살짝 감은 것 같은 느낌이 되었습니다.

졸려보이는 얼굴
2.5등신

고개 숙인 각도를 조절하고, 눈꺼풀 위치를 살짝 아래로 내리면 졸린 느낌을 줍니다. 눈동자는 동그랗게 그리지 말고, 약간 납작하게 그립니다.

졸리지 않은 표정과 겹쳐서 비교해 본 그림. 위쪽 눈꺼풀이 크게 내려와서, 지금 당장이라도 잠기운을 이기지 못하고 눈을 감아버릴 것 같습니다.

위의 예는 2.5등신이지만, 2등신 캐릭터도 마찬가지로 표정을 섬세하게 그릴 수 있습니다.

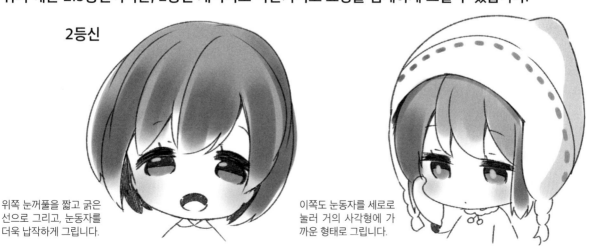

2등신

위쪽 눈꺼풀을 짧고 굵은 선으로 그리고, 눈동자를 더욱 납작하게 그립니다.

이쪽도 눈동자를 세로로 눌러 거의 사각형에 가까운 형태로 그립니다.

하기 쉬운 포즈와 어려운 포즈가 있다

미니 캐릭터는 팔다리가 짧기 때문에, 하기 쉬운 포즈와 어려운 포즈가 있습니다. 어려운 포즈는 트릭 아트처럼 표현하는 방법을 생각해 볼 수 있습니다.

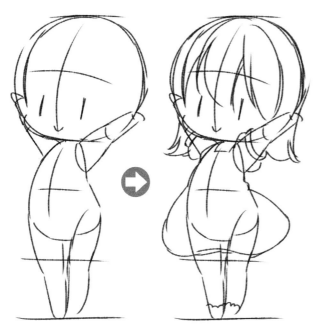

양손을 내린 포즈라면 간단하지만, 양팔을 든 포즈는 머리에 팔이 걸리기 때문에 실제로는 불가능합니다. 여기서는 머리의 부피를 무시하고 팔을 겹쳐 그려, 그럴 듯하게 보이게 표현했습니다.

지면에 넘어져 구르는 포즈. 원래는 안쪽 팔이 보이지 않아야 하지만, 여기서는 그럴싸하게 보이기 위해 안쪽 팔을 늘렸습니다.

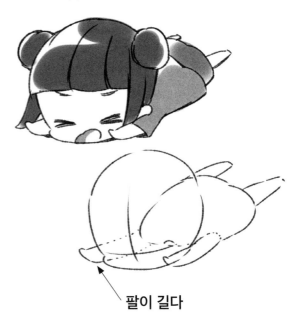

팔이 길다

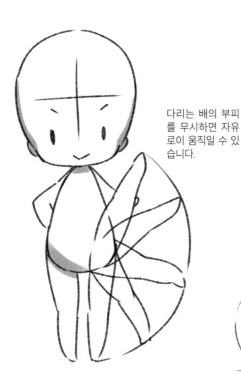

다리는 배의 부피를 무시하면 자유로이 움직일 수 있습니다.

눕는 것도 어려운 포즈. 머리가 크기 때문에 몸이 공중에 떠버립니다. 이럴 때는 목을 확 굽혀서 그럴 듯하게 표현합니다.

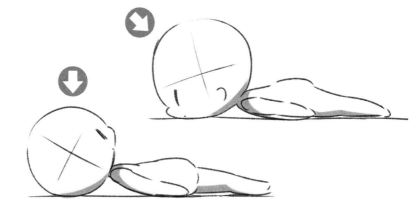

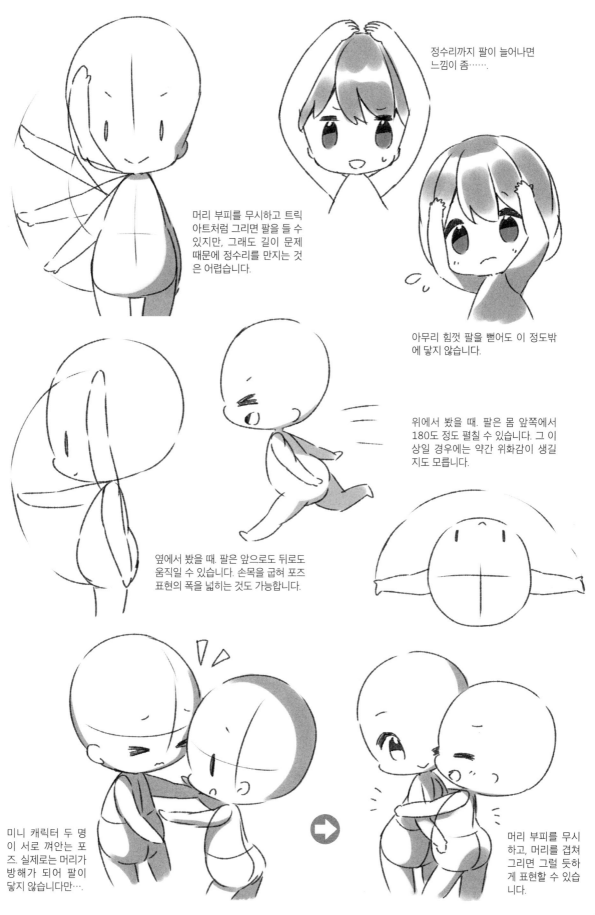

정수리까지 팔이 늘어나면 느낌이 좀…….

머리 부피를 무시하고 트릭 아트처럼 그리면 팔을 들 수 있지만, 그래도 길이 문제 때문에 정수리를 만지는 것은 어렵습니다.

아무리 힘껏 팔을 뻗어도 이 정도밖에 닿지 않습니다.

위에서 봤을 때. 팔은 몸 앞쪽에서 180도 정도 펼칠 수 있습니다. 그 이상일 경우에는 약간 위화감이 생길지도 모릅니다.

옆에서 봤을 때. 팔은 앞으로도 뒤로도 움직일 수 있습니다. 손목을 굽혀 포즈 표현의 폭을 넓히는 것도 가능합니다.

미니 캐릭터 두 명이 서로 껴안는 포즈. 실제로는 머리가 방해가 되어 팔이 닿지 않습니다만….

머리 부피를 무시하고, 머리를 겹쳐 그리면 그럴 듯하게 표현할 수 있습니다.

기쁜 마음을 표현하자… 「기쁨(喜)」

미니 캐릭터의 희노애락 다양한 기분을 표현해 봅시다. 우선 기운차고 밝은 기쁨의 표현부터.

기쁨에는 외향적인 파워가 있다

기쁨은 외향적인 파워가 방출되는 이미지로 그립니다. 팔다리를 한껏 벌리면 기쁨을 표현할 수 있습니다.

▶▶▶기뻐보이는 묘사의 예

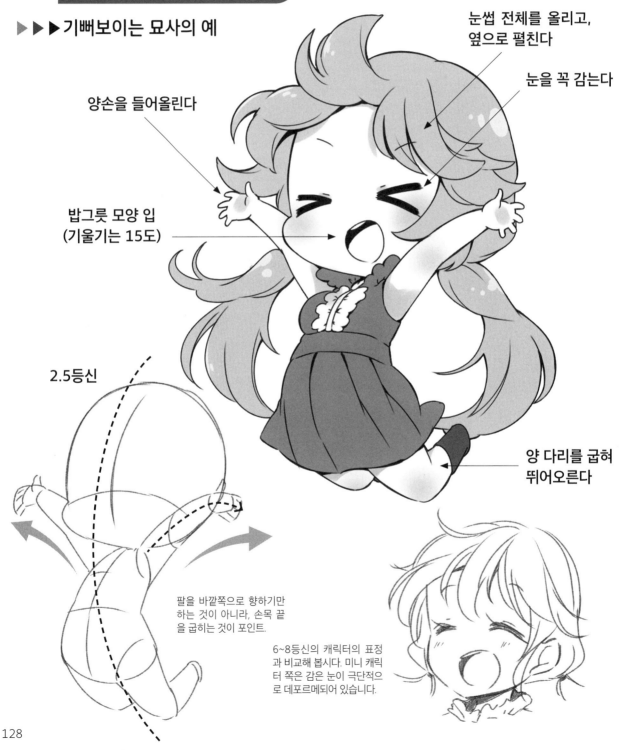

눈썹 전체를 올리고, 옆으로 펼친다

눈을 꼭 감는다

양손을 들어올린다

밥그릇 모양 입 (기울기는 15도)

2.5등신

양 다리를 굽혀 뛰어오른다

팔을 바깥쪽으로 향하기만 하는 것이 아니라, 손목 끝을 굽히는 것이 포인트.

6~8등신의 캐릭터의 표정과 비교해 봅시다. 미니 캐릭터 쪽은 감은 눈이 극단적으로 데포르메되어 있습니다.

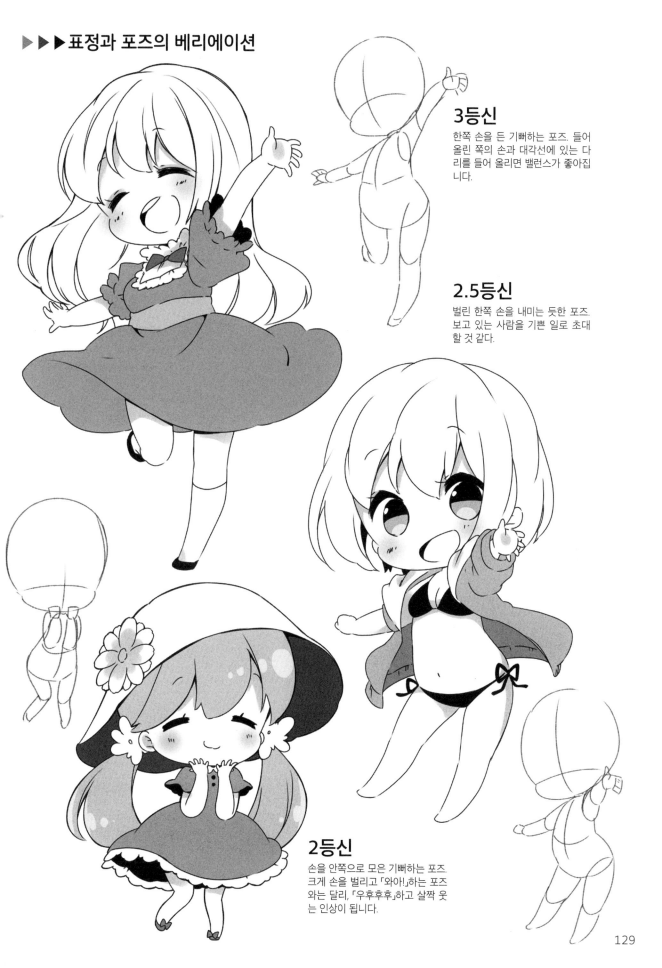

▶▶▶ 표정과 포즈의 베리에이션

3등신

한쪽 손을 든 기뻐하는 포즈. 들어 올린 쪽의 손과 대각선에 있는 다리를 들어 올리면 밸런스가 좋아집니다.

2.5등신

벌린 한쪽 손을 내미는 듯한 포즈. 보고 있는 사람을 기쁜 일로 초대할 것 같다.

2등신

손을 안쪽으로 모은 기뻐하는 포즈. 크게 손을 벌리고 「와아!」하는 포즈와는 달리, 「우후후후」하고 살짝 웃는 인상이 됩니다.

같은 표정이라 해도 등신에 따라 파츠 위치를 바꿔서 그립니다.
윤곽이나 눈, 입 모양도 잘 비교해 봅시다.

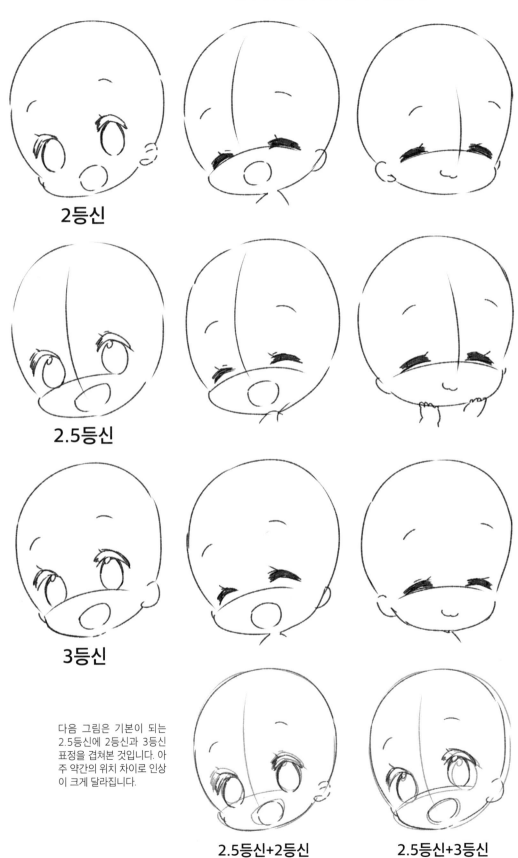

2등신

2.5등신

3등신

다음 그림은 기본이 되는
2.5등신에 2등신과 3등신
표정을 겹쳐본 것입니다. 아
주 약간의 위치 차이로 인상
이 크게 달라집니다.

2.5등신+2등신 2.5등신+3등신

▶▶▶기운이 넘치는 기뻐하는 포즈의 포인트

기끔을 전신으로 표현한 포즈. 외향적으로 개방된 기쁨 파워를 팔과 젖힌 몸으로 표현합니다.

1 머리 아래에 몸 표면의 중심을 지나는 선을 그립니다. 몸이 뒤로 젖힌 포즈이므로, 완만한 곡선으로.

움푹 들어감

2 젖힌 몸을 표현하기 위해 등쪽을 움푹 들어가게 그립니다.

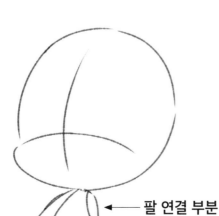

◀── 팔 연결 부분

3 팔 연결 부분을 잡아줍니다. 이 앵글에서는 왼팔의 연결 부분이 잘 보이고, 오른팔의 연결 부분은 거의 보이지 않습니다.

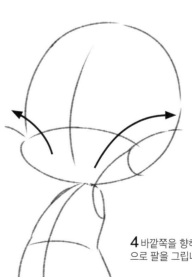

4 바깥쪽을 향해 완만한 곡선으로 팔을 그립니다.

131

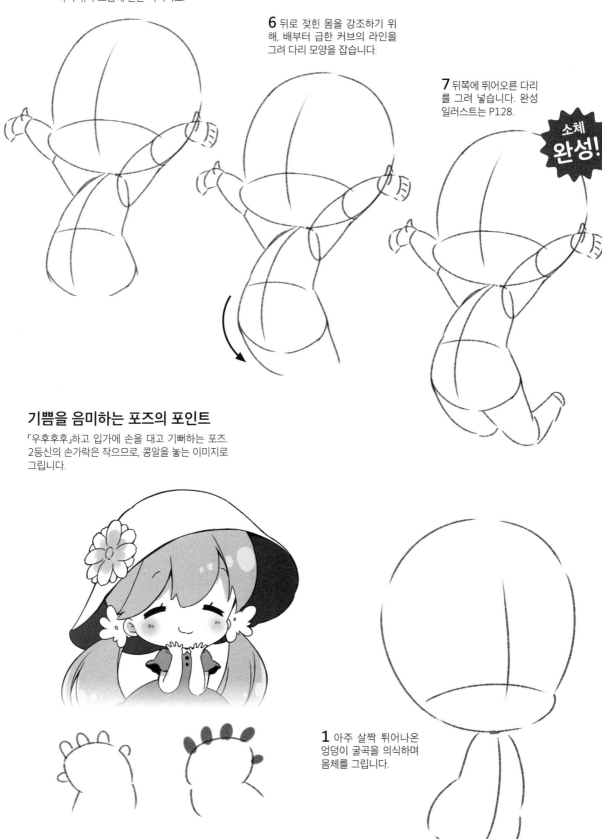

5 팔~손 모양을 그립니다. 단단한 원기둥을 가져다 붙이는 것이 아니라, 부드럽게 뻗는 이미지로.

6 뒤로 젖힌 몸을 강조하기 위해, 배부터 급한 커브의 라인을 그려 다리 모양을 잡습니다.

7 뒤쪽에 뛰어오른 다리를 그려 넣습니다. 완성 일러스트는 P128.

소체
완성!

기쁨을 음미하는 포즈의 포인트

「우후후후」하고 입가에 손을 대고 기뻐하는 포즈. 2등신의 손가락은 작으므로, 콩알을 놓는 이미지로 그립니다.

1 아주 살짝 튀어나온 엉덩이 굴곡을 의식하며 몸체를 그립니다.

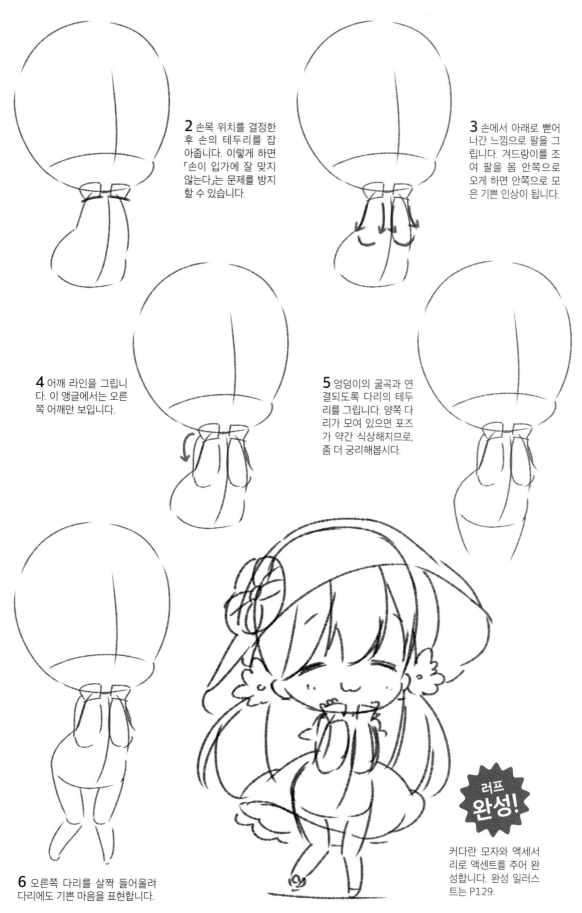

2 손목 위치를 결정한 후 손의 테두리를 잡아줍니다. 이렇게 하면 「손이 입가에 잘 맞지 않는다」는 문제를 방지할 수 있습니다.

3 손에서 아래로 뻗어나간 느낌으로 팔을 그립니다. 겨드랑이를 조여 팔을 몸 안쪽으로 오게 하면 안쪽으로 모은 기쁜 인상이 됩니다.

4 어깨 라인을 그립니다. 이 앵글에서는 오른쪽 어깨만 보입니다.

5 엉덩이의 굴곡과 연결되도록 다리의 테두리를 그립니다. 양쪽 다리가 모여 있으면 포즈가 약간 식상해지므로, 좀 더 궁리해봅시다.

6 오른쪽 다리를 살짝 들어올려 다리에도 기쁜 마음을 표현합니다.

러프
완성!

커다란 모자와 액세서리로 액센트를 주어 완성합니다. 완성 일러스트는 P129.

화난 기분을 표현하자… 「분노(怒)」

귀여운 미니 캐릭터도 화낼 때는 화낸다! 살짝 화가 나서 「흥흥!」하는 기분부터, 상대를 혼내는 「너 정말!」하는 기분까지, 다양한 표현을 모색해 봅시다.

> ### 강한 분노는 차분하고 무거운 포즈로 표현한다

예를 들어 허리에 손을 대고 우뚝 선 차분하고 무거운 포즈는 「정말로 화났다」는 느낌이 듭니다. 기쁨의 포즈와 똑같으면 분노가 가벼워보이므로, 어딘가 차분한 부분을 만드는 것이 요령입니다.

▶▶▶화나 보이는 묘사의 예

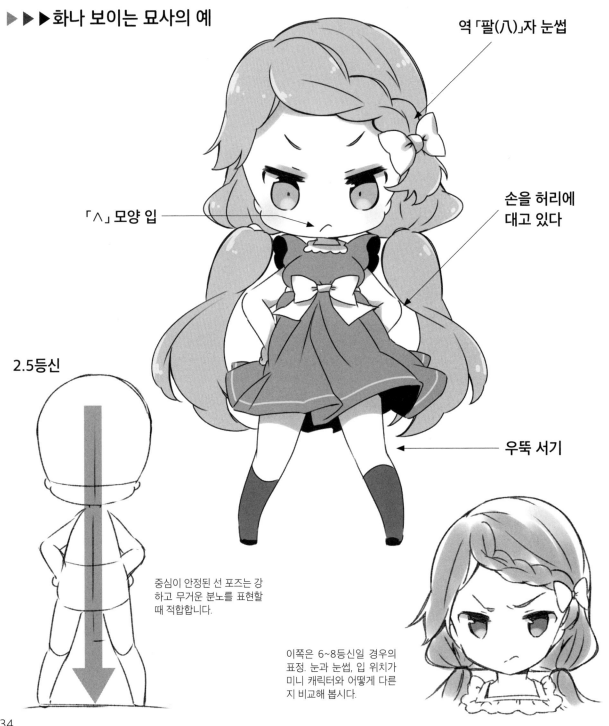

역 「팔(八)」자 눈썹

「∧」모양 입

손을 허리에 대고 있다

2.5등신

우뚝 서기

중심이 안정된 선 포즈는 강하고 무거운 분노를 표현할 때 적합합니다.

이쪽은 6~8등신일 경우의 표정. 눈과 눈썹, 입 위치가 미니 캐릭터와 어떻게 다른지 비교해 봅시다.

▶▶▶ 표정과 포즈의 베리에이션

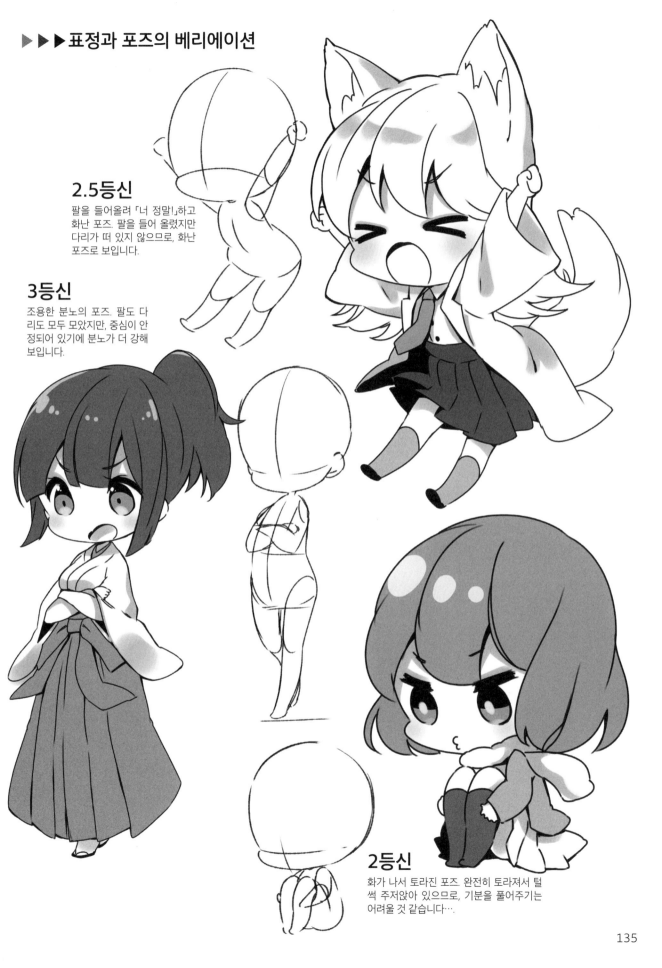

2.5등신
팔을 들어올려 「너 정말!」하고 화난 포즈. 팔을 들어 올렸지만 다리가 떠 있지 않으므로, 화난 포즈로 보입니다.

3등신
조용한 분노의 포즈. 팔도 다리도 모두 모았지만, 중심이 안정되어 있기에 분노가 더 강해 보입니다.

2등신
화가 나서 토라진 포즈. 완전히 토라져서 털썩 주저앉아 있으므로, 기분을 풀어주기는 어려울 것 같습니다….

특히 윤곽이나 눈동자의 데포르메 상태가
크게 변화합니다.

2등신

2.5등신

3등신

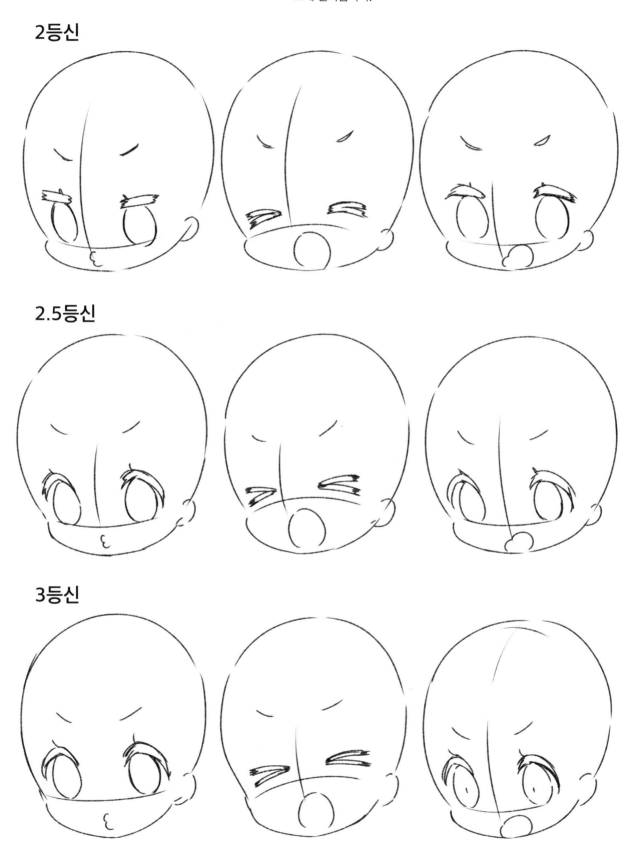

「분노」의 전신 포즈 그리기

▶▶▶팔짱을 끼고 화내는 포즈의 포인트

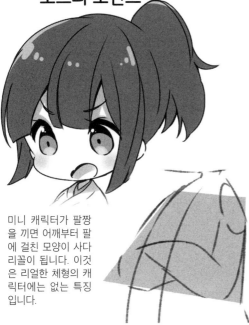

미니 캐릭터가 팔짱을 끼면 어깨부터 팔에 걸친 모양이 사다리꼴이 됩니다. 이것은 리얼한 체형의 캐릭터에는 없는 특징입니다.

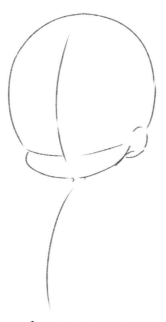

1 머리 부분을 그리고, 그 아래에 몸의 표면의 한 가운데를 나타내는 선(정중선)을 그립니다. 화낼 때는 고양이등이 되기 쉬우므로, 약간 젖혀진 느낌의 곡선으로 묘사합니다.

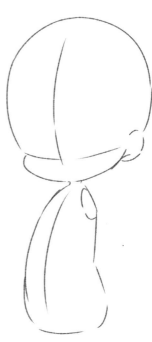

2 몸의 형태를 잡아갑니다. 마요네즈 튜브를 약간 휜 듯한 이미지. 왼팔의 연결 부분을 확인합니다.

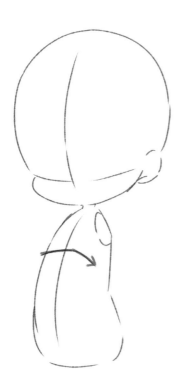

3 안쪽 팔의 테두리를 잡아둡니다. 앞쪽 팔이 가슴 쪽으로 가고, 손목이 휘어집니다.

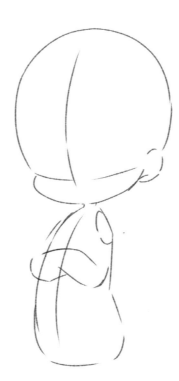

4 안쪽 팔과 앞쪽 팔이 겹치는 부분을 그립니다. 여기서는 아직 손끝은 그리지 않습니다.

5 어깨부터 팔에 걸쳐 사다리꼴이 되었는지를 확인합니다.

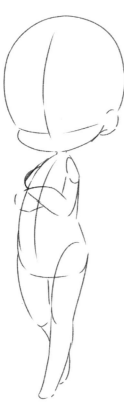

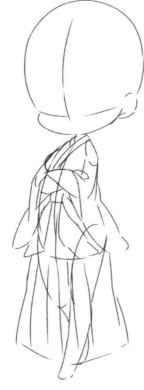

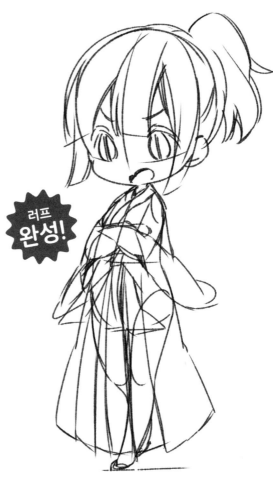

러프
완성!

6 엉덩이에서 자연스럽고 매끈하게 뻗어나가도록 다리를 그립니다. 다리를 모으고 있으면 조용하지만 강한 분노의 분위기가 나타납니다.

7 옷을 그립니다. 여기서는 기모노를 입었으므로, 팔 아래에는 소매의 천이 늘어지게 됩니다.

8 역 「팔(八)」 자가 된 눈썹으로 화난 기분을 더 강하게 표현합니다. 왼손은 팔짱을 낀 오른팔 안쪽에 숨겨져 있지만, 오른손은 밖으로 드러나므로 그려 넣습니다. 완성 일러스트는 P135.

▶▶▶무릎을 감싸고 토라진 포즈의 포인트

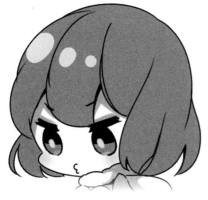

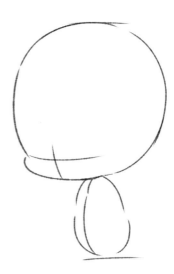

몸을 둥글게 만 분노의 포즈는 누군가를 혼낸다고 하기 보다는 안으로 삭히는 인상입니다. 손을 약간 굽혀서 무릎을 감싸 안은 듯한 느낌을 나타냅니다.

1 몸을 그리기 전에, 앉은지면 위치를 결정합니다. 이번에는 2등신 캐릭터를 그리므로, 0.6등신 정도의 기준점에 지면 라인을 그립니다.

2 몸을 둥글게 만 포즈이지만, 몸을 굽히지 않고 그대로 그립니다.

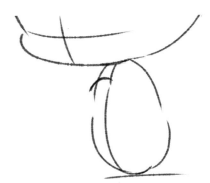

3 다리를 그리기 전에 무릎 위치를 결정합니다.

4 2등신의 다리는 무척 짧고, 그대로는 무릎을 굽힐 수 없습니다. 그림이 부자연스럽게 보이지 않을 정도로 길게 만들어 굽힌 것처럼 그립니다.

5 양쪽 무릎을 모으듯이 안쪽 다리도 그립니다.

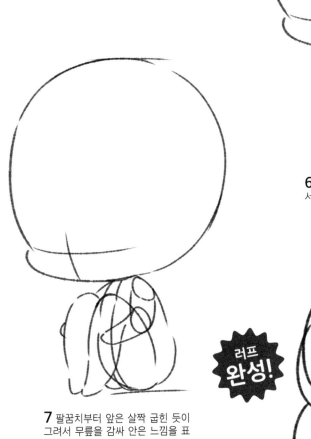

6 팔 연결 부분의 형태를 잡고, 거기서 팔꿈치까지 그립니다.

러프
완성!

7 팔꿈치부터 앞은 살짝 굽힌 듯이 그려서 무릎을 감싸 안은 느낌을 표현합니다.

옷과 머리카락을 그려 넣어 완성합니다. 몸은 둥글게 만들지 않았지만, 무릎을 안고 있기 때문에 토라진 분위기를 나타냅니다. 완성 일러스트는 P135.

슬픈 기분을 표현하자… 「슬픔(哀)」

괴로운 일을 겪어서 마음에 상처를 입었거나, 좋아하는 사람의 싸늘한 태도에 가슴이 찢어졌거나. 슬픔을 눈물로만 표현하지 말고 억누른 감정이 묻어나는 몸짓으로도 표현해 봅시다.

안쪽으로 파고드는 듯한 행동으로 슬픔을 표현하기

기쁜 기분과는 반대로, 슬픈 기분은 안쪽으로 향하는 동작으로 표현합니다.

▶▶▶슬픔이 전해지는 묘사의 예

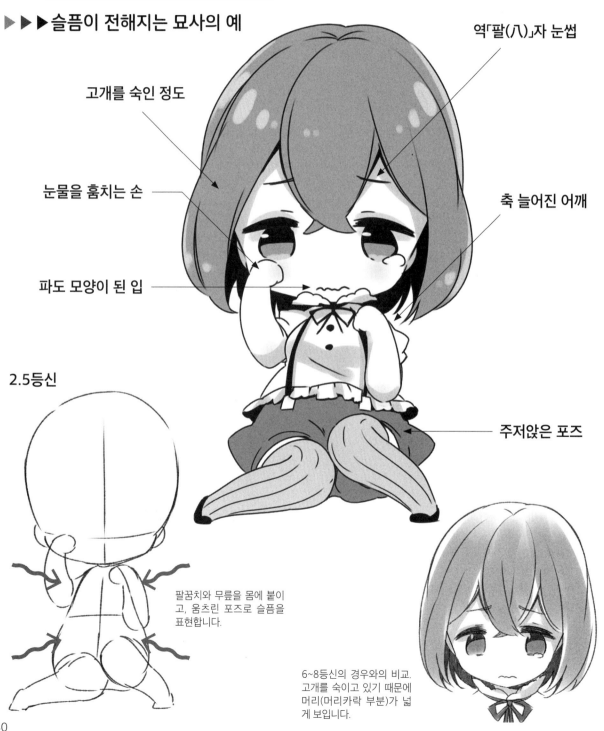

역「팔(八)」자 눈썹

고개를 숙인 정도

눈물을 훔치는 손

파도 모양이 된 입

축 늘어진 어깨

2.5등신

주저앉은 포즈

팔꿈치와 무릎을 몸에 붙이고, 움츠린 포즈로 슬픔을 표현합니다.

6~8등신의 경우와의 비교. 고개를 숙이고 있기 때문에 머리(머리카락 부분)가 넓게 보입니다.

140

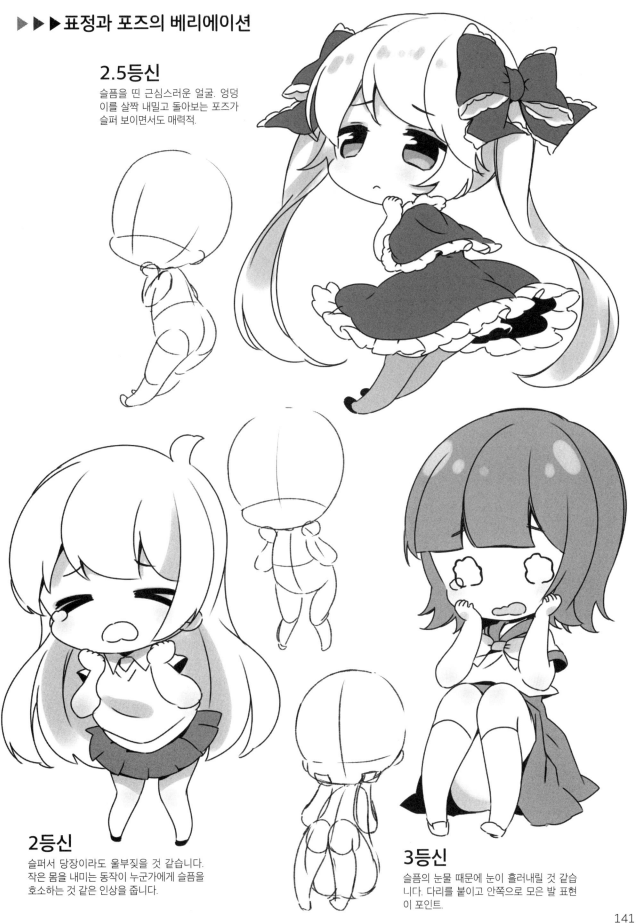

2.5등신

슬픔을 띤 근심스러운 얼굴. 엉덩
이를 살짝 내밀고 돌아보는 포즈가
슬퍼 보이면서도 매력적.

2등신

슬퍼서 당장이라도 울부짖을 것 같습니다.
작은 몸을 내미는 동작이 누군가에게 슬픔을
호소하는 것 같은 인상을 줍니다.

3등신

슬픔의 눈물 때문에 눈이 흘러내릴 것 같습니
다. 다리를 붙이고 안쪽으로 모은 발 표현
이 포인트.

141

2등신

2.5등신

3등신

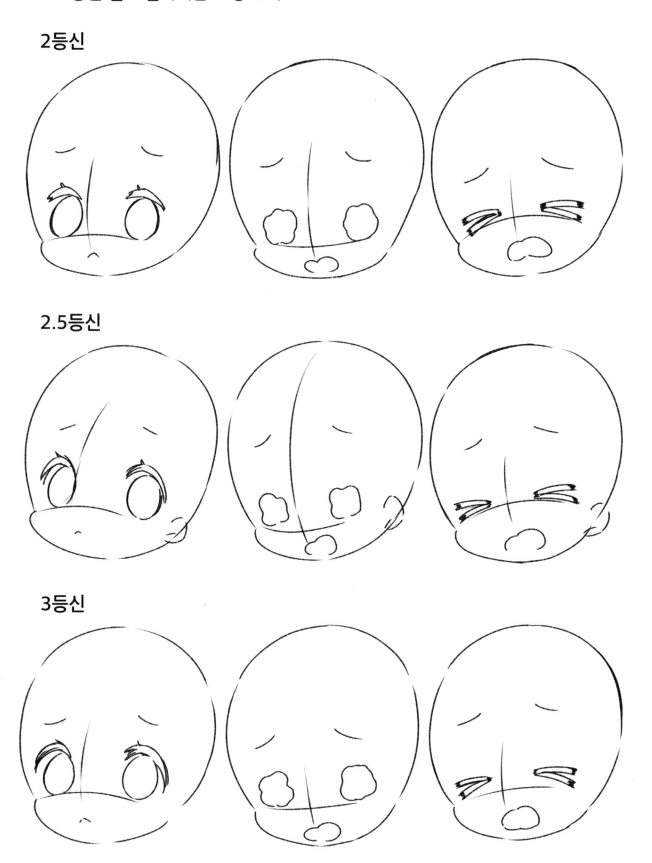

「슬픔」의 전신 포즈 그리기

▶▶▶움츠러들어 우는 포즈의 포인트

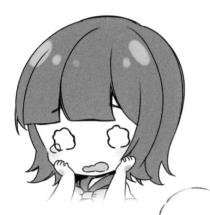

움츠러든 포즈를 그릴 때는 한 곳으로 모은 무릎을 기점으로 대체 적인 윤곽을 잡아나가 면 그리기 쉬워집니다.

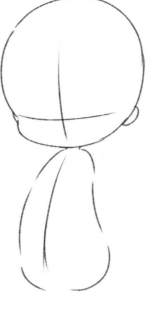

1 여기서는 3등신 캐릭터를 예 로 들어보겠습니다. 가라앉은 기 분을 표현하기 위해, 얼굴을 약 간 기울이고 몸을 그립니다.

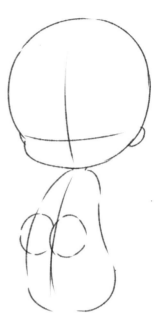

2 몸의 대체적인 테두리를 그리 고, 무릎 위치를 결정합니다. 무릎 이 모여 있으므로, 동그라미 2개 를 붙여서 무릎 관절로 삼습니다.

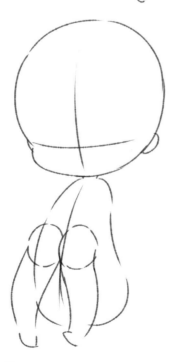

3 무릎 위치를 나타내는 동그라미 를 기점으로 해서 약간 안쪽으로 휘어진 느낌으로 다리를 그립니다.

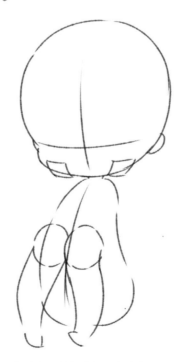

4 팔을 그리기 전에 손의 위치를 결정합니다. 얼굴을 감싸고 있는 두 손을 사각형 테두리로 그려 둡니다.

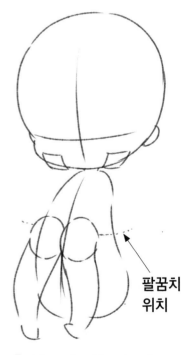

팔꿈치 위치

5 허리 부근에 곡선을 그리고, 이 곳을 팔꿈치 위치로 삼아 팔을 그 립니다.

143

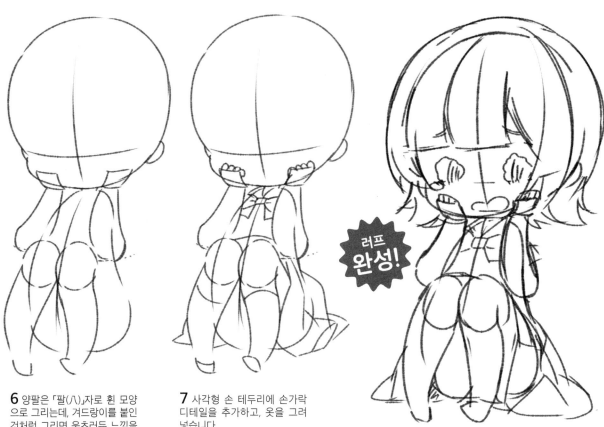

6 양팔은 「팔(八)」자로 휜 모양으로 그리는데, 겨드랑이를 붙인 것처럼 그리면 움츠러든 느낌을 나타낼 수 있습니다.

7 사각형 손 테두리에 손가락 디테일을 추가하고, 옷을 그려 넣습니다.

러프
완성!

8 표정과 머리카락을 추가해 완성합니다. 「팔(八)」자 눈썹과 극단적으로 데포르메한 눈을 그려 약간 개그틱한 슬픈 표현이 되었습니다. 완성 일러스트는 P141.

▶▶▶슬픔을 호소하는 포즈의 포인트

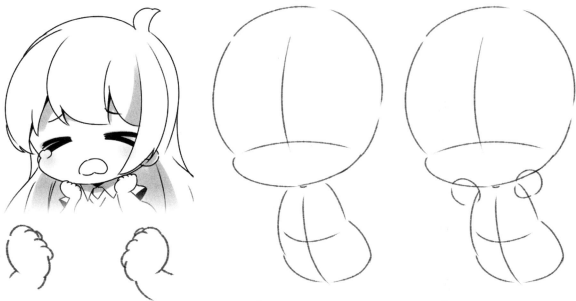

몸을 약간 앞으로 내밀면서 슬픔을 호소하는 포즈. 주먹을 쥐었지만 손가락을 생략하지 않고 그려서, 주먹을 꽉 쥔 느낌을 받을 수 있습니다.

1 엉덩이를 살짝 내민 포즈이므로, 약간 튀어나온 듯한 형태로 몸을 그립니다.

2 팔보다 먼저 손의 위치를 결정합니다. 동그라미로 주먹의 테두리를 잡아둡니다.

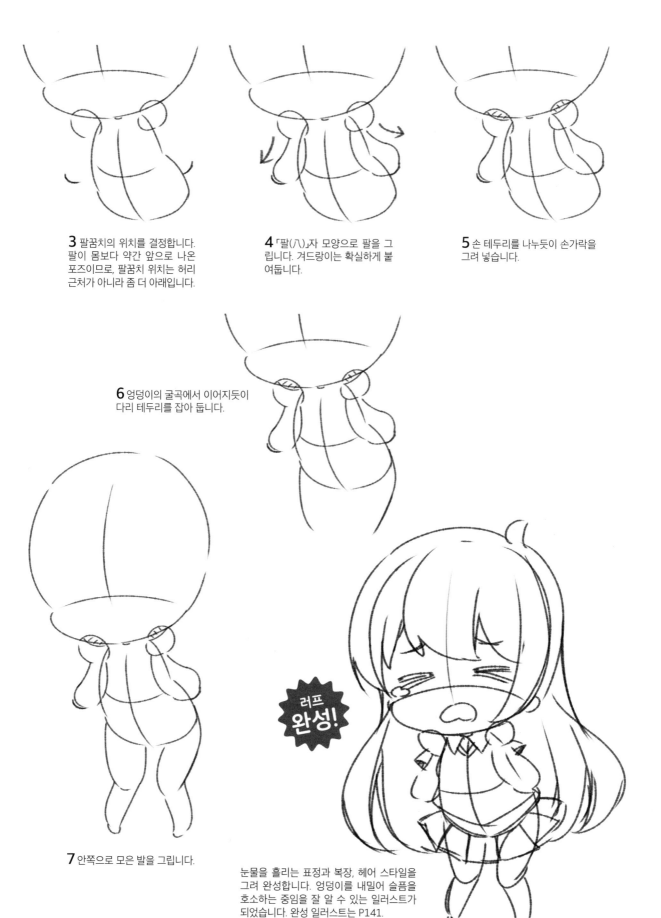

3 팔꿈치의 위치를 결정합니다. 팔이 몸보다 약간 앞으로 나온 포즈이므로, 팔꿈치 위치는 허리 근처가 아니라 좀 더 아래입니다.

4 「팔(八)」자 모양으로 팔을 그립니다. 겨드랑이는 확실하게 붙여둡니다.

5 손 테두리를 나누듯이 손가락을 그려 넣습니다.

6 엉덩이의 굴곡에서 이어지듯이 다리 테두리를 잡아 둡니다.

7 안쪽으로 모은 발을 그립니다.

러프 **완성!**

눈물을 흘리는 표정과 복장, 헤어 스타일을 그려 완성합니다. 엉덩이를 내밀어 슬픔을 호소하는 중임을 잘 알 수 있는 일러스트가 되었습니다. 완성 일러스트는 P141.

놀랐을 때의 기분을 표현하자… 「놀람(驚)」

생각지도 못한 것을 보고 놀라거나, 누군가의 행동에 당황하거나. 기뻐서 놀라거나 놀라다 못해
새파랗게 질려버린 경우 등, 다양한 패턴이 있습니다.

어떻게 놀랐는지를 표정으로 나타내기

어깨에 힘이 들어가거나, 눈썹이 올라가는 등 놀랐을
때의 몸의 반응이 포즈로 드러납니다. 그렇지만 어떻
게 놀랐는지를 표현하려면 표정이 중요합니다.

▶▶▶놀라 보이는 묘사의 예

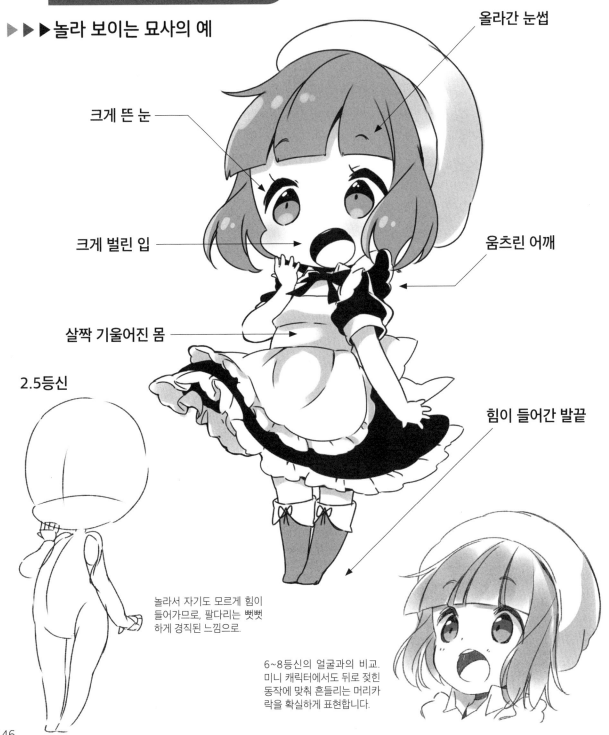

올라간 눈썹

크게 뜬 눈

크게 벌린 입

움츠린 어깨

살짝 기울어진 몸

2.5등신

힘이 들어간 발끝

놀라서 자기도 모르게 힘이
들어가므로, 팔다리는 뻣뻣
하게 경직된 느낌으로.

6~8등신의 얼굴과의 비교.
미니 캐릭터에서도 뒤로 젖힌
동작에 맞춰 흔들리는 머리카
락을 확실하게 표현합니다.

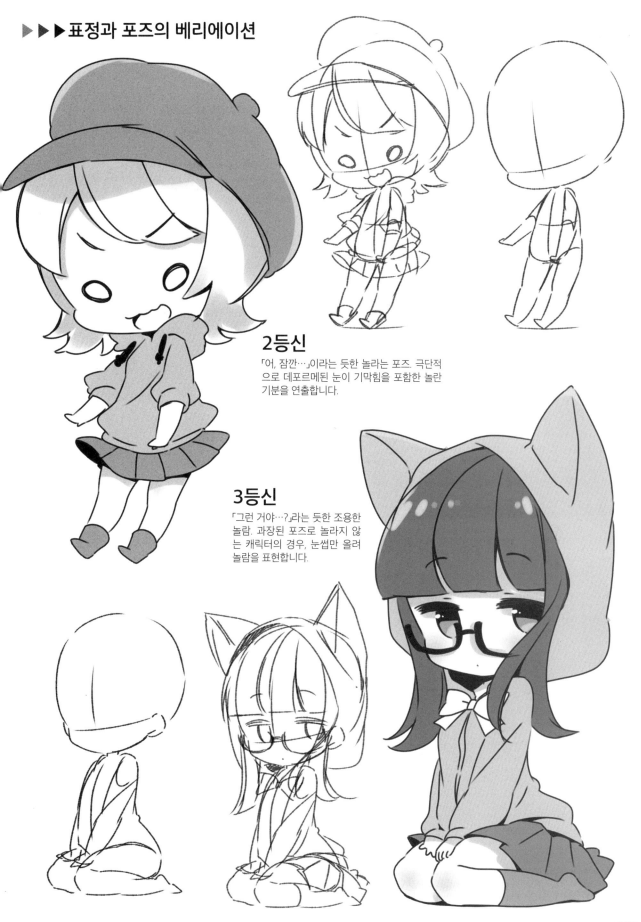

2등신

「어, 잠깐…」이라는 듯한 놀라는 포즈. 극단적
으로 데포르메된 눈이 기막힘을 포함한 놀란
기분을 연출합니다.

3등신

「그런 거야…?」라는 듯한 조용한
놀람. 과장된 포즈로 놀라지 않
는 캐릭터의 경우, 눈썹만 올려
놀람을 표현합니다.

부끄러울 때의 기분을 표현하자… 「부끄러움(照)」

칭찬을 받아 빨개지거나, 익숙하지 않은 복장을 부끄러워하거나, 좋아하는 사람과 눈을
마주치지 못하거나…. 이런 귀엽고도 깜찍한 부끄러움을 표정에 담아봅시다.

부끄러운 기분을 행동으로 표현하기

부끄러워하는 기분은 눈을 피하거나 얼굴을 숨기는 등의 동작으로 나타냅니다. 놀라면서 부끄러워하거나, 당혹스러워하면서 부끄러워하는 복잡한 기분은 긴장한 듯한 포즈와 표정으로 표현합니다.

▶▶▶부끄러워 보이는 표현의 예

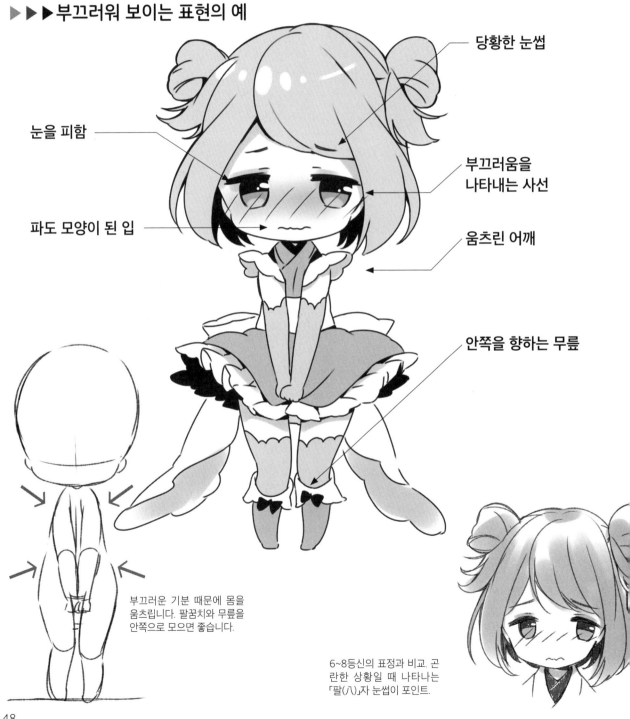

당황한 눈썹

눈을 피함

부끄러움을 나타내는 사선

파도 모양이 된 입

움츠린 어깨

안쪽을 향하는 무릎

부끄러운 기분 때문에 몸을 움츠립니다. 팔꿈치와 무릎을 안쪽으로 모으면 좋습니다.

6~8등신의 표정과 비교. 곤란한 상황일 때 나타나는 「팔(八)」자 눈썹이 포인트.

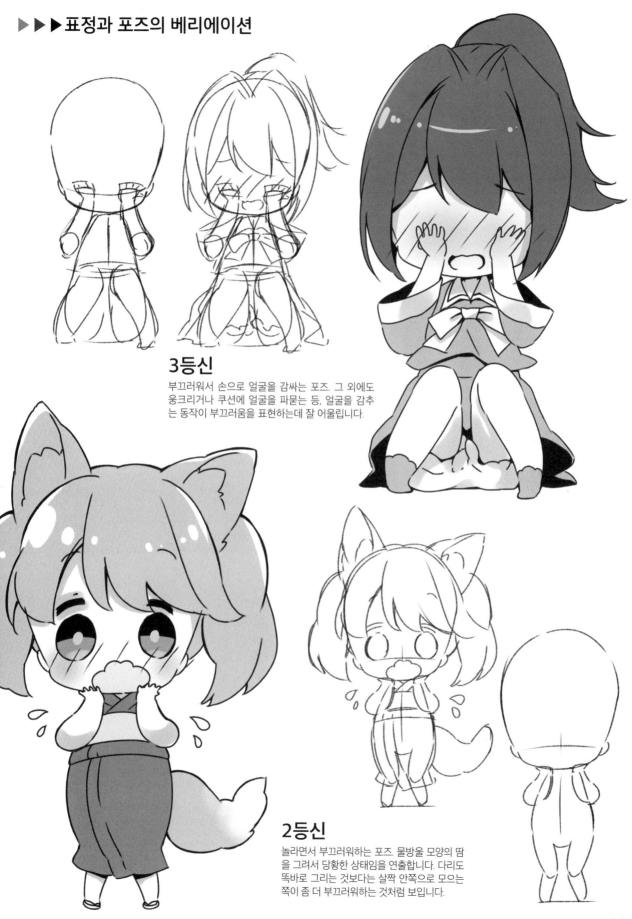

3등신

부끄러워서 손으로 얼굴을 감싸는 포즈. 그 외에도 웅크리거나 쿠션에 얼굴을 파묻는 등, 얼굴을 감추는 동작이 부끄러움을 표현하는데 잘 어울립니다.

2등신

놀라면서 부끄러워하는 포즈. 물방울 모양의 땀을 그려서 당황한 상태임을 연출합니다. 다리도 똑바로 그리는 것보다는 살짝 안쪽으로 모으는 쪽이 좀 더 부끄러워하는 것처럼 보입니다.

보여주는 방법을 연구해 더욱 스텝 업!

이 장에서는 캐릭터의 기분을 전달하기 위한 표정과 포즈 표현을 알아보았습니다.
여기에 약간의 응용을 더하면 일러스트나 굿즈 등에 더욱 잘 어울리는 그림이 됩니다.

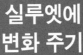

실루엣에 변화 주기

사람이나 물건의 외부 형태만을 딴 것을 실루엣이라 부릅니다. 실루엣을 변화시키면 그림 인상이 크게 달라 보입니다.

단순하게 서 있을 뿐인 포즈는 약간 평범하지만….

실루엣이 삼각형으로 넓어진 형태가 되도록 그리니 약간 편해 보이는 인상이 더해졌습니다.

커다란 아이템을 같이 그려 실루엣에 변화를 주는 것도 좋을 것입니다.

스커트로 삼각 실루엣을 만드는 것도 가능합니다. 마찬가지로 서 있을 뿐이지만, 캐릭터가 더욱 매력적으로 보이죠.

머리카락을 볼륨 업시켜 실루엣을 변화시키는 것도 좋습니다.

동그라미나 사각형으로 마무리하기

이 장에서 배운 감정 표현 테크닉을 사용하다보면, 포즈에 따라서는 완성되었다는 느낌이 들지 않는 경우도 있을 겁니다. 그럴 때에는 동그라미나 사각형으로 둘레를 둘러주면 일러스트, 굿즈 어디에나 잘 어울리는 완성된 그림이 됩니다.

팔다리를 바깥쪽으로 벌려 활기가 넘쳐 보이는 포즈. 문자로 원을 그려 감싸면 굿 즈나 아이콘 같은 느낌으로 마무리할 수 있습니다.

주변을 둥글게 감싸는 듯 한 느낌으로 도형을 그려 넣는 것도 멋집니다.

배경에 물방울무늬를 배치 한 예. 움직임이 적은 포즈 라도 팝한 분위기가 됩니다.

사각형 병에 담은 예. 모 아서 늘어놓고 싶어지 는 귀여움이 있습니다.

배경에 사각형 점선을 그리기만 해도 마무리가 지어진 느낌이 듭니다.

다양한 만화 기호

캐릭터의 감정을 표현할 때는 표정이나 포즈를 잡는 것 이외에도, 「만화 기호」를 그리는 방법이 있습니다. 누구나 아는 기호나 도형을 더해 다양한 기분을 표현할 수 있습니다.

기쁨&긍정적

활발한 분위기의 만화 기호

하트 마크는 호의를 느끼게 합니다.

뭔가를 눈치 챈 듯한 표현.

반짝반짝 빛나는 느낌.

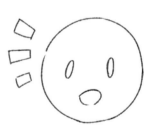

명랑하게 말을 거는 이미지.

분노&네거티브

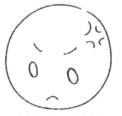

이마에 떠오른 혈관은 화가 났음을 나타내는 전통적인 표현.

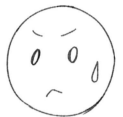

땀방울을 그리면 초조한 느낌.

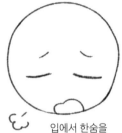

입에서 한숨을 내쉬는 표현.

화를 억누르는 듯한 느낌.

이마에 세로 선을 그리면 창백함을 표시!

생각대로 되지 않아 유감스러운 느낌.

기타

생각지도 못한 일 때문에 깜짝!

얼굴에 사선을 그리면 부끄러워하는 느낌.

「Z」를 연달아 써두면 잠이 든 얼굴로.

기력이 흐물흐물 밖으로 빠져나가 탈력한 듯한 이미지.

실천편
펜을 들고
그려보자!

그 어떤 그림 그리는 테크닉도 실제로
그려보지 않으면 의미가 없다! 이 장
에서는 저자가 실제로 미니 캐릭터를
그리는 모습을 소개합니다. 여러분도
부디 펜을 들어, 실제로 손을 움직여
보십시오. 새하얀 종이 위에 미니 캐
릭터가 탄생하고 움직이는 즐거움을
느껴보시기 바랍니다.

2.5등신 캐릭터 그리기 ❶ 수영복 차림의 포즈

우선 기본이 되는 2.5등신 캐릭터를 그려 봅시다. 여기서는 명랑한 수영복
차림의 여자아이를 그리겠습니다.

Point1 몸의 라인이 보이는 수영복 차림

수영복 차림의 여자아이는 몸의 라인이 잘 보이기 때문에,
옷으로 숨길 수가 없습니다. 옷을 그리기 전에 기본이 되는
소체를 확실하게 그리는 것이 중요합니다.

Point2 앞으로 내민 팔

왼팔은 앞으로 내밀고 있으므로, 길이가 극단적으로 짧게 보
입니다. 처음에 손바닥을 그리고, 거기서부터 팔을 그리면
모양 잡기가 쉽습니다.

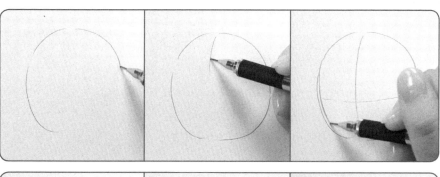

원을 그리고, 얼굴 한가운데
를 지나는 선을 그립니다.

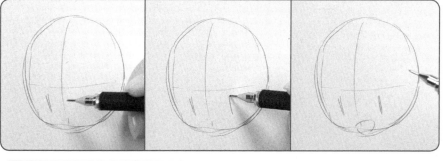

얼굴의 절반보다 아래쪽에
눈 테두리를 잡아둡니다. 얼
굴이 아주 약간 기울어져 있
으므로, 눈 테두리도 대각선
이 됩니다.

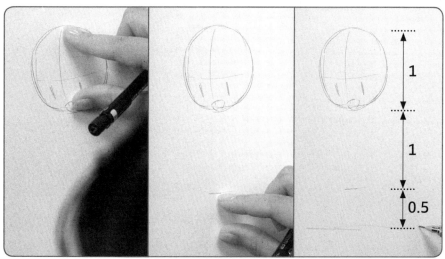

1

1

0.5

얼굴 하나 분의 길이를 손가
락으로 재서, 지면이 될 가
로선을 그립니다.

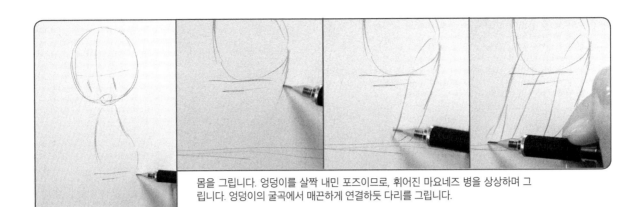

몸을 그립니다. 엉덩이를 살짝 내민 포즈이므로, 휘어진 마요네즈 병을 상상하며 그립니다. 엉덩이의 굴곡에서 매끈하게 연결하듯 다리를 그립니다.

이번 그림의 중요 포인트. 팔 연결 부분의 형태를 잡은 후, 팔을 그리기 전에 손바닥 위치를 결정합니다.

하박

상박

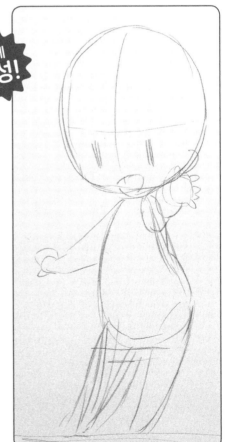

소체 **완성!**

각도상 굉장히 짧게 보이는 팔을 그립니다. 안쪽에 있는 것이 더 짧아 보이기 때문에, 상박보다 하박을 조금 길게 그리는 것이 요령입니다.

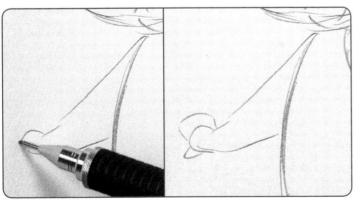

안쪽 팔은 손목 부분에서 휘어지듯 그려서 포즈에 생동감을 부여합니다. 전체를 다듬어 소체를 완성합니다.

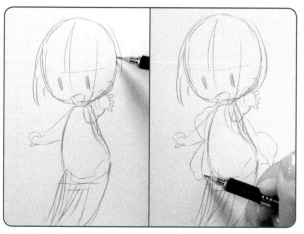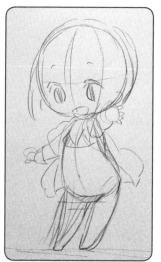

머리카락과 옷을 그려 넣습니다. 수영복 위에 걸친 겉옷은 피부에 딱 붙이지 말고, 펄럭이며 움직이는 모습을 그리면 더 활발한 분위기가 됩니다.

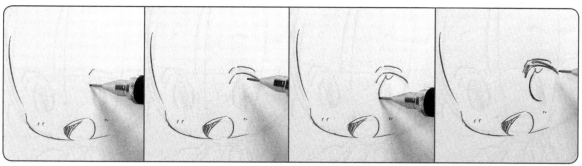

지금까지 그린 테두리 위에 새로운 종이를 대고, 얼굴과 표정을 그려 나갑니다. 눈은 위쪽 눈꺼풀의 눈초리부터. 밑그림을 따라 그리는 것이 아니라, 새로운 표정을 만든다는 생각으로 그립니다.

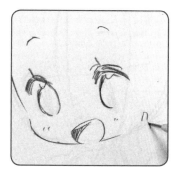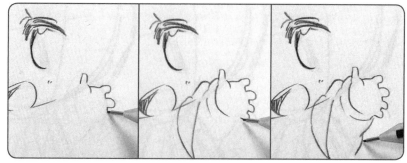

표정을 그려 넣었다면 가장 앞으로 나온 손을 제일 먼저 그립니다. 크게 벌린 손가락이 캐릭터의 밝은 성격과 기분을 나타냅니다.

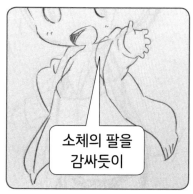

소체의 팔을 감싸듯이

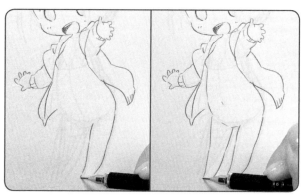

팔에 걸친 겉옷 라인은 입체감을 살리기 위해 매우 중요합니다. 밑그림의 팔 모양을 감싸듯이 겉옷을 그리고, 하반신의 형태도 잡아 나갑니다.

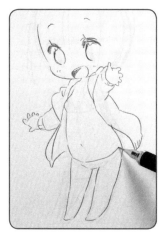

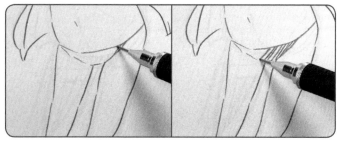

비키니 팬츠는 겉옷과 다르게 몸에 딱 붙도록 그립니다.

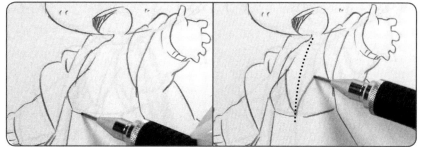

미니 캐릭터라도 가슴이 부푼 것은 확실히 알 수 있도록 그립니다. 정중선(몸 표면의 한가운데를 지나는 선)의 좌우에 밸런스가 맞도록 비키니 천을 그립니다.

머리카락은 바깥부터가 아니라,
윤곽에 걸치는 부분부터 다발로
그려나갑니다.

완성!

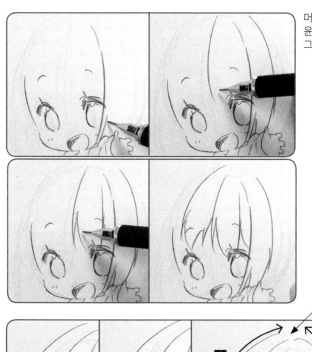

가마에서 시작되는 머리카락의 흐름을 생각하며 형태를 잡아나갑니다. **1**은 머리 모양을 감싸는 머리카락 부분, **2**는 머리 형태에서 떨어져 흘러내리는 머리카락 부분입니다. 2단으로 나누어 그려서 부드러운 머리카락의 흐름을 연출합니다.

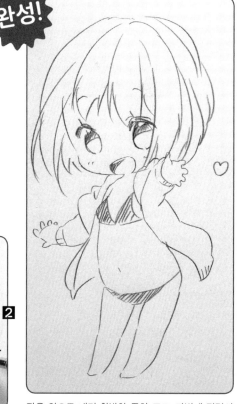

팔을 앞으로 내민 활발한 듯한 포즈, 가볍게 펄럭이는 겉옷, 부드럽게 흔들리는 머리카락…. 이런 요소들이 조합되어 여자아이의 밝은 매력이 더욱 잘 전해지는 일러스트가 되었습니다.

2.5등신 캐릭터 그리기 ❷ 돌아보는 포즈

미니 캐릭터는 몸을 별로 움직일 수 없을 것 같지만, 그리는 방법에 따라서는 다채로운
포즈를 취할 수 있습니다. 여기에서는 몸을 비틀어 돌아보는 포즈를 그려 봅시다.

Point1 목의 움직임으로 돌아보는 표현

리얼한 인체는 어깨나 허리를 움직여 돌아보지만, 미니 캐릭
터의 몸은 거의 비틀 수가 없습니다. 그런 만큼 목을 크게 움
직여 돌아보는 포즈를 표현합니다.

Point2 머리와 몸의 밸런스를 신경 쓰자

똑바로 서서 돌아보는 것보다, 엉덩이를 살짝 내미는 등의
포즈를 취하면 귀여움이 증가합니다. 반면, 머리와 몸의 밸
런스가 무너지기 쉬우므로, 러프나 소체 단계에서 제대로 밸
런스를 잡은 후 세부를 그려 나갑니다.

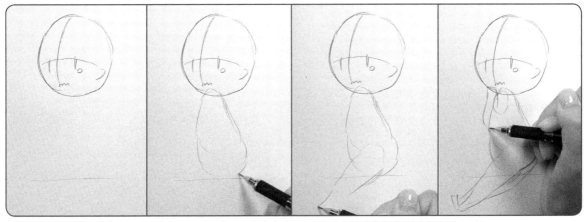

머리 부분을 그리고, 그 아래에 몸의 대략적인 테두리를 잡아 둡니다. 목을 돌려 돌아보는 것을
표현하므로, 몸은 거의 비틀지 않습니다. 마요네즈 용기를 비트는 상상은 하지 않아도 됩니다.

속옷(속바지)을 그리고, 볼륨감이 있는 스커트의 형태를 잡습니다… 만, 아무래도 밸런스
가 이상합니다. 몸과 다리가 길고, 멍청한 느낌이 되어버리고 말았습니다.

일단 지우고 몸의 밸런스를 다시 잡습니다.

 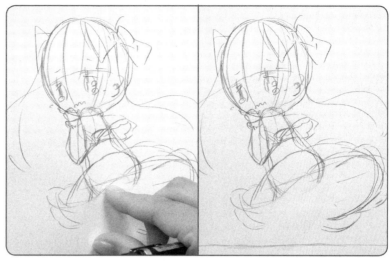

다시 한 번 밸런스를 확인합니다. 2.5등신의 경우, 몸길이는 1등신 분량보다 짧습니다.

가랑이~다리 길이를 확인합니다. 0.6등신 정도의 길이로 그립니다. 대각선이 된 다리가 닿는 장소에 지면을 그립니다.

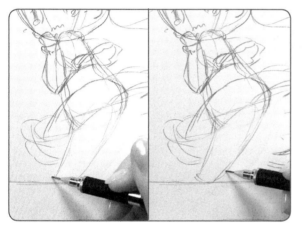 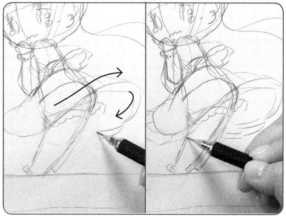

엉덩이를 내밀고 있으므로, 「>」 모양이 되도록 몸~발끝까지의 형태를 잡아둡니다.

스커트 자락은 펄럭 나부끼는 모습을 완만한 곡선으로 그리고, 레이스 모양을 살짝 그려 둡니다.

밑그림 완성!

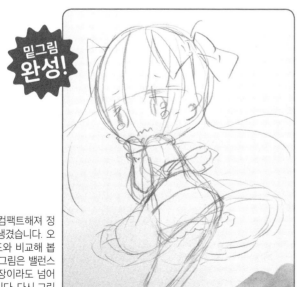

Before

몸과 다리가 컴팩트해져 정돈된 느낌이 생겼습니다. 오른쪽의 실패도와 비교해 봅시다. 오른쪽 그림은 밸런스가 나빠서 당장이라도 넘어질 것만 같습니다. 다시 그린 그림은 밸런스가 좋고, 엉덩이도 통통해 귀엽습니다.

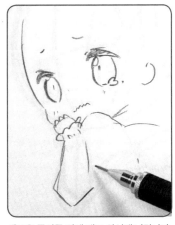

새로운 종이를 위에 대고 완성해 나갑니다.
몸의 파츠 중에서 앞쪽에 있는 손, 팔, 어깨
를 먼저 그립니다.

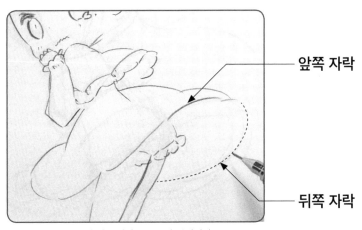

앞쪽 자락

뒤쪽 자락

스커트도 가장 앞쪽에 있는 자락 부분부터 그립니다.

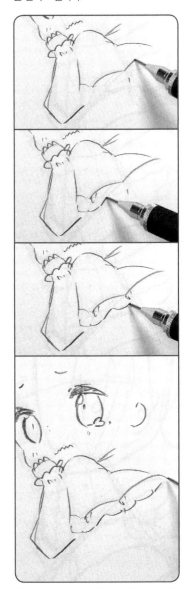

어깨를 덮은 케이프 형태의 옷을 그립니다.
천이 몸에서 살짝 떠 있는 듯한 형태를 잡
고, 자락의 프릴을 그려 넣습니다.

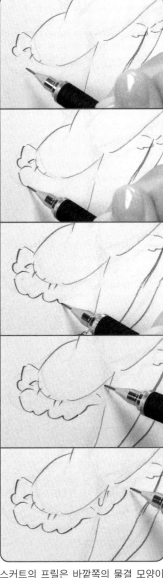

스커트의 프릴은 바깥쪽의 물결 모양이
된 부분의 형태를 잡은 후 안쪽의 주름을
그려 넣습니다.

스커트가 뒤집힌 부분은 프릴의 가장자리도
깔끔하게 연결되도록 신경 써야 합니다.

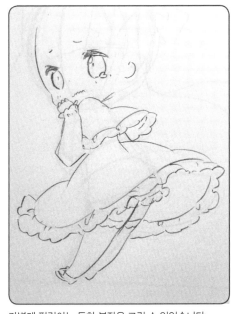

가볍게 펄럭이는 듯한 복장을 그릴 수 있었습니다.

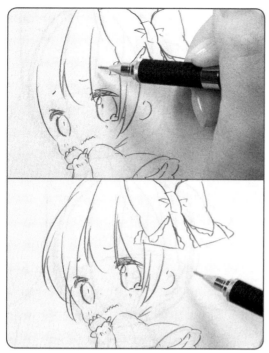

얼굴과 머리카락을 그려 넣습니다. 가장
앞에 있는 리본을 먼저 그린 후, 앞머리의
흐름을 만듭니다.「>」모양 포즈에 맞춰,
약간 왼쪽으로 흘러내리듯이.

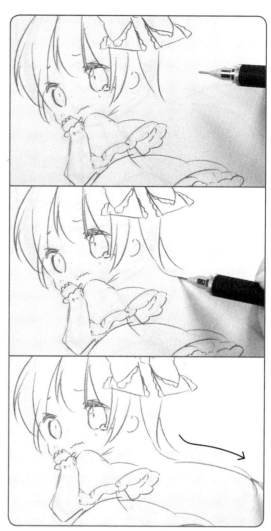

트윈 테일에도 움직임을 추가합니다. 도중에 뒤집어지도록, 바깥
쪽을 향해 크게 펜을 움직입니다.

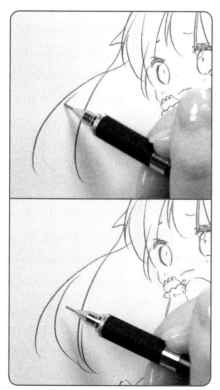

반대쪽 트윈 테일은 머리카락 끝을 얇은 다발과 굵
은 다발로 나누어 표정을 줍니다. 눈물을 글썽이면
서도 미니 캐릭터다운 사랑스러움을 지닌 소녀를
그려냈습니다.

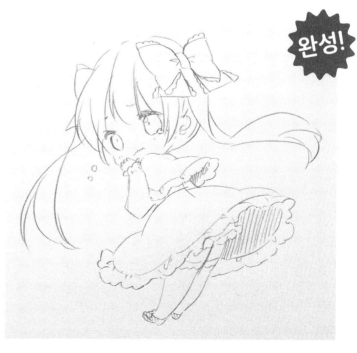

완성!

2등신 캐릭터 그리기 ❶ 유카타 차림의 선 포즈

가장 데포르메가 심한 2등신. 우선 서 있는 포즈부터 그려봅시다. 여기서는 동물 귀와 유카타(일본에서 목욕한 다음이나 여름철에 입는 옷)라는 아이템으로 개성을 연출합니다.

Point1 | 개성적인 파츠의 밸런스

동물 귀는 개성넘치는 파츠이므로 크게 강조해 그립니다. 단, 2등신 캐릭터는 몸이 작으므로 그대로는 머리가 너무 무거울 것 같습니다. 커다란 꼬리를 같이 그려서 밸런스를 잡습니다.

Point2 | 유카타의 데포르메

유카타 차림을 2등신 캐릭터의 체형에 맞춰 데포르메합니다. 허리띠를 굉장히 높은 위치에서 매거나, 자락 부분을 살짝 부풀게 그리는 등, 실제 유카타와는 다른 디테일을 추가합니다.

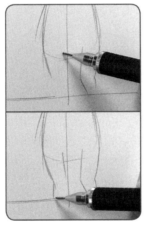
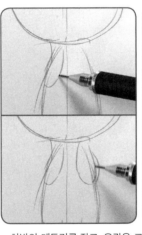

머리의 테두리가 될 원을 그리고, 1등신분 아래에 지면이 될 선을 그립니다. 「팔(八)」자로 상반신 형태를 잡고, 거기서 안쪽으로 모은 다리를 그립니다.

하박의 테두리를 잡고, 윤곽을 그립니다. 2등신 캐릭터의 턱은 가장 눌려 있음을 의식해 접시처럼 완만하게 그립니다.

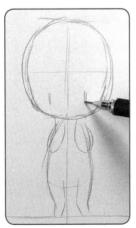
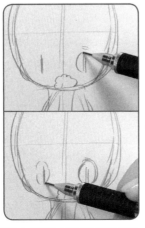
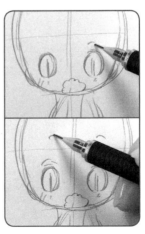
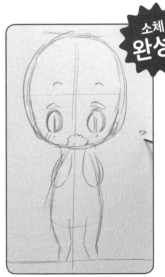

눈 위치를 결정합니다. 눈동자와 위쪽 눈꺼풀을 살짝 떨어트려 그리면 놀란 듯한 눈이 됩니다. 눈동자는 그만큼 작게 묘사합니다.

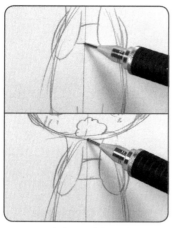

유카타를 그립니다. 허리띠는 리얼 캐릭터보다 상당히 위에 위치하도록. 유카타의 끝자락을 부풀려주면 둥근 몸이 강조되어 데포르메다운 귀여움을 표현할 수 있습니다.

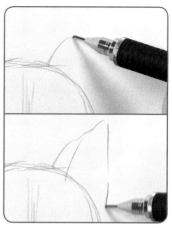

차밍 포인트인 귀를 크게 그립니다(귀는 등신 계산에 포함하지 않습니다).

가마

얇은 다발

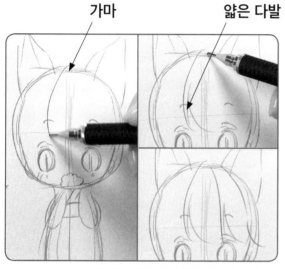

머리 정수리의 가마에서 앞머리가 뻗어나가듯 그립니다. 크게 3 다발로 나누고, 살짝 얇은 다발을 추가합니다.

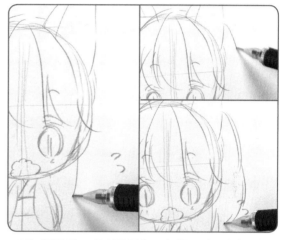

트윈 테일은 둥그스름 부푼 형태로. 바깥쪽 모양을 미리 결정한 후 머리카락 끝을 그립니다.

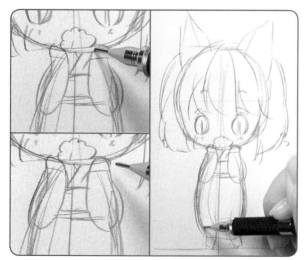

손끝은 살짝 바깥쪽으로 휘어지게 그려 뺨을 감싸고 있는 모습을 표현합니다. 통통한 몸 라인도 정돈합니다.

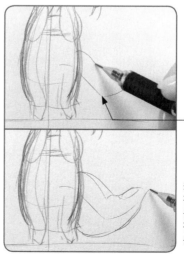

중심축

커다란 귀와 밸런스를 잡기 위해, 커다란 꼬리를 그립니다. 중심축을 잡은 후에 바깥쪽 형태를 그립니다.

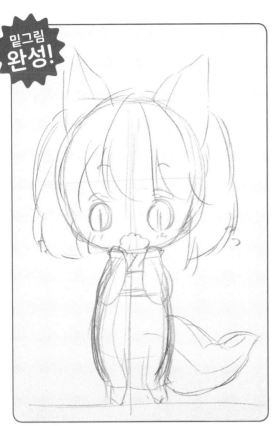

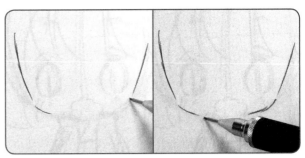

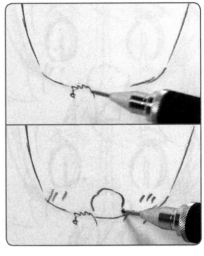

윤곽 형태를 결정하고, 뺨을 감싼 손을 그립니다. 멍한 입과 빨개진 볼로, 만면에 웃음을 띤 모습과는 다른 뉘앙스의 기쁨을 표현합니다.

전신의 밑그림 완성. 위에 새 종이를 대고, 밑그림을 보면서 세부를 그려 넣습니다.

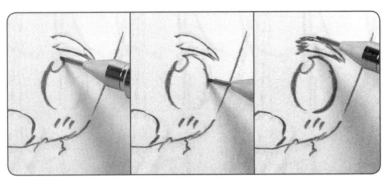

위쪽 눈꺼풀을 그린 후 눈동자를 그려 넣습니다. 눈꺼풀은 직선에 아주 가까운 곡선으로. 살짝 떨어진 「팔(八)」자를 의식해 그립니다.

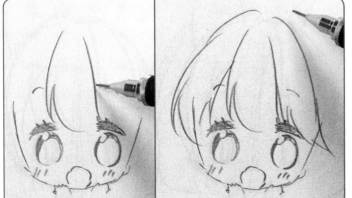

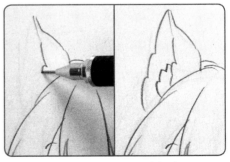

앞머리는 부드러운 곡선으로 풍성하게. 귀는 곡선을 연결해 그려 푹신푹신한 털의 뉘앙스를 나타냈습니다.

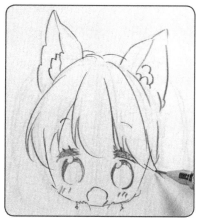

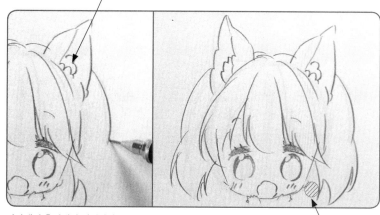

매듭은 이 부근

공간

가마에서 흘러내린 머리카락 형태를 다 그렸다면, 귀 뒤쪽의 매듭에서 흘러내리는 트윈 테일을 그립니다. 뺨과의 사이에 공간이 있는 것이 포인트. 머리카락 다발이 놀라움을 드러내는 표정에 맞춰 화악 펼쳐지는 것처럼 보입니다.

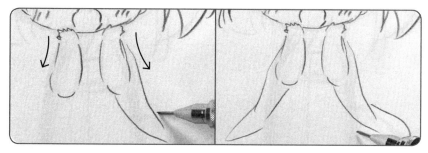

팔은 살짝 바깥쪽으로 휘게 그리는 것이 중요합니다. 유카타의 소매도 바깥쪽으로 넓게 표정을 부여합니다.

완성!

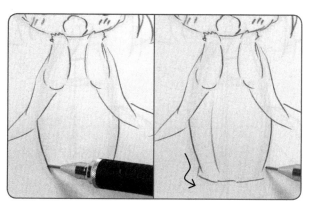

유카타 자락을 살짝 부풀립니다. 미니 캐릭터다운 데포르메 표현의 중요한 포인트입니다.

샌들 끈

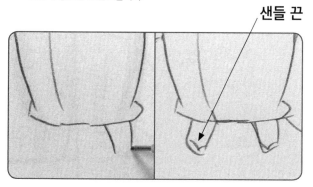

유카타 끝자락에서 발끝이 살짝 드러납니다. 구두가 아니라 샌들이므로 끈을 추가합니다.

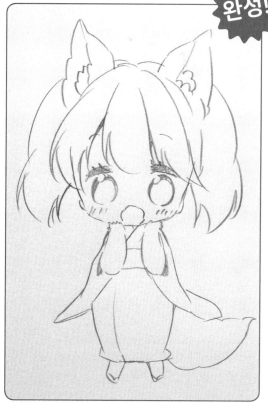

살짝 놀라서 부끄러워하는 표정의, 푹신푹신한 귀와 꼬리, 트윈 테일이 잘 어울리는 일러스트로 완성되었습니다.

2등신 캐릭터 그리기 ❷ 웅크린 포즈

2등신 캐릭터는 몸이 작아서 몸을 둥글게 말고 웅크리는 포즈는 하기 어려울 것처럼 보입니다. 하지만 몸과 팔다리가 겹치는 부분을 잘 파악하면 웅크려서 작아진 포즈도 그릴 수 있습니다.

Point1 ｜ 몸을 둥글게 말았을 때의 변화

몸을 둥글게 말면 등이 둥글어지고, 어깨는 앞으로 나오고, 목은 살짝 움츠린 느낌이 됩니다. 목이 보이지 않는 미니 캐릭터라 해도, 머리 위치를 앞으로 내밀어 움츠린 느낌을 표현하는 등 변화를 어떻게 나타낼 것인지를 생각하며 그립니다.

Point2 ｜ 팔다리 길이의 조정

2등신 인형이나 피규어를 움직여보면 알 수 있을 테지만, 2등신 캐릭터의 팔다리 길이로는 무릎을 감싸 안는 것은 어렵습니다. 실제 길이보다 약간 길게, 그럼에도 자연스러워 보이도록 데포르메해 그립니다.

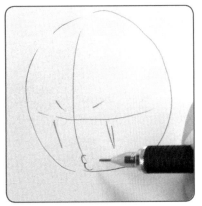

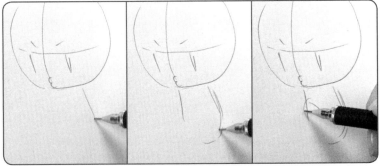

머리 테두리를 잡고, 그 아래에 0.6등신 정도의 사이즈로 몸을 그립니다. 목이 살짝 앞으로 나와 보이도록, 머리 바로 아래가 아니라 약간 뒤쪽에 몸 형태를 잡는 것이 요령입니다.

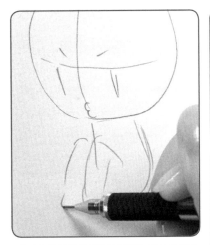

맨 처음 무릎의 위치를 결정하고, 거기서 뻗어 나오듯 다리를 그립니다. 원래 2등신 캐릭터의 다리는 0.4등신 정도일 뿐이지만, 이 포즈에서는 자연스럽게 보이는 범위에서 길게 데포르메합니다.

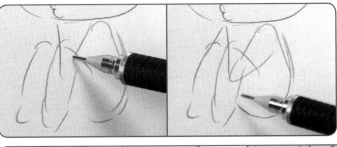

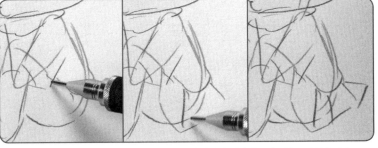

다리에 비해 짧은 손을 그리고, 허벅지의 곡선에 맞춰 젖혀진 스커트를 그려 넣습니다.

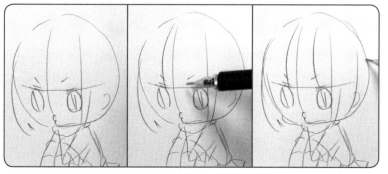

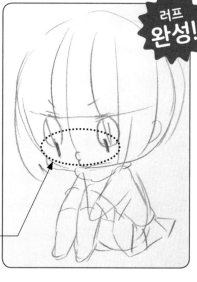

머리카락 형태를 대충 그려 둡니다. 여기서 일단 얼굴 상태를 보고, 「토라진 인상이 덜하다」는 것을 깨달았습니다. 그래서 눈의 위치를 조정해 아래로 향하게 해 토라진 느낌을 강조하기로 했습니다.

눈을 아래로 내렸다

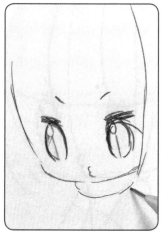

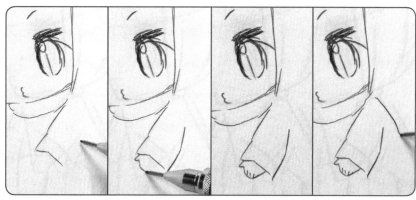

여기까지 그린 테두리 위에 새로운 종이를 대고, 세부를 그려 넣습니다. 손은 전체 형태를 잡은 후, 나누듯이 선을 추가해 손가락을 표현합니다.

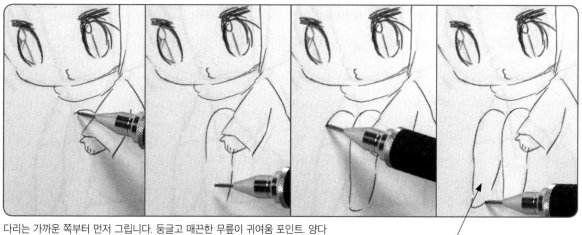

다리는 가까운 쪽부터 먼저 그립니다. 둥글고 매끈한 무릎이 귀여움 포인트. 양다 리를 꼭 나란히 그릴 필요 없이 살짝 변화를 주자. 그것만으로도 다양한 느낌을 연 출할 수 있다.

모으지 않음

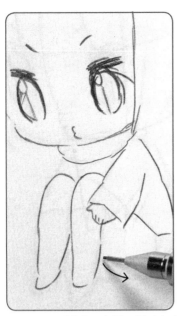

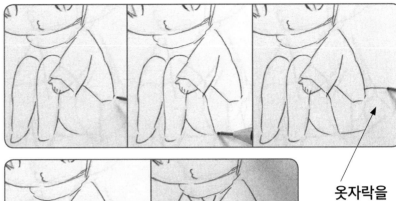

옷자락을
바깥쪽으로

탱탱하고 귀여운 허벅지와 거기에 걸쳐져 있는 스커트를 그립니다. 스커트의 옷자락은 엉덩이
아래로 말려들어가게 하는 것보다 바깥쪽으로 나오게 그리는 편이 더 스커트처럼 보입니다.

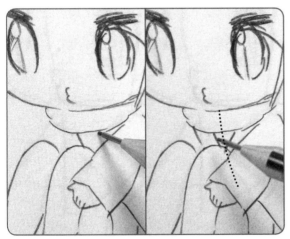

러프의 정중선(몸 표면의 중심을 지나는 선)을 향해
옷의 옷깃을 그립니다.

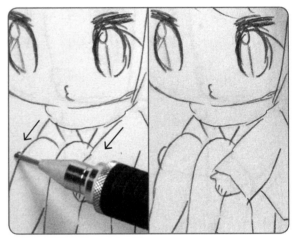

앞쪽 팔과 같은 각도가 되도록 안쪽 팔을 그립니다.
무릎에 댄 손은 살짝 둥근 선을 그리는 정도로.

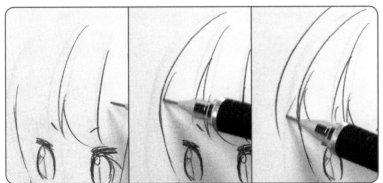

머리의 곡선을 염두에 두고 머리카락을 그립니다. 2등
신 캐릭터이므로, 머리카락 다발은 너무 세세하게 나누
지 않는 쪽이 더 잘 어울립니다.

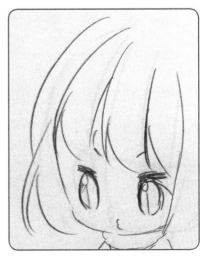

가마에서의 흐름

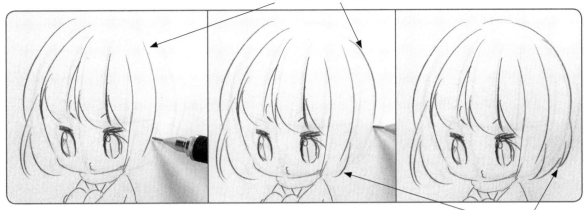

가마를 중심으로 한 머리카락의 흐름과 머리카락 끝에서의 흐름은 나눠서 그립니다.

머리카락 끝에서의 흐름

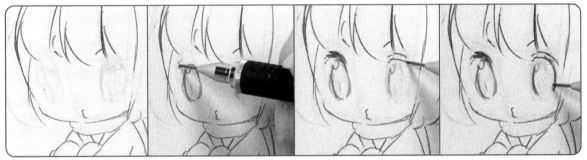

살짝 차가운 표정이 되었으므로, 눈을 다시 그립니다. 눈동자 형태는 거의 같게, 위쪽 눈꺼풀을 곡선으로 그려 크게 뜬 눈으로 바꾸었습니다.

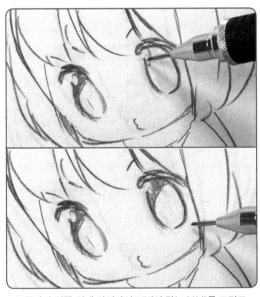

눈동자의 왼쪽 위에 하이라이트(빛이 닿는 부분)를 그리고, 그림자가 지는 부분을 칠해 둡니다.

차가운 느낌의 눈을 크게 뜬 눈으로 바꾸어, 토라지긴 했지만 사랑스러움도 있는 포즈 일러스트가 완성되었습니다.

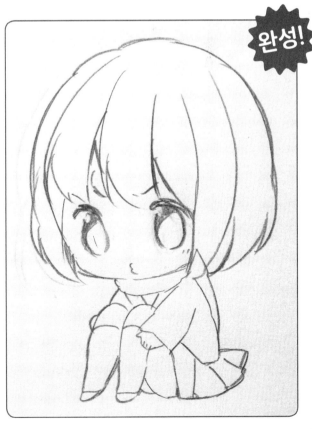

완성!

3등신 캐릭터 그리기 ❶ 기운 넘치는 포즈

3등신은 미니 캐릭터 중에서도 팔다리가 길기 때문에, 팔다리를 이용해 마음껏
포즈를 취해주면 매력적이 됩니다.

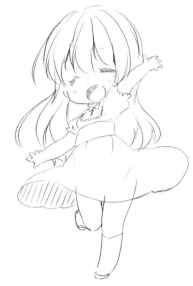

Point1 들어 올린 팔 묘사

미니 캐릭터가 팔을 들어 올리려 하면 커다란 얼굴이 방해
됩니다. 실제로는 들 수 없지만, 만화적 표현으로 자연스럽
게 보이도록 그립니다.

Point2 다리 포즈 잡기

한쪽 다리를 들어 올리면 활기 찬 인상이 더해집니다. 단, 그
대로 그리면 넘어질 것처럼 보이므로, 다른 한쪽 다리를 몸
의 중심에 가깝게 그려 밸런스를 잡습니다.

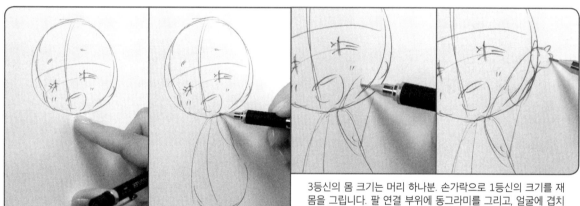

3등신의 몸 크기는 머리 하나분. 손가락으로 1등신의 크기를 재
몸을 그립니다. 팔 연결 부위에 동그라미를 그리고, 얼굴에 겹치
도록 들어 올린 팔을 그립니다.

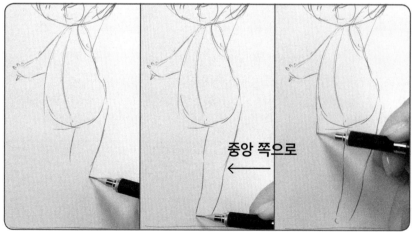

중앙 쪽으로 ←

다리를 그립니다. 한쪽 다리로 서 있으므로, 똑바로 그리면 넘어
질 것처럼 보입니다. 지면에 붙은 다리는 몸의 중앙 쪽으로 가도
록 그리는 것이 요령.

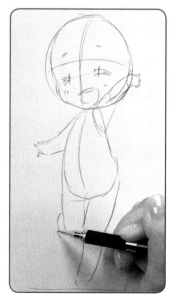

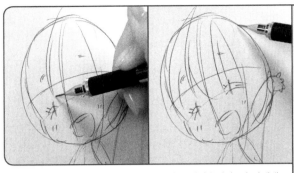
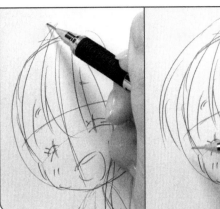

머리카락은 가마에서부터 곡선을 그리듯 내려옵니다. 이 단계에서는 머리카락 다발에 대해서는 거의 의식하지 않고 대충 슥슥.

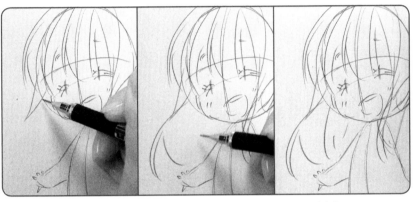
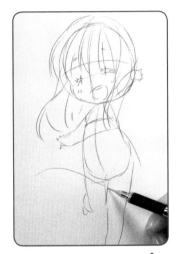

기운 넘치는 포즈에 맞춰, 뒤쪽 머리카락을 나풀거리게 그립니다.
머리카락 다발이 휘날리게 그리면 역동감이 생깁니다.

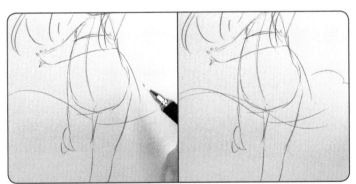

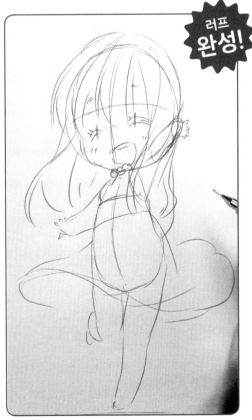

러프
완성!

스커트의 펄럭거림도 활기를 더합니다. 몸의 앞쪽 좌우 어느 한쪽의 치맛자락을 뒤집힐 것처럼 묘사합니다. 치맛자락의 뒤쪽이 이어지도록 그리는 것도 잊지 말기를.

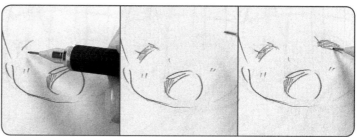

새로운 종이를 대고 얼굴을 그려 넣습니다. 눈을 감을 때 리얼 캐릭터는 아래 눈꺼풀 위치가 기준이 되지만, 미니 캐릭터는 눈동자 중심 위치에 그리면 밸런스를 잡을 수 있습니다.

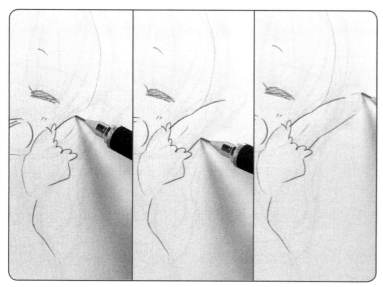
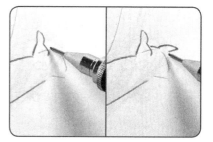

소매의 프릴 사이로 보이는 팔은 직선 라인으로 그리지 말고, 팔꿈치 관절이 있다는 것을 의식해 묘사합니다.

손바닥은 먼저 엄지손가락의 형태를 잡아둡니다. 나머지 손가락은 새끼손가락 쪽으로 향하듯이 그립니다.

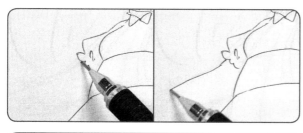

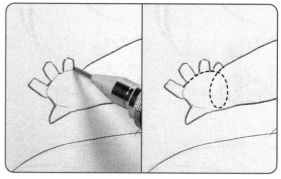

안쪽 손은 손등 쪽이 보입니다. 손등 부분이 살짝 손목에 가려진다고 상정하고 그립니다.

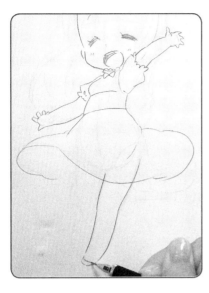

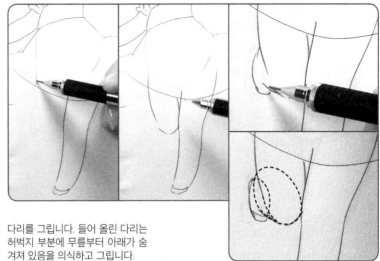

다리를 그립니다. 들어 올린 다리는
허벅지 부분에 무릎부터 아래가 숨
겨져 있음을 의식하고 그립니다.

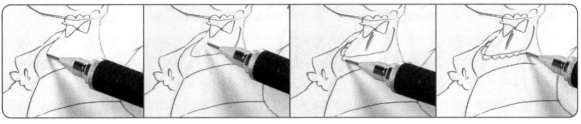

옷의 가슴팍. 먼저 아웃라인을 그리고, 거기에 프릴을 추가하듯이 그립니다.

밝은 느낌을 표현하기 위해,
머리카락의 움직임을 추가
합니다. 한 번 흐름이 안쪽
으로 들어가게 했다가 퍼지
듯이 그려 완성합니다.

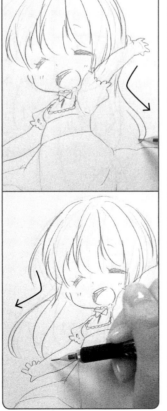

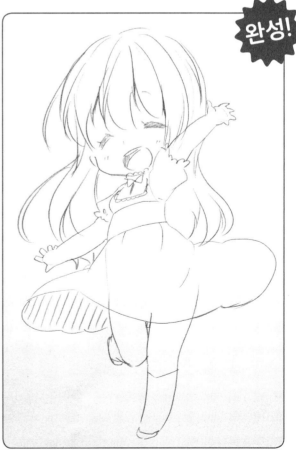

완성!

3등신 캐릭터 그리기 ❷ 철퍼덕 주저앉은 포즈

다리 모양을 잡기 어려운 앉은 포즈에 3등신 캐릭터로도 도전해 봅시다. 여기서는 철퍼덕
주저앉은 약간 지루한 듯한 여자아이를 그려 봅시다.

Point1 들어 올린 팔 묘사

3등신 미니 캐릭터의 짧은 다리로는 사실 철퍼덕 주저앉는 것
은 굉장히 어렵습니다. 어디까지나 그림적인 표현으로서, 다
리가 겹치는 것을 위화감 없이 보이도록 합니다. 앞쪽(가까운
쪽) 다리부터 그리고, 안쪽(먼 쪽) 다리를 딱 붙여 그립니다.

Point2 다리 포즈 잡기

무릎을 껴안고 앉는 포즈일 때는 등을 둥글게 그리지만, 이
포즈에서는 등을 살짝 뒤로 젖힌 느낌으로 그리면 애처로운
귀여움을 표현할 수 있습니다.

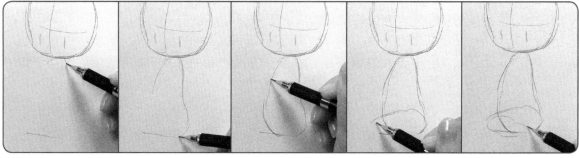

머리 아래, 딱 1등신 정도의 위치에 지면의 선을 그립니다. 몸을 그리고, 허벅지가 지면에 닿
도록 묘사합니다. 그 위에 겹치듯이 무릎 아래를 그립니다. 허벅지와 정강이의 두터움을 아예
무시하고 그리는 것이 요령입니다.

철퍼덕 주저앉았다는 것을 보여주기 위해, 안
쪽 다리를 보여줍니다. 앞쪽 다리와 끝을 맞춰
무릎을 그립니다.

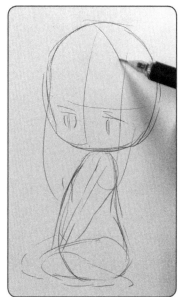

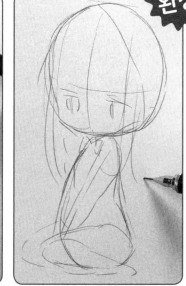

밑그림
완성!

겉옷의 후드는 머리의 둥근 모양에 맞도록 곡선으로 그립니다.
머리카락도 대강 형태를 잡아둡니다.

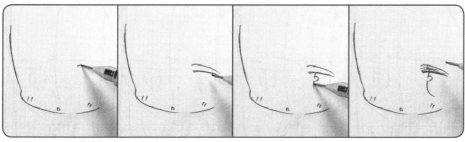

밑그림 위에 새 종이를 대고, 윤곽부터 시작해서 눈을 그립니다.

약간 기분이 상한 것처럼 보이는 반쯤 뜬 눈은 가로 직선에 가까운 위쪽 눈꺼풀 모양으로 표현합니다. 그 위에 그리는 눈썹의 각도로 표정을 미묘하게 변화시킬 수 있습니다.

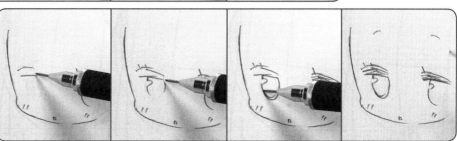

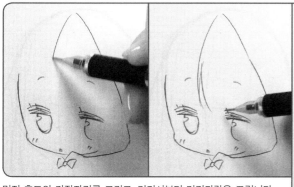

먼저 후드의 가장자리를 그리고, 거기서부터 머리카락을 그립니다. 앞머리부터 형태를 잡고, 사이드의 머리카락을 그립니다. 약간 눈을 가리듯이 그리고, 부드러움을 나타내기 위해 머리카락을 넘실거리게 합니다.

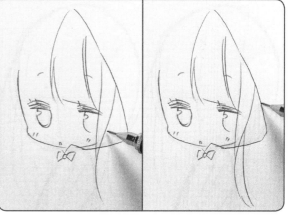

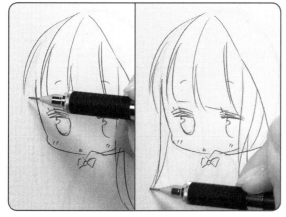

안쪽(먼 쪽) 머리는 앞머리와는 별도로 그립니다. 부드러운 질감의 머리카락으로 생각하고 그리는 중이므로, 똑바로 내려오게 그리다가 끝부분에는 살짝 움직임을 줍니다.

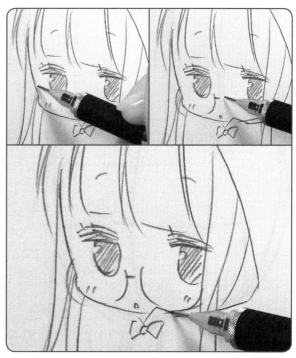

중요 차밍 포인트인 안경을 그립니다. 눈을 방해하지 않도록, 눈과 겹치는 부분은 선을 그리지 않습니다. 크게 그려서 살짝 어긋나게 하는 것이 요령.

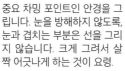

175

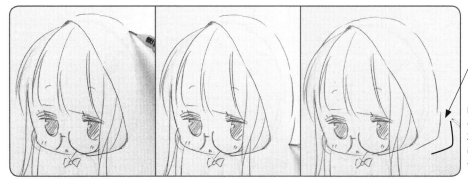

각을 만든다

머리를 감싸듯이 후드 바깥쪽을 그립니다. 처음부터 마지막까지 둥글게 감싸는 것이 아니라, 아래쪽에 각진 부분을 만들면 후드처럼 보입니다.

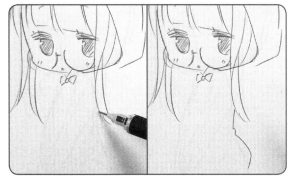

어깨 위치

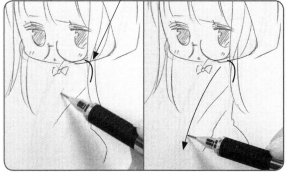

몸의 세부를 그립니다. 우선 뒤로 젖혀진 허리 라인을 묘사합니다.

허리가 젖혀져 있으므로, 어깨는 안쪽으로 들어가지 않고 약간 뒤쪽이 됩니다. 어깨부터 팔을 허벅지까지 뻗도록 그립니다.

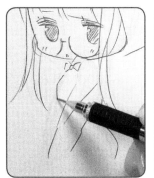

안쪽 팔을 그리기 전에 가슴을 그립니다.

안쪽 팔

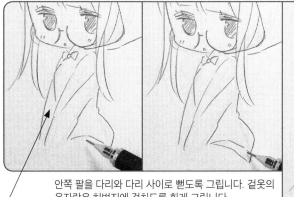

안쪽 팔을 다리와 다리 사이로 뻗도록 그립니다. 겉옷의 옷자락은 허벅지에 걸치도록 휘게 그립니다.

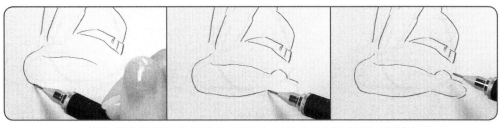

다리는 앞쪽 다리의 무릎 아래부터 그립니다. 직선으로 된 봉이 아니라, 발목에서 살짝 잘록해진다는 것을 의식하면 통통하고 귀여운 다리가 됩니다.

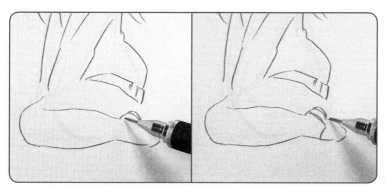

다리에 신발 디테일을 추가합
니다. 3등신이므로, 신발바닥
도 확실하게 그립니다.

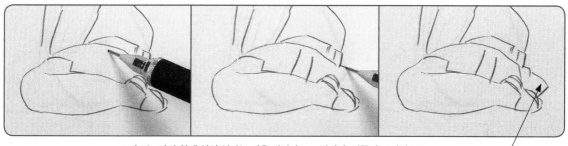

스커트는 다리 위에 얹혀 있다는 것을 의식하고 그립니다. 뒤쪽의 구겨진 부분은
끝을 살짝 펼쳐주면 스커트처럼 보입니다.

약간 펼쳐지게

안쪽 다리 위의 스커트를 그린 후, 무릎을 가지런히 맞춰 그립니다.

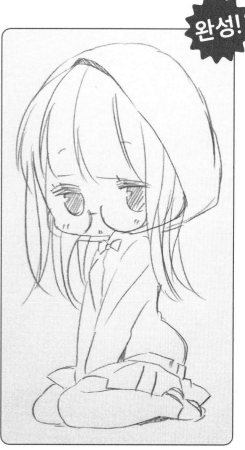

완성!

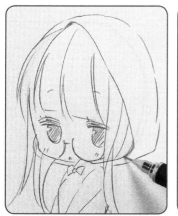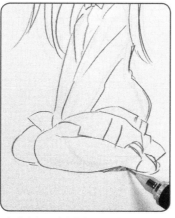

머리카락에 볼륨감이 있으므로 후드에서 새어나온 머리카락도 좀 더 많아야
할 것 같다… 라는 생각에 머리카락 끝을 추가합니다. 후드 틈새와 발목 아
래 등, 어두워지는 부분에 그림자를 더해 입체감을 주면 완성입니다.

어려운 앵글에도 도전해 보자!

미니 캐릭터 그리기에 익숙해졌다면, 어려운 앵글에도 과감히 도전해 봅시다.
여기서는 캐릭터를 내려다보는 하이 앵글, 올려다보는 로 앵글을 그리는 모습을
살펴보도록 합시다.

철퍼덕 주저앉은 포즈를 하이 앵글로 그리기

P174에서 그린 주저앉은 여자아이를 내려다보
는 구도로 그려봅시다. 포인트는 머리·몸·다
리가 겹쳐지는 부분을 그림에 반영해야 한다는
점입니다.

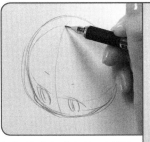

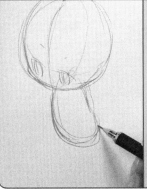

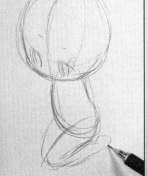

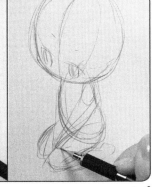

높은 곳에서 내려다보면 얼굴
이 가장 크고 가깝게 보입니다.
목·어깨 부근은 머리에 가려집
니다. 다리는 허벅지 앞부분이
잘 보입니다. 이런 점들을 잘 확
인하면서 대략적인 테두리를 잡
아갑니다.

가마

머리는 가마 부분이 잘 보이고, 눈이나 입 등의 파츠는 아래쪽에
집중되어 있습니다. 후드도 넓게 보입니다. 머리를 뒤덮듯이 후
드 형태를 잡고, 머리카락을 대충 그려서 밑그림을 완성합니다.

밑그림
완성!

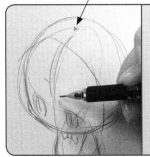

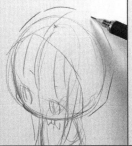

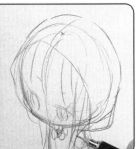

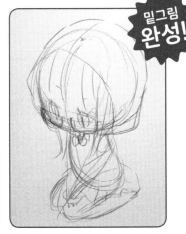

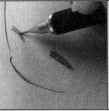

밑그림 위에 새 종이를 대
고 세부를 그립니다. 눈은
표준 앵글과는 달리 대각
선으로 기울어집니다. 먼
저 양쪽 눈의 위쪽 눈꺼풀
을 그리고, 다음으로 눈동
자를 그려넣습니다.

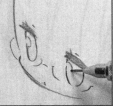

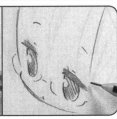

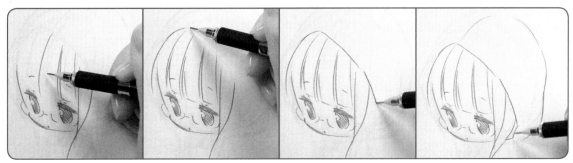

내려다보는 구도이므로, 앞머리의 흐름도 대각선으로 기울어집니다. 후드는 모자 끝의 꺾이는 부분이 보이도록 그립니다.

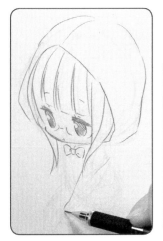

이 앵글에서는 허벅지 사이에 둔 손이 가려지지 않고 보입니다. 몸의 정면에 양쪽 손이 오도록 형태를 잡습니다.

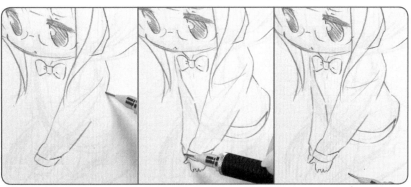

무릎을 붙여 다리를 그리고, 넓게 퍼진 스커트의 플리츠를 그려 완성합니다.

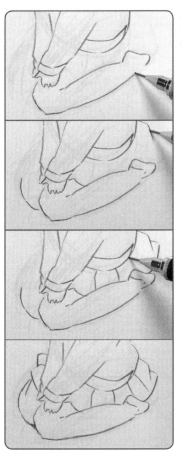

완성!

표준 앵글과 비교해 봅시다. 하이 앵글로 그린 결과 쓸쓸한 인상이 약간 더해졌습니다.

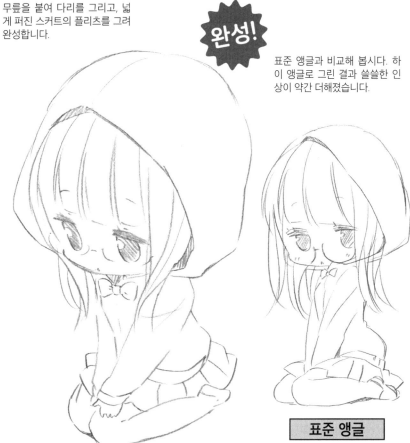

표준 앵글

수영복 차림의 포즈를 로 앵글로 그리기

P154에서 그린 수영복 차림의 여자아이를 올려다보는 구도로 그려 봅시다. 로 앵글에서는 머리가 가장 안쪽에(멀리) 있음을 의식해야 합니다.

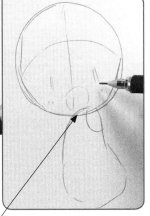

머리를 그리고, 몸의 대략적인 테두리를 잡아둡니다. 로 앵글이므로, 몸은 얼굴과 살짝 겹치게 그립니다.

몸이 얼굴과 겹친다

뻗은 손은 가장 앞쪽. 얼굴에 걸치듯이 그립니다. 몸의 허리 부분의 밑그림은 위쪽을 향해 호를 그립니다.

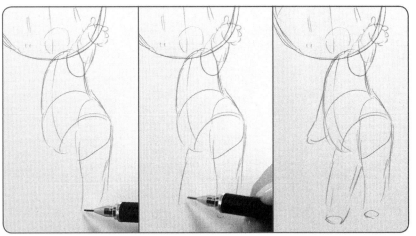

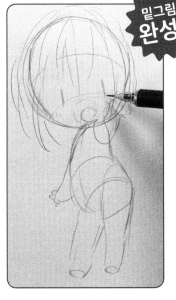

밑그림 완성!

로 앵글이므로, 다리는 가장 앞쪽(가까운 쪽)에 오며 크게 보입니다. 둥근 통을 올려다보는 이미지로 다리를 그리고, 표정이나 머리카락을 대강 그려 밑그림을 완성합니다.

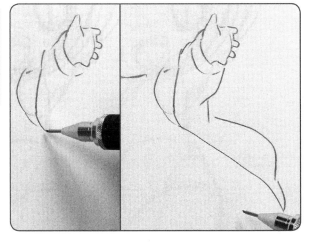

새로운 종이를 대고 세부를 그려 넣습니다. 손은 엄지손가락과 손바닥부터 그린 후 나머지 손가락을 더합니다. 둥근 팔에 맞춰 상의의 라인을 그려 넣습니다.

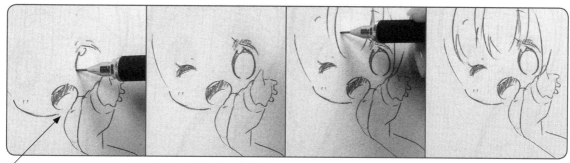

**턱 아래가
보이지 않는다**

표정을 그립니다. 로 앵글이므로 원래는 턱 아래가 보이고 입과 윤곽 사이에 공간이
있어야 하지만, 여기서는 살짝 아래를 보는 포즈이므로 턱 아래가 보이지 않습니다.

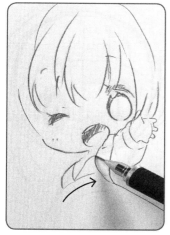

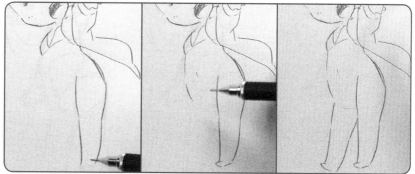

비키니는 아래 부분을 위쪽을 향해 호로 그리면 로 앵글처럼 보입니다. 하반신은 하
복부와 가랑이 부분이 잘 보이는 앵글임을 의식하면서 그립니다.

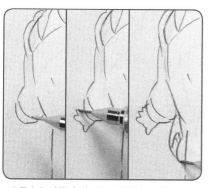

오른손은 안쪽에 있으므로, 앞쪽으로 뻗은
왼손보다 작게 그립니다.

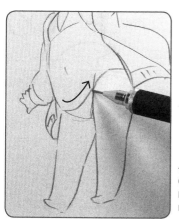

살짝 부푼 배에 맞춰서
아래쪽으로 호를 그려
비키니 팬츠를 묘사합
니다.

완성!

활기찬 여자아이를 올려다보는
인상의 일러스트가 완성되었습
니다. 특히 비키니 부분에 로 앵
글의 특징이 잘 나타나 있으므
로, 표준 앵글과 비교해 봅시다.

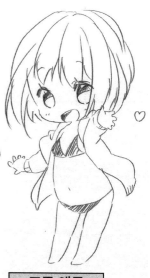

표준 앵글

『미니 캐릭터 다양하게 그리기 귀염발랄 2.5/2/3등신 편』을 구입해 주셔서 감사합니다.

이번에는 미니 캐릭터 다양하게 그리기라는 제목으로 2.5등신, 2등신, 3등신을 구별해 그리는 방법을 해설했습니다. 미니 캐릭터는 머리 파츠의 데포르메 상태와, 그에 맞는 신체 밸런스를 파악하는 것이 중요합니다. 귀여운 미니 캐릭터를 그리고 싶지만 너무 어렵다, 귀엽게 그릴 수가 없다고 느끼는 분께서는 꼭 한 번 읽어보셨으면 합니다.

미니 캐릭터라고 한 마디로 말하지만, 다양한 타입이 있습니다. 이 책에서는 귀염발랄한 깜직함이 있는 미니 캐릭터로 한정해 해설했습니다. 또, 선을 그리는 방법에 대해서도 다루었고, 실제로 샤프펜슬로 그리는 모습도 촬영해 수록했습니다. 미니 캐릭터에 국한되지 않는, 어떤 그림을 그리든 도움이 되는 내용이오니 꼭 한 번 관심을 갖고 살펴봐주시면 감사하겠습니다.

이 책을 구입해 주신 분께서는 분명히 귀여운 미니 캐릭터를 무척 좋아하시리라 생각합니다. 새하얀 종이 위에 자신만의 미니 캐릭터를 만들어내는 것은 무척이나 즐거운 체험입니다. 부디 펜을 들고 선을 한 번 그어봐 주시기 바랍니다. 처음에는 잘 그려지지 않는다 해도, 몇 번이고 시도해 보는 동안 조금씩 실력이 늘어납니다. 자신의 손으로 캐릭터를 그려내는 기쁨을 분명히 느끼실 수 있을 겁니다.

당신만의 캐릭터를 만드는데 이 책이 조금이라도 도움이 되기를 바랍니다.

미야츠키 모소코

부드러운 선으로
미니 캐릭터를 그릴 수 있도록
좋은 원, 좋은 밑그림, 좋은 소체를
낙서해 봅시다!

평소에는 PC용 그래픽 소프트로 창작 활동을 하시는 미야츠키 모소코 씨께 샤프펜슬과 복사용지를 이용해 선을 긋는 법, 밑그림에서 캐릭터를 그리는 순서 등 이른바 「아날로그」로 그리는 다양한 요령을 배워보았습니다. 주변에 있는 필기구로 선을 그어보는 것에서 그림 그리기는 시작됩니다. 「낙서」한다는 기분으로 손을 움직여 보시기 바랍니다.

일러스트를 그릴 때 처음부터 완성작을 만드려다가 결국 「종이 위에 자신감 없는 선만 잔뜩」 남기게 되는 경우가 자주 있습니다. 「좋은 원」과 「좋은 밑그림」을 그려보는 것은 멀리 돌아가는 것 같지만 그리고 싶은 이미지에 다가가는 가장 합리적인 방법입니다.
「좋은 원」과 「좋은 밑그림」을 그릴 수 있게 되면 「좋은 캐릭터」를 그릴 수 있을 것입니다!
「좋은 밑그림」과 「좋은 소체」를 잔뜩 연습해보고 싶습니다.

6등신의 사실에 가깝게 그려진 캐릭터로는 표현하기 어려운 「과장된」 동작이나 표정이 되려 사랑스럽게 보이는 것이 미니 캐릭터의 매력입니다. 2.5등신, 2등신, 3등신 캐릭터들이 활기차게 종이에 한가득 뛰쳐나온 듯한, 생명력과 생동감이 넘치는 기법서가 완성되었습니다.

카도마루 츠부라

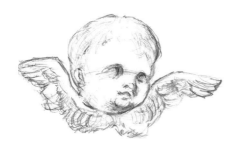

종교 그림의 천사 중에, 궁극의 미니 캐릭터인 1등신(머리 부분과 날개) 표현이 있습니다. 이탈리아 르네상스 시대의 화가 조반니 벨리니의 「성모자」를 참고로 스케치했습니다. 실제 유화에서는 천사가 붉은색으로 그려져 있습니다. 지천사는 상위 천사로, 날개나 얼굴이 여럿 있는 이형적인 존재를 말합니다.

창작의 길라잡이
AK 작법서 시리즈!!

-AK Comic/Illustration Technique

데즈카 오사무의 만화 창작법
데즈카 오사무 지음 | 문성호 옮김 | 148×210mm | 252쪽 | 13,000원
만화가 지망생의 영원한 필독서!!
「만화의 신」이라 불리며 전 세계의 창작자들에게 큰 영향을 준 데
즈카 오사무. 작화의 기본부터 아이디어 구상까지! 거장의 구체적
창작 테크닉을 이 한 권에 담았다.

인물을 그리는 기본-유용한 미술 해부도
미사와 히로시 지음 | 조민경 옮김 | 190×257mm | 192쪽 | 18,000원
인체 그 자체의 구조를 이해해보자!
미사와 선생의 풍부한 데생과 새로운 미술 해부도를 이용, 적확한
지도와 해설을 담은 결정판. 인물의 기본 묘사부터 실천적인 인물
표현법이 이 한 권에 담겨있다.

인물을 빠르게 그리는 기본-남성 편
하가와 코이치 외 1인 지음 | 김재훈 옮김 | 190×257mm | 18,000원
짧은 순간만 유지할 수 있는 역동적인 포즈나 멋진 동작에서 느낄
수 있는 느낌이 사라지지 않도록 단숨에 효율적으로 그리는 법을
알아보자.

미소녀 캐릭터 데생-보디 밸런스 편
이하라 타츠야 외 1인 지음 | 이은수 옮김 | 190×257mm | 176쪽 | 18,000원
캐릭터 작화의 기본은 보디 밸런스부터!
보디 밸런스의 기초에 대한 이해가 부족한 상태에서는 제대로 그
릴 수 없는 법! 인체의 밸런스를 실루엣부터 이해할 필요가 있다.
여성의 신체적 특징을 이해하는 데 도움이 되어줄 것이다.

입체부터 생각하는 미소녀 그리는 법
나카츠카 마코토 지음 | 조아라 옮김 | 190×257mm | 176쪽 | 18,000원
입체의 이해를 통해 매력적인 캐릭터를!
매력적인 인체란 무엇인가? 「멋진 그림」을 그리는 사람들의 인체
는 섹시함이 넘친다. 최소한의 지식으로 「매력적인 인체」 즉, 「입체
소녀」를 그리는 비법을 해설, 작화를 업그레이드시키는 법을 알려
주고 있다.

모에 캐릭터 그리는 법 -동작·감정표현 편
카네다 공방 외 1인 지음 | 남지연 옮김 | 190×257mm | 176쪽 | 18,000원
매력적인 모에 일러스트를 그려보자!
S자 포즈에서 한층 발전된 M자 포즈를 제시하고 있으며, 다양한 장
르 속 소녀의 동작·감정표현과 「좋아하는 포즈」 테마에서 많은 작가
들의 철학과 모에를 느낄 수 있다.

인물 크로키의 기본-속사 10분·5분·2분·1분
아틀리에21 외 1인 지음 | 조민경 옮김 | 190×257mm | 168쪽 | 18,000원
크로키의 힘으로 인체의 본질을 파악하라!
단시간에 대상의 특징을 포착, 필요 최소한의 선화로 묘사하는 크
로키는 인물화에 필요한 안목과 작화력을 동시에 단련하는 데 가
장 적합하다. 10분, 5분 크로키부터, 2분, 1분 크로키를 통해 테크
닉을 배워보자!

연필 데생의 기본
스튜디오 모노크롬 지음 | 이은수 옮김 | 190×257mm | 176쪽 | 18,000원
데생을 시작하는 이들을 위한 데생 입문서!
데생이란 정확하게 관측하고 무엇을 어떻게 표현할지 사물의 구조
를 간파하는 연습이다. 풍부한 예시를 통해 데생을 시작하는 이들
을 위한 데생의 기본 자세와 테크닉을 알기 쉽게 해설한다.

애니메이션 캐릭터 작화 & 디자인 테크닉
하야마 준이치 지음 | 이은수 옮김 | 210×285mm | 176쪽 | 20,800원
베테랑 애니메이터가 전수하는 실전 테크닉!
오리지널 애니메이션 설정을 만들고, 그 설정에 따라 스태프들이
의견을 교환하고 수정하는 일련의 과정을 통해 캐릭터 창작 과정
의 핵심 요소를 해설한다.

미소녀 캐릭터 데생-얼굴·신체편
이하라 타츠야 외 1인 지음 | 이은수 옮김 | 190×257mm | 176쪽 | 18,000원
미소녀를 아름답게 표현하는 테크닉 강좌!
기본 테크닉과 요령부터 시작, 캐릭터의 체형에 따른 표현법을 3장
으로 나누어 철저하게 해설한다. 쉽고 자세한 설명과 예시를 통해
그림을 완성할 수 있도록 돕는다.

모에 미니 캐릭터 그리는 법-얼굴·신체편
카네다 공방 외 1인 지음 | 이은수 옮김 | 190×257mm | 176쪽 | 18,000원
귀여움 넘치고 귀여운 미니 캐릭터를 그리자!
캐릭터를 데포르메한 미니 캐릭터들은 모에 캐릭터 궁극의 형태!
비장의 요령을 통해 귀엽고 매력적인 미니 캐릭터를 즐겁게 그려
보자.

모에 캐릭터를 다양하게 그려보자-기본 테크닉 편
미야츠키 모소코 외 1인 지음 | 이은수 옮김 | 190×257mm | 176쪽 | 18,000원
다양한 개성을 통해 캐릭터의 매력을 살려보자!
모에 캐릭터 그리기에 익숙하지 않다면, 어떤 캐릭터를 그려도 같
은 얼굴과 포즈에 뻔한 구도의 반복일 뿐이다. 이 책을 통해 다양
한 캐릭터를 개성있게 그려보자!

모에 캐릭터를 다양하게 그려보자-성격·감정표현 편

미야츠키 모소코 외 1인 지음 | 이은수 옮김 | 190×257mm | 176쪽 | 18,000원

다양한 성격과 표정! 캐릭터에 생기를 더해보자!
캐릭터에 개성과 생동감을 부여하는 성격과 감정 표현 묘사법을 상세히 설명하고 있다. 자신만의 독특한 개성이 담긴 캐릭터 완성에 도전해보자!

모에 로리타 패션 그리는 법

-얼굴·몸·의상의 아름다운 베리에이션

모에표현탐구 서클 외 1인 지음 | 이지은 옮김 | 190×257mm | 176쪽 | 18,000원

로리타 패션에는 깊이가 있다!! 미소녀와 로리타 패션의 일러스트를 그리려면 캐릭터는 물론 패션도 멋지게 묘사해야 한다. 얼굴과 몸, 의상의 관계를 해설한다.

모에 두 명을 그리는 법-남자 편

카네다 공방 외 1인 지음 | 하진수 옮김 | 190×257mm | 176쪽 | 18,000원

우정, 라이벌에서 러브!까지…남자 두 명을 그려보자!
작화하려는 인물의 수가 늘어나면 난이도 또한 급상승하는 법! '무게감', '힘', '두께'라는 세 가지 포인트를 통해 복수의 인물 작화의 기본을 알기 쉽게 해설하고 있다.

모에 남자 캐릭터 그리는 법-얼굴·신체편

카네다 공방 외 1인 지음 | 이기선 옮김 | 190×257mm | 176쪽 | 18,000원

남자 캐릭터의 모에 포인트 철저 분석!
소년계, 중간계, 청년계의 3가지 패턴으로 나누어 얼굴과 몸 그리는 법을 해설하고, 신체적 모에 포인트를 확실하게 짚어가며, 극대화 패션, 아이템 등도 공개한다!

모에 남자 캐릭터 그리는 법-동작·포즈편

유니버설 퍼블리싱 외 1인 지음 | 이은엽 옮김 | 190×257mm | 176쪽 | 18,000원

멋진 남자 캐릭터는 포즈로 말한다!
작화는 포즈로 완성되는 법! 인체에 대한 기본 지식과 캐릭터 작화로의 응용법을 설명한 포즈와 동작을 검증하고 분석하여 매력적인 순간을 안내한다.

만화 캐릭터 도감-소녀 편

하야시 히카루(Go office) 외 1인 지음 | 조민경 옮김 | 190×257mm | 240쪽 | 18,000원

매력 있는 여자 캐릭터를 그리기 위한 테크닉!
다양한 장르 속 모습을 수록, 장르별 백과로 그치지 않고 작화를 완성하는 순서와 매력적인 캐릭터 창작의 테크닉을 안내한다.

코픽 화가들의 동방 일러스트 테크닉

소차 외 1인 지음 | 김보미 옮김 | 215×257mm | 152쪽 | 22,000원

동방 프로젝트로 코픽의 사용법을 익히자!
코픽은 다양한 색을 강점으로 삼는 아날로그 도구이다. 동방 프로젝트의 인기 있는 캐릭터들을 예시로 그려보면서 코픽의 활용 방법을 단계별로 나누어 설명한다. 보고 따라하는 것만으로도 익숙해지는 작법서! 이제 여러분도 코픽의 대가가 될 수 있다!

전차 그리는 법-상자에서 시작하는 전차
·장갑차량의 작화 테크닉

유메노 레이 외 7명 지음 | 김재훈 옮김 | 190×257mm | 160쪽 | 18,000원

상자 두 개로 시작하는 전차 작화의 모든 것!
전차를 멋지고 설득력이 느껴지도록 그리기 위한 방법은 무엇일까? 단순한 직육면체의 조합으로 시작, 디지털 작화로의 응용까지 밀리터리 메카닉 작화의 모든 것.

모에 로리타 패션 그리는 법

-기본적인 신체부터 코스튬까지

모에표현탐구 서클 외 1인 지음 | 남지연 옮김 | 190×257mm | 176쪽 | 18,000원

가련하고 우아한 로리타 패션의 기본!
파트별로 소개하는 로리타 패션과 구조 및 입는 법부터 바람의 활용법, 색을 통해 흑과 백의 의상을 표현하는 방법 등 다양한 테크닉을 담고 있다.

모에 로리타 패션 그리는 법

-아름다운 기본 포즈부터 매혹적인 구도까지

모에표현탐구 서클 외 1인 지음 | 이지은 옮김 | 190×257mm | 176쪽 | 18,000원

로리타 패션을 매력적으로 표현!
팔랑거리는 스커트와 프릴이 특징인 로리타 패션은 표현 방법에 따라 다양한 매력을 연출할 수 있다. 로리타 패션 최고의 모에 포즈를 탐구해보자.

모에 두 명을 그리는 법-소녀 편

카네다 공방 외 1인 지음 | 김보미 옮김 | 190×257mm | 176쪽 | 18,000원

소녀 한 명은 그릴 수 있지만, 두 명은 그리기도 전에 포기했거나, 그리더라도 각자 떨어져 있는 포즈만 그리던 사람들을 위한 기법서. 시선, 중량, 부드러운 손, 신체의 탄력감 등, 소녀 특유의 표현법을 빠짐없이 수록했다.

모에 아이돌 그리는 법-기본 편

미야츠키 모소코 외 1인 지음 | 이은수 옮김 | 190×257mm | 176쪽 | 18,000원

아이돌을 매력적으로 표현해보자!
춤, 노래, 다양한 퍼포먼스로 빛나는 아이돌 캐릭터. 사랑스러운 .모에 캐릭터에 아이돌 속성을 가미해보자. 깜찍한 포즈와 의상, 소품까지! 아이돌을 구성하는 작은 요소 하나까지 해설하고 있다.

아저씨를 그리는 테크닉-얼굴·신체편

YANAMi 지음 | 이은수 옮김 | 190×257mm | 152쪽 | 19,000원

'아재'의 매력이란 무엇인가?
분위기와 연륜이 느껴지는 아저씨는 전혀 다른 멋과 맛을 지니고 있다. 다양한 연령대의 아저씨를 그리는 디테일과 인체 분석, 각종 표정과 캐릭터 만들기까지. 인생의 맛이 느껴지는 아저씨 캐릭터에 도전해보자!

다카무라 제슈 스타일 슈퍼 패션 데생-기본 포즈편

다카무라 제슈 지음 | 송지연 옮김 | 190×257mm | 256쪽 | 18,000원

올바른 인체 데생으로 스타일이 살아있는 캐릭터를 그려보자!! 파트와 밸런스별로 구분한 피겨 보디를 이용, 하나의 선으로 인체의 정면, 측면 등 다양한 자세를 순서대로 연습하다 보면, 어느새 패셔너블하고 아름다운 비율의 작품을 그릴 수 있을 것이다.

아날로그 화가들의 동방 일러스트 테크닉

미사와 히로시 지음 | 김보미 옮김 | 215×257mm | 144쪽 | 22,000원

아날로그 기법의 장점과 즐거움을 느껴보자!
동인 창작물인 동방 프로젝트의 매력은 역시 개성 넘치는 캐릭터! 서양화가이자 회화 실기 지도자인 미사와 히로시가 수채화와 유화, 코픽 분야의 작가 15명과 함께 매력적인 동방 프로젝트의 캐릭터들을 그려봄으로써, 아날로그 기법의 장점과 즐거움을 전한다.

로봇 그리기의 기본

쿠라모치 쿄류 지음 | 이은수 옮김 | 190×257mm | 176쪽 | 18,000원

펜 끝에서 다시 태어나는 강철의 거신!
로봇 일러스트레이터로 15년간 활동한 쿠라모치 쿄류가, 로봇이 활약하는 모습을 보며 가슴 설레는 경험을 한 이들에게, 간단하고 즐겁게 로봇을 그릴 수 있는 힌트를 알려주는 장난감 상자 같은 기법서.

팬티 그리는 법

포스트 미디어 편집부 지음 | 조민경 옮김 | 182×257mm | 80쪽 | 17,000원

팬티 작화의 비밀 대공개!
속옷에는 다양한 소재, 디자인, 패턴이 있으며 시추에이션에 따라 그리는 법도 달라진다. 이 책에서 보여주는 팬티의 구조와 디자인을 익힌다면 누구나 쉽게 캐릭터에 어울리는 궁극의 팬티를 그릴 수 있게 될 것이다.

학원 만화 그리는 법

하야시 히카루 지음 | 김재훈 옮김 | 190×257mm | 180쪽 | 18,000원

학원 만화를 통한 만화 제작 입문!
다양한 내용과 세계가 그려지는 학원 만화는 그야말로 만화 세상의 관문이라고 해도 과언이 아닐 것이다. 『학원 만화 그리는 법』은 만화를 통해 자기만의 오리지널 월드로 향하는 문을 열고자 하는 이들의 열쇠가 되어줄 것이다.

대담한 포즈 그리는 법

에비모 외 1인 지음 | 이은수 옮김 | 190×257mm | 172쪽 | 18,000원

역동적인 자세 표현을 위한 작화 가이드!
경우에 따라서는 해부학 지식이 역동적 포즈 표현에 방해가 되어 어중간한 결과물이 나오곤 한다. 역동적 포즈의 대가 에비모 식 트레이닝을 통해 다양한 포즈와 시추에이션을 그려보자.

슈퍼 데포르메 포즈집-기본 포즈·액션 편

Yielder 외 1인 지음 | 이은수 옮김 | 190×257mm | 160쪽 | 18,000원

데포르메 캐릭터 액션의 기본!
귀여운 2등신 캐릭터부터 스타일리시한 5등신 캐릭터까지. 일반적인 캐릭터와는 조금 다른 독특한 느낌의 데포르메 캐릭터를 위한 다양한 포즈 소재와 작화 요령, 각종 어드바이스를 다루고 있다.

슈퍼 데포르메 포즈집-기본 포즈·액션 편

Yielder 지음 | 김보미 옮김 | 190×257mm | 164쪽 | 18,000원

일상 장면부터 박진감 넘치는 전투 장면까지, 매우 다양한 장면 속에서 데포르메 캐릭터들이 어떻게 표현되는지 보여준다. 장면에 따라 달라지는 데포르메 캐릭터의 포즈, 표정, 몸짓 등을 풍부하게 접하면서 그 차이점과 특징을 익혀보자!

가슴 그리는 법

포스트 미디어 편집부 지음 | 조민경 옮김 | 182X257mm | 80쪽 | 17,000원

가슴 작화의 모든 것!
여성 캐릭터의 작화에 있어 가장 큰 난관이라 할 수 있는 가슴! 인체의 움직임에 따라 가슴의 모습과 그 구조를 철저 분석하여, 보다 현실적이며 매력있는 캐릭터 작화를 안내한다!

캐릭터의 기분 그리는 법

-표정·감정의 표면과 이면을 나누어 그려보자

하야시 히카루(Go office) 외 1인 지음 | 조민경 옮김 | 190×257mm | 192쪽 | 18,000원

캐릭터에 영혼을 불어넣어보자! 희로애락에 더하여 '놀람'과, '허무'라는 2가지 패턴을 추가한 섬세한 심리 묘사와 감정 표현을 다룬다. 다양한 아이디어와 힌트 수록.

프로의 작화로 배우는 만화 데생 마스터

-남자 캐릭터 디자인의 현장에서

하야시 히카루 외 2인 지음 | 김재훈 옮김 | 190×257mm | 204쪽 | 18,000원

프로가 전하는 생생한 만화 세상!
모리타 카즈아키의 작화를 통해 남자 캐릭터의 디자인, 인체 구조, 움직임의 작화 포인트를 배워봅시다.

슈퍼 데포르메 포즈집-꼬마 캐릭터 편

Yielder 지음 | 김보미 옮김 | 190×257mm | 160쪽 | 18,000원

2등신 데포르메 캐릭터의 정수!
짧은 팔다리, 커다란 머리로 독특한 귀여움을 갖고 있는 데포르메 캐릭터. 다양한 포즈의 2등신 데포르메 캐릭터를 집중적으로 연습하여 나만의 캐릭터를 그려보자.

슈퍼 데포르메 포즈집-연애 편

Yielder 지음 | 이은엽 옮김 | 190×257mm | 160쪽 | 18,000원

데포르메 캐릭터 중 연애 장면을 특집으로 다양한 포즈를 수록했다. 인기 작가 다섯 명이 그린 포즈 소체를 통해 여러 연애 포즈를 익혀보자!

-AK Photo Pose

움직임으로 보는 민족의상 그리는 법

겐코샤 편집부 지음 | 이지은 옮김 | 182×257mm | 144쪽 | 19,800원

움직임으로 보는 민족의상 장면별 작화 요령 248패턴!
아프리카, 아시아의 민족의상을 매력적인 컬러 일러스트로 표현. 정면, 측면 등 다양한 각도에서 상세히 해설하며 움직임에 따른 의상변화를 표현하는 요령을 248패턴으로 정리하여 해설한다.

신 포즈 카탈로그-여성의 기본 포즈 편

마루샤 편집부 지음 | AK 커뮤니케이션즈 편집부 옮김 | 182×257mm | 240쪽 | 17,000원

다양한 앵글, 다양한 포즈가 눈앞에 펼쳐진다!
인체를 그리는 데 도움이 되는 여성의 기본 포즈를 모은 사진 자료집. 포즈별 디테일이 잘 드러난 컬러 사진과, 윤곽과 음영에 특화된 흑백 사진을 모두 수록!

빙글빙글 포즈 카탈로그-여성의 기본 포즈 편

마루샤 편집부 지음 | AK 커뮤니케이션즈 편집부 옮김 | 188×257mm | 128쪽 | 24,000원

DVD에 수록된 데이터 파일로 원하는 포즈를 척척!
로우 앵글, 하이 앵글, 아이레벨 앵글 3개의 높이에 더해 주위 16방향의 앵글로 한 포즈당 48가지의 베리에이션을 수록한 사진 자료집!

컷으로 보는 움직이는 포즈집-액션 편

마루샤 편집부 지음 | AK 커뮤니케이션즈 편집부 옮김 | 182×257mm | 176쪽 | 24,000원

박력 넘치는 액션을 위한 필수 참고서!
멋진 액션 신을 분석해본다! 짧은 시간 동안 매우 빠르게 진행되기에 묘사하기 어려운 실제 액션 신을 초 단위로 나누어 분석하는 포즈집!

신 포즈 카탈로그-벽을 이용한 포즈 편

마루샤 편집부 지음 | AK 커뮤니케이션즈 편집부 옮김 | 182×257mm | 240쪽 | 17,000원

벽을 이용한 상황 설정을 완전 공략!
벽을 이용한 포즈를 그리는 데 도움이 되는 사진 자료집. 신장 차이에 따른 일상생활과 러브신 포즈 등, 다양한 상황을 올 컬러로 수록했다.

만화를 위한 권총 & 라이플 전투 포즈집

하비재팬 편집부 지음 | 문성호 옮김 | 190×257mm | 160쪽 | 18,000원

멋지고 리얼한 건 액션을 자유자재로 표현해보자!
총기 기초 지식, 올바른 포즈 사진, 총기를 다각도에서 본 일러스트, 만화에 활기를 주는 액션 포즈 등, 액션 작화에 도움이 되는 내용을 담았다. 부록 CD-ROM에는 트레이스용 사진·일러스트를 1000점 이상 수록.

군복·제복 그리는 법
-미군·일본 자위대의 정복에서 전투복까지

Col. Ayabe 외 1인 지음 | 오광웅 옮김 | 190×257mm | 160쪽 | 18,000원

현대 군인들의 유니폼을 이 한 권에!
군복을 제대로 볼 기회는 드문 편이다. 미군과 일본 자위대. 무려
30종 이상에 달하는 다양한 형태의 군복을 사진과 일러스트를 통
해 해설한다.

남자의 근육 체형별 포즈집-마른 체형부터 근육질까지

카네다 공방 지음 | 김재훈 옮김 | 190×257mm | 160쪽 | 18,000원

남자는 등으로 말한다! 남성 캐릭터 근육의 모든 것!!
신체를 묘사함에 있어 큰 난관으로 다가오는 것이라면 역시 근육.
마른 체형, 모델 체형, 그리고 근육질 마초까지. 각 체형에 맞춰 근
육을 그려보자!

여고생 BEST 포즈집

쿠로 외 3인 지음 | 문성호 옮김 | 190×257mm | 164쪽 | 19,800원

인기 일러스트레이터가 선정한 최고의 포즈를 사진으로! 각 포즈
마다 달려 있는 이유를 통해 매력적인 구도도 파악해봅시다!

슈트 입은 남자 그리는 법
-슈트의 기초 지식 & 사진 포즈 650

하비재팬 편집부 지음 | 조민경 옮김 | 190×257mm | 160쪽 | 18,000원

남성의 매력이 듬뿍 들어있는 정장의 모든 것!
본격 오더 슈트 테일러의 감수 아래, 정장을 철저히 해설. 오더 슈
트를 입은 트레이싱용 사진을 CD-ROM에 수록했다. 슈트 재봉사
가 된 기분으로 캐릭터에 슈트를 입혀보자.

그림 같은 미남 포즈집

하비재팬 편집부 지음 | 김보미 옮김 | 190×257mm | 128쪽 | 18,000원

만화나 일러스트에 나오는 미남을 그리는 법!
만화, 일러스트에는 자주 사용되는「근사한 포즈」. 매력적인 캐릭
터에 매력적인 포즈가 더해지면 캐릭터는 더욱 빛나는 법이다. 트
레이스 프리인 여러 사진을 마음껏 참고하여 다양한 타입의 미남
을 그려보자.

-AK 디지털 배경 자료집

디지털 배경 카탈로그-통학로·전철·버스 편

ARMZ 지음 | 이지은 옮김 | 182×257mm | 192쪽 | 25,000원

배경 작화에 대한 고민을 이 한 권으로 해결!
주택가, 철도 건널목, 전철, 버스, 공원, 번화가 등, 다양한 장면에
사용 가능한 선화 및 사진 데이터가 수록되어 있는 디지털 자료집.
배경 작화에 편리하게 이용할 수 있는 각종 데이터가 수록되어있
다!

디지털 배경 카탈로그-학교 편

ARMZ 지음 | 김재훈 옮김 | 182×257mm | 184쪽 | 25,000원

다양한 학교 배경 데이터가 이 한 권에!
단골 배경으로 등장하는 학교. 허나 리얼하게 그리려고해도 쉽지
않은 학교의 사진과 선화 자료뿐 아니라, 디지털 원고에 쓸 수 있
는 PSD 파일까지 아낌없이 수록하였다!

판타지 배경 그리는 법

조우노세 외 1인 지음 | 김재훈 옮김 | 215×257mm | 160쪽 | 22,000원

환상적인 디지털 배경 일러스트 테크닉!
「CLIP STUDIO PAINT PRO」를 사용, 디지털 환경에서 리얼한 배
경 일러스트를 그리기 위한 기법을 담고 있으며, 배경을 그리기 위
한 지식, 기법, 아이디어와 엄선한 테크닉을 이 한 권으로 배울 수
있다.

CLIP STUDIO PAINT 매혹적인 빛의 표현법
-보석·광물·금속에 광채를 더하는 테크닉

타마키 미츠네, 카도마루 츠부라 지음 | 김재훈 옮김 | 190×257mm |
172쪽 | 22,000원

보석이나 금속의 광택을 표현해보자!
이 책에서 설명하는 방식을 따라 투명감 있는 물체나 반사광 표현
을 익혀봅시다.

신 배경 카탈로그-도심 편

마루샤 편집부 지음 | 이지은 옮김 | 190×257mm | 176쪽 | 19,000원

만화가, 애니메이터의 필수 사진 자료집!
배경 작화에 편리하게 사용할 수 있는 번화가 사진을 수록한 자
료집.자유롭게 스캔, 복사하여 인물만으로는 나타낼 수 없는 깊이
있는 작화에 도전해보자!

사진&선화 배경 카탈로그-주택가 편

STUDIO 토레스 지음 | 김재훈 옮김 | 190×257mm | 176쪽 | 25,000원

고품질 디지털 배경 자료집!!
배경을 그릴 때 편리하게 활용할 수 있는 선화와 사진 자료가 수록
된 고품질 디지털 자료집.부록 DVD-ROM에 수록된 데이터를 원
하는 스타일에 맞춰 자유롭게 사용하자!

Photobash 입문

조우노세 외 1인 지음 | 김재훈 옮김 | 215×257mm | 160쪽 | 21,000원

CLIP STUDIO PAINT PRO의 기초부터 여러 사진을 조합, 일러스
트를 완성하는 포토배시의 기초부터 사진을 일러스트처럼 보이도
록 가공하는 테크닉까지. 사진을 사용한 배경 일러스트 작화의 모
든 것을 담았다.

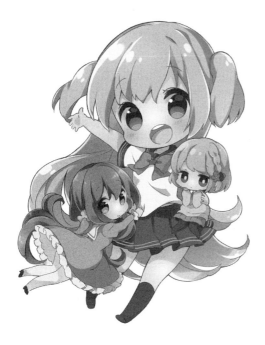

미니 캐릭터 다양하게 그리기

귀염발랄 2.5/2/3등신 편

초판 1쇄 인쇄 2018년 12월 10일
초판 3쇄 발행 2021년 3월 15일

저자 : 미야츠키 모소코, 카도마루 츠부라
번역 : 문성호

펴낸이 : 이동섭
편집 : 이민규, 탁승규
디자인 : 조세연, 김현승, 황효주, 김형주, 김민지
영업 · 마케팅 : 송정환
e-BOOK : 홍인표, 유재학, 최정수, 서찬웅
관리 : 이윤미

㈜에이케이커뮤니케이션즈
등록 1996년 7월 9일(제302-1996-00026호)
주소 : 04002 서울 마포구 동교로 17안길 28, 2층
TEL : 02-702-7963~5 FAX : 02-702-7988
http://www.amusementkorea.co.kr

ISBN 979-11-274-2094-9 13650

Mini Character no Egakiwake Honwaka 2.5/2/3 Toshin Hen
©Mosoko Miyatsuki, Tsubura Kadomaru/HOBBY JAPAN
©2018 HOBBY JAPAN
Originally Published in Japan in 2018 by HOBBY JAPAN Co. Ltd.
Korea translation Copyright©2018 by AK Communications, Inc.

이 책의 한국어판 저작권은 일본 ㈜HOBBY JAPAN과의 독점 계약으로
㈜에이케이커뮤니케이션즈에 있습니다.
저작권법에 의해 한국에서 보호를 받는 저작물이므로 무단전재와 무단복제를 금합니다.

이 도서의 국립중앙도서관 출판예정도서목록(CIP)은
서지정보유통지원시스템 홈페이지(http://seoji.nl.go.kr)와
국가자료공동목록시스템(http://www.nl.go.kr/kolisnet)에서 이용하실 수 있습니다.
(CIP제어번호: CIP2018037465)

*잘못된 책은 구입한 곳에서 무료로 바꿔드립니다.

저자 소개

미야츠키 모소코
일본 공학원 전문학교에서 만화 · 애니메이션 · 캐릭터 디자인을 익혔다. 미국에서 모에 계열의 GIFT 서적을 출판한 후, WEB에서 만화 연재, 게임 캐릭터 디자인, 실용서의 일러스트 등을 다수 작업했다. 주요 작품은 4컷 만화 『오빠가 라이벌!』, 『격투! 스매시 비트』(반다이 남코 게임즈), 『싸우는 미소녀 캐릭터 그리는 법』(세이분도 신코샤), 『모에 캐릭터를 다양하게 그려보자 기본 테크닉 편』, 『모에 캐릭터를 다양하게 그려보자 성격 · 감정표현 편』, 『모에 아이돌 그리는 법: 기본 편』(하비 재팬) 등. 현재는 일본 공학원 전문학교에서 강사로 근무하고 있다.

카도마루 츠부라
철이 들 무렵부터 늘 스케치나 데생을 가까이하여 중 · 고등학교에서는 미술부 부장을 지냈다. 사실상 만화 연구회 겸 건담 간담회가 되어버린 미술부와 부원들의 수호자가 되어 현재 활약 중인 게임 · 애니메이션 부문 크리에이터를 육성했다. 스스로는 도쿄 공예 대학 미술학부에서, 영상 표현과 현대 미술이 한참 전성기를 누리던 시기에, 유화를 배웠다.

번역 소개

문성호
게임 매거진, 게임 라인 등 대부분의 국내 게임 잡지들에 청춘을 바쳤던 전직 게임 기자.
어린 시절 접했던 아톰이나 마징가Z에 대한 추억을 잊지 못하며 현재 시대의 흐름을 잘 따라가지 못해 여전히 레트로 최고를 외치는 구시대의 중년 오타쿠. 다양한 게임 한국어화 및 서적 번역에 참여.

스텝

편집
카와카미 사토코(HOBBY JAPAN)

커버 디자인 · DTP
이타쿠라 히로아키(리틀풋)

촬영
카사하라 코헤이

기획
타니무라 야스히로(HOBBY JAPAN)
히사마츠 미도리(HOBBY JAPAN)